中国古代书法理论研究丛书

徐利明 主编

朱友舟 注译

江苏凤凰美术出版社

图书在版编目（CIP）数据

姜夔·续书谱 / 徐利明主编；朱友舟注译 . -- 南京：江苏凤凰美术出版社，2022.6

（中国古代书法理论研究丛书）

ISBN 978-7-5580-4592-9

Ⅰ.①姜… Ⅱ.①徐… ②朱… Ⅲ.①姜夔（约 1155- 约 1221）– 书法评论 Ⅳ.① J292.112.5

中国版本图书馆 CIP 数据核字（2022）第 092078 号

责任编辑　孙雅惠

封面设计　郭　渊

责任校对　吕猛进

责任监印　生　嫄

丛 书 名　中国古代书法理论研究丛书

书　　名　姜夔·续书谱

主　　编　徐利明

注　　译　朱友舟

出版发行　江苏凤凰美术出版社（南京市湖南路1号　邮编210009）

制　　版　南京新华丰制版有限公司

印　　刷　南京玉河印刷厂

开　　本　718mm×1000mm　1/16

印　　张　19.25

版　　次　2022年6月第1版　2022年6月第1次印刷

标准书号　ISBN 978-7-5580-4592-9

定　　价　98.00元

营销部电话　025-68155675　营销部地址　南京市湖南路1号
江苏凤凰美术出版社图书凡印装错误可向承印厂调换

盡字之眞態不以私意參之正或者專言吉夕正極書

歐顏或者專務勻同顚師虞柬或謂體須精匾則圓

然平正此又有徐會稽之病或云欲其蕭散則自不

塵俗此又有王子敬之風豈足以盡法度之美哉眞

書用筆自有八法吾嘗採古人字列之以爲圖今略

言其指點者字之眉目全藉顧盼精神有向有背隨

字異形橫直畫者字之骨體欲其堅正勻淨有起有

止所貴長短合宜結束堅實人之擔人擔者字之手足

伸縮異度變化多端要如魚翼鳥翅有翩翩自得之

狀挑剔者字之步履欲其沈實雁人挑剔或帶料拂

或橫引向外至顏柳始正鋒爲之正鋒則無飄逸之

氣轉折者方圓之法眞多用折草多用轉折欲少駐

《百川学海》弘治本

總論

宋　姜堯章

真行草書之法其源出于蟲篆八分飛白章草等圖

勁古淡則出于蟲篆點畫波發則出于八分轉換向

背則出于飛白簡便痛快則出于章草然而真草與

行各有體製歐　率更顏平原輩以真為草李邕李

西臺輩以行為真亦以古人有專工正書者有專工

草書者有專工行書者信乎其不能兼美也或云草書

《説郛》本《續書譜》

总　序

◎徐利明

　　书法是中国传统文化中的独特艺术形式之一，它与中国的绘画、雕塑、篆刻、音乐、戏剧、舞蹈等共同构成了独具华夏民族特色的中国传统艺术体系，在西方艺术体系中找不到相对应的形式。书法作为一门艺术，与汉字的使用相伴随，在古代经历了一个漫长的自我完善过程。其具有艺术禀性的笔法、字法、章法以至墨法，其性情、意境等甚具美学高度的品位追求，在书法服务于社会生活实用需要的同时日益发展成熟，最终导致在近现代由实用与艺术相兼，转而脱尽实用之义，成为一种纯艺术形式。熊秉明先生所谓"书法是中国文化的核心的核心"，其论过于夸张，有哗众取宠之嫌。然书法作为一种高度抽象又极尽点、线之性状变化，极具表现人的性情、精神之境界的艺术表现力与精神感染力的独特艺术形式，确实堪为中国文化的杰出代表之一。而随着书法的发展所建立起来的中国古代书法理论，则与中国古代的乐论、画论、印论等姊妹艺术的理论一道，构成了具有华夏民族特色的中国传统艺术理论体系，与西方艺术理论体系迥然有别地具有自己的思维方法与语言表述形式，体现着中国人的传统审美观与方法论。它从一个方面，从书法的角度，阐释着中国传统文化的精义与内理。

　　中国古代书法理论中，史籍记载的最早之作在汉代，有蔡邕《篆势》、崔瑗《草势》，转述于晋卫恒撰《四体书势》中。又有赵壹《非草书》，然近有人对其作者与所出年代提出质疑。汉魏六朝书论，另有多篇传世，然对其可信度亦有异议。拙见以为：有些论书文字真伪虽难明断，然其时风气，师徒之间口传心授，并非尽付之著录，后人有记而传之者，语言难免有所出入。然其要义多存之，用以做研究之参考，亦不失其历史意义与理论价值。

　　史籍中所载古代书论，最早的为汉代人所撰，但书法之有论述，

当并非始于汉代。殷商甲骨文遗存中有"习刻甲骨"，可知 3000 年前，我们的先人对甲骨文镌刻之讲究，由此可推论其时的书法亦必有师徒授受之教学活动，非任意书、刻。这给我们一个启示，即书论的出现当起于书法教学活动之中，并应有很久远的历史了，只是未能流传下来而已。在古代书论中，尤其是在早期书论中，与教学相关的论述占有很大比重乃其必然。随着历史的发展，往后则有关书史、书美、书品的论述日益增多起来。

唐以降，书学论著的论题涉及面日广，篇幅也渐长，凡与书法有关的方方面面大体皆有所论及，然所论最多者则在技巧法度与风格品评两端。古代书论内容庞杂，涉及书法的观念与技法、风格与流派、师承授受、书家交游、临摹与创作、人品与书品、性情与法度、书法与文学、书法与姊妹艺术的关系等各个方面，以现代理论语汇概括之，可谓涵盖书法史学、书法美学、书法批评、书法教育以至书法创作理论，无所不包。在其即兴的、随笔式的阐发中，所涉诸多方面，你中有我，我中有你，兼容并包，浑然一体。

古代书论因是用文言撰写，现代一般人读起来颇感困难。但这些文言书论，本是当时人用当时的书面语言所撰，今人产生阅读困难，乃因古今时代隔阂、语言变化悬殊所致，尤其是少数以骈体文写作的论书文章，如孙过庭的名篇《书谱》，今人读起来就颇为吃力、费解。宋以后的文章语言日趋平实，以浅显易懂为尚，同时的书论亦如此。语言本身并无多少难解处，只是某些以典故说事之处，只要查知典故，其文意自明。

古人论书，好用比喻之法，尤其论及书法之风格时，世间万物，天地万象，皆可用以喻书。如唐人窦氏兄弟撰、注之《述书赋》，即为典型之一例。其辞藻华丽、想象奇异，今人读之如堕云里雾里；苦心思索，也很难判断其所评书法风格究竟为何体势、是何面目。

这是一个极端的典型。绝大多数论书文章所用比喻巧妙、生动、得体，对具有较好的文言素养同时又具备了一定的书法功底与创作经验者来说，读其文，辅之以形象思维，并有自身书法实践体会相验证，欲深入领会其文之本意内涵，应该不难。

有一种观点认为：中国古代书法理论概念模糊，缺少严密的逻辑

性，应以西方理论的思维方式改造之。拙见以为：西方人的思维重逻辑，自有其长处，尤其在自然科学研究方面，其优势有目共睹、不言自明，但就艺术创作与美学理论而言则不然。科学研究重逻辑思维，文学艺术创作重形象思维，而美学研究则应重在对审美感知的研究。艺术理论有必要将形象思维与逻辑思维相结合，然应偏重于形象思维。中国古代书法理论虽以形象思维为重要特征，但并非没有逻辑思维。实际上，逻辑思维非活跃于表面，而是潜在其理论内核之中，起着深层次的思维调控作用，成为某种艺术理论观点的内理，即"所以然"。

中国人的思维方式讲究兼容，有想象的广阔空间。比喻手法的巧妙运用，对欲表之意、欲说之理，通过或状物、或抒情，由此及彼、由表及里，形象而生动。发论者以比喻切入而阐发其意，接受者以比喻切入而理解其意。当然，双方的认识有可能难以实现完全的一致，因而有人批评中国人的思维方式与表述方式存在"模糊"的缺点。

以华夏民族为中心的东方思维及其哲学、美学，在中国古代艺术理论中有着十分精粹的表现。艺术是人的精神世界的高度体现：情与意高于理与法；虚更比实宝贵；艺术的最高境界往往看起来不合理但更合乎情；只可意会难以言传；具有强大的精神感召力，但难以做计量分析。拙见以为：以艺术而言，形象思维比逻辑思维更重要，纵横驰骋的丰富想象比实在的客观记述更重要，这是中国艺术哲学的思维特征，是中国艺术哲学的独特之处。

中国古代书法理论思维的感悟性与语言表述的"模糊"性也正是如此。优点与缺点往往相伴而生，要看你从何角度、从何立场来看问题。如完全站在西方文化的立场上，以西方的理论为参照来评判中国的理论，说其不科学、不准确，自有其道理。但中国的文艺理论植根于中国几千年的文化传统，中国文艺史上产生了大量的杰出人物与作品，其辉煌的艺术创作成果及其丰富的精神内涵，正是这些精妙的文艺理论赖以产生的思想之源与审美之根。

中国人的思维方式，所谓"模糊"，实是从大处着眼，重宏观把握，不拘泥于繁琐细节而已。这种思维方式，尤其强调某一事物各部分之间或事物与事物之间的相关性、联动性，强调各方面的相互作用、相辅相成。如：中医的"望、闻、问、切"；养生学的精、气、神修炼；

中国画的散点透视；中国雕刻的整体夸张变形；唐诗、宋词无限的想象时空；等等。以至书法以汉字的点线运动表现主体的性情境界，都可浓缩到先秦诸子的哲学思想中，都可在古老的《易经》中找到其哲理之本。中国古代书法理论，亦是这博大精深的东方思维及其中华哲学、美学体系中的一个部分而已！

　　中国古代书法理论研究是中国古代艺术理论研究的一个方面。本丛书的编撰，旨在为古代书论的研究提供一些新的成果。我们选择了部分有代表性的名篇，从著者介绍、版本源流考述、正文注释、白话文翻译、书学思想评述等方面做立体的研究。尤其是版本源流考述，我们要求注评者尽力查考、明辨其源流与优劣，并在注释时，随正文附校勘记，对其各版本间的异同做出真伪、优劣之评议，并提出自己的明确判断。对于注释，则注出该词句的本义与引申义，联系上下文确定在本文中之准确词义，必要时以按语的形式对该词句表达之意的历史渊源与影响做出评述，以帮助读者更好地理解与把握该文旨趣。白话文翻译则力求使该论著浅显易懂，使之便于普及流传，使年轻人不致感到阅读困难。而书学思想评述，则对该著所体现的书学思想，从其在历史上的源流正变、独特之处、要点及精粹等详加阐发，帮助读者全面而具一定深度地理解它，并从中获得某些启迪。所以，本书的编撰主旨，既考虑到面向广大爱好书法艺术的读者，又兼顾到面向同道研究者，力求在学术上达到一定的水平。注评者学识有限，疏漏之处、失误之处在所难免，诚望学界长者、智者批评指正，以利于将来修订。

丁亥岁尾撰于金陵
石头城下秦淮河畔之昉庐

目 录

第一章　姜夔其人

姜夔是南宋著名词人、诗人、书法家、音乐家，在诗、词、书法、音乐方面造诣甚高，在文艺史上影响颇大。姜夔，字尧章，江西鄱阳人。姜夔的七世祖姜洤，宋初教授饶州，才迁到江西。夔父噩，绍兴三十年（1160年）进士，任湖北汉阳县知县。姜夔幼年随宦，往来汉阳二十余年。后来在湖南遇见福建老诗人萧德藻，德藻有诗名，与杨万里、范成大、陆游、尤袤齐名。萧德藻十分赏识姜夔的诗才，称作诗四十年才得如此一人，并把自己的侄女嫁给姜夔。姜夔三四十岁以后便长住湖州、杭州。宋宁宗庆元三年（1197年），他作《大乐议》及《琴瑟考古图》上献朝廷，之后又上献《圣宋铙歌鼓吹》十二章。皇上赐予"免解"的待遇，与试进士，但仍不及第。宁宗嘉定年间（约1221年）在杭州逝世，年六十余岁。

姜夔一生活动，可分为三个阶段。

第一阶段，淳熙十三年（1186年，三十二岁）以前，即在沔、鄂的活动期。

乾道九年（1173年），姜夔十九岁，据其嘉泰癸亥（1203年）跋王献之《保母志》云"予学书三十年"[1]，此年开始学书。早在姜夔十四岁时，他的父亲便去世了。因此，姜夔主要依靠自己的姐姐为生，生活在汉川山阳，偶尔也回饶州。在此时，他认识了许多有才华的朋友，如杨大昌擅长音乐，郑仁举之文章、德行，辛泌之工诗，单炜之擅书。据姜诗称，单炜"山阴千载人，挥洒照八极。只今定武刻，犹带龙虎笔。单侯出机杼，岂是舞剑得"[2]。单炜字炳文，博学能文，得"二王"笔法，合古法度，考订书法尤精。白石曾学书于单炜，其《保母帖跋》云："学书，三十年，晚得笔于单丙文。"[3]

〔1〕（宋）姜夔著；夏承焘笺校：《姜白石词编年笺校》，上海古籍出版社1981年版，第301页。
〔2〕（宋）姜夔著；夏承焘校辑：《白石诗词集》，人民文学出版社1959年版，第6页。
〔3〕（宋）姜夔著；夏承焘笺校：《姜白石词编年笺校》，上海古籍出版社1981年版，第251页。

白石与吉水郭敬叔同学书于京师单炳文，单在沅州，曾云："尧章得吾骨，敬叔得吾肉。"[1]姜夔的才能多得自三十年的沔、鄂生活，其中与师友的切磋琢磨是必不可少的。淳熙三年（1176年），姜夔二十二岁，这年冬日，他沿长江雪霁而下，历经楚州，西游濠梁，过扬州，作《扬州慢》。"自胡马窥江去后，废池乔木，犹厌言兵。"[2]萧德藻谓其有"黍离之悲"。这首词反映了年轻的姜夔感怀家国的复杂心情，也体现了当时人民所共有的民族情绪和爱国情怀。淳熙八年（1181年），据其《定武兰亭跋》云"二十余年习兰亭，皆无入处"[3]，可以推测姜夔初学《兰亭》大约在此年。

淳熙十二年（1185年），萧德藻任湖北参议。萧德藻是夔父姜噩的故友，是改变姜夔命运的关键人物。淳熙十三年（1186年），姜夔结交长沙别驾萧德藻，做客其观政堂，作词《一萼红》。其诗集自叙云："余识萧千岩于潇湘之上。"[4]这一年七月，与杨声伯、赵景鲁、萧德藻诸侄儿乘舟游湘江，作《湘月词》。之后作诗《待千岩五古》《过湘阴寄千岩七绝》。萧德藻，号千岩老人，非常赏识姜夔的诗才，自谓四十年作诗始得此友，并将自己的侄女嫁给姜夔。是年冬，姜夔由汉阳出发，应萧德藻之约往湖州。姜夔作《探春慢》以记之，其序云："予自幼从先人宦于古沔，女须因嫁焉。中去复来几二十年，岂惟姊弟之爱，沔之父老儿女子亦莫不予爱也。丙午冬，千岩老人约予过苕霅，岁晚乘涛载雪而下，殆不能去。作此曲别郑次皋、辛克清、姚刚中诸君。"[5]从此，姜夔不再返沔、鄂。

第二阶段，淳熙十四年（1187年）至宁宗庆元二年（1196年）十年间，居住湖州而往来于杭州、南京及合肥等地。

淳熙十四年三月，姜夔游杭州，由萧德藻介绍，持诗拜访杨万里。杨万里对其诗才赞不绝口："尤萧范陆四诗翁，此后谁当第一功。新拜南湖为上将，更差白石作先锋"；"文无不工，甚似陆天随"[6]。于是杨万

〔1〕 （宋）佚名撰，燕永成整理：《东南纪闻卷二》，大象出版社2019年1版，第19页。

〔2〕 （宋）姜夔著；夏承焘笺校：《姜白石词编年笺校》，上海古籍出版社1981年版，第1页。

〔3〕 同上第302页。

〔4〕 同上。

〔5〕 同上第17页。

〔6〕 同上第304页。

里又作诗送姜夔拜见范成大,《送姜尧章谒石湖先生》云:"钓璜英气横白蜺,咳吐珠玉皆新诗……吾友彝陵萧太守,逢人说项不离口。袖诗东来谒老夫,惭无高价索璠玙。翻然欲买松江艇,径去苏州参石湖。"是年夏,姜夔赴苏州拜访范成大,作诗《石湖仙寿范生日》。范成大,是"中兴四大诗人"之一、书法家,在南宋盛有书名,这对于姜夔而言,无疑是十分重要的学习机缘。此后,姜夔与范成大交往甚密,范赞叹姜夔翰墨、人品皆似晋宋间雅士。此时范成大请病归苏州已十余年。绍熙二年(1191年)冬,姜夔冒雪访范成大于苏州,并作《雪中访石湖》诗,范成大有和作。后姜夔又与范成大在范村赏梅,作《玉梅令》,范成大征新声,姜夔作《暗香》《疏影》,音节清婉。姜夔《玉梅令》序云:"石湖家自制此声,未有语实之,命予作。石湖宅南,隔河有圃曰范村,梅开雪落,竹院深静,而石湖畏寒不出,故戏及之。"[1]又《暗香》序云:"辛亥之冬,予载雪诣石湖,止既月,授简索句,且征新声。作此两曲,石湖把玩不已,使工妓隶习之,音节谐婉,乃名《暗香》《疏影》。"[2]范成大十分喜爱《暗香》《疏影》,因故以青衣小红赠予姜夔。除夕,姜夔自石湖归湖州,大雪过垂虹,作诗《小红低唱我吹箫》。

绍熙四年(1193年),姜夔作《庆宫春》序云:"绍熙辛亥(1191年)除夕,予别石湖归吴兴。雪后夜过垂虹,尝赋诗云:……后五年冬,复与俞商卿、张平甫、铦朴翁自封禺同载诣梁溪,道经吴松。山寒天迥,雪浪四合。中夕相呼步垂虹。星斗下垂,错杂渔火。朔吹凛凛,厄酒不能支。朴翁以衾自缠,犹相与行吟。"[3]

绍熙五年(1194年),姜夔作《角招》序云:"甲寅春,予与俞商卿燕游西湖,观梅于孤山之西村,玉雪照映,吹香薄人。已而商卿归吴兴,予独来,则山横春烟,新柳被水,游人容与飞花中,怅然有怀,作此寄之。商卿善歌声,稍以儒雅缘饰;予每自度曲,吟洞箫,商卿辄歌而和之,极有山林缥缈之思。"[4]

〔1〕 (宋)姜夔著;夏承焘笺校:《姜白石词编年笺校》,上海古籍出版社1981年版,第47页。

〔2〕 同上第48页。

〔3〕 同上第61页。

〔4〕 同上第54页。

宁宗庆元二年（1196年）作《鹧鸪天》，其序云："予与张平甫自南昌同游西山玉隆宫，止宿而返……是日即平甫初度，因买酒茅舍，并坐古枫下……苍山四围，平野尽绿，鬲涧野花红白，照影可喜，使人采撷，以藤纠缠着枫上；少焉，月出大于黄金盆，逸兴横生，遂成痛饮，午夜乃寝。"[1]

可知，姜夔热爱自然，寄情山水，常与三五胜友或湖上荡舟，或枫下饮酒，或踏雪寻梅，或荷间泛舟。其对自然的向往与喜爱真是一往情深，流连忘返。这何尝不是晋宋雅士的风范。

宁宗庆元二年三月，姜夔欲与张鉴治舟往武康，作《鹧鸪天》。张鉴是南宋大将张浚后，居杭州。姜夔自中年之后，生活上依靠张时间长达十年。是年冬，与张鉴、俞灏等自武康同船游无锡，张鉴打算将无锡的田园赠予姜夔，姜没有接受。姜夔在无锡停留了一个多月，并拜访著名诗人尤袤，相与论诗。同年，姜夔由湖州迁移至杭州依张鉴，居住在近东青门。

第三阶段，庆元三年（1197年）至嘉定十四年（1221年）。姜夔移居杭州，舍毁后游浙东、金陵等地。

庆元三年四月，姜夔上书朝廷论乐事，并进《大乐议》一卷、《琴瑟考古图》一卷。有司因为姜夔的论述颇精彩，便留下以备采择，后来遭人妒忌而未被采纳使用，于是再生归隐之心。姜夔出世的念头早在由湖北迁居湖州那年过吴松时便有所透露，其《三高祠》曰："越国归来头已白，洛京归后梦犹惊。沉思只羡天随子，蓑笠寒江过一生。"[2]此诗表明与范蠡、张翰相比较，天随子陆龟蒙主动隐逸于江湖，所以姜白石独羡慕陆龟蒙的隐士生活。淳熙十五年（1188年），作《次韵千岩杂谣》云："中散平生七不堪，凤凰时时伴燕谈。极欲扁舟南荡去，冷鸥轻燕略相谙。"[3]凤凰燕谈，求仙访道，赏花饮酒，中散七不堪，与其晋宋雅士的精神相吻合。姜夔上书失利之后作《马上值牧儿》云："马背何如牛背，短衣落日空山。只么身归盘谷，未须名满人间。"[4]身隐太行盘谷，往往是读书人不遇于时而做出的独善其身的选择。庆元四年（1198年），姜夔作《帖子诗》

〔1〕（宋）姜夔著；夏承焘笺校：《姜白石词编年笺校》，上海古籍出版社1981年版，第56页。

〔2〕（宋）姜夔著；夏承焘校辑：《白石诗词集》，人民文学出版社1959年版，第62页。

〔3〕 同上第37页。

〔4〕 同上第40页。

云"二十五弦人不识",表白自己对上书议乐不合之事的愤慨,感叹怀才不遇。庆元五年,姜再上书《圣宋铙歌鼓吹》十二章,朝廷给他"免解"的待遇,参加进士考试,但落榜了。庆元六年(1200年)姜寓居西湖后作《湖上寓居杂咏》:

> 布衣何用揖王公,归向芦根濯软红。自觉此心无一事,小鱼跳出绿萍中。
>
> 卧榻看山绿涨天,角门长泊钓鱼船。而今渐欲抛尘事,未了芫裘一怅然。〔1〕

诗中饱含了自己科场累次不第的惆怅,也更坚定了散发江湖的归隐之志:"而今渐欲抛尘事""自觉此心无一事"。虽然科名未成功而怅然,但终须抛却对功名利禄的追逐。《平甫见招不欲往》云"人生难得秋前雨,乞我虚堂自在眠"〔2〕,表现了一种旷达、不问世事、自由自在的风度。因此,嘉泰元年(1201年)姜白石四十七岁,作小序云:"数年以来,始获宁处。"

是年秋,姜白石入越,朱熹赠《绛帖》。据其自叙云:"予入越,友人朱子大以《绛帖》遗予。"姜夔开始作《绛帖平》。嘉泰二年(1202年)四月九日,姜夔观《兰亭帖》于红桥袭明之寓舍,并两次作跋。是年秋,白石客松江,作《华亭参政园诗》《慕山溪题钱氏溪月词》。十月,白石在僧了洪处见《保母帖》并题帖。十二月,从童道人处得乌台卢提点所藏定武旧刻《禊帖》。是年山谷孙黄子迈过寓斋,见千岩老人藏本《禊帖》,有山谷题跋,欲乞去,姜白石未允。据姜白石自述"十年相处情甚骨肉"之语,张鉴卒于此年。白石自述又云:"惜乎平甫下世,今惘惘然若有所失。"〔3〕从此,姜白石失去了十年以来最相契合的朋友,也失去了赖以生存的最重要的经济支柱。

〔1〕 (宋)姜夔著;夏承焘校辑:《白石诗词集》,人民文学出版社1959年版,第43页。

〔2〕 赵晓岚:《姜夔与南宋文化》,学苑出版社2001年版,第324页。

〔3〕 (宋)姜夔著;夏承焘笺校:《姜白石词编年笺校》,上海古籍出版社1981年版,第314页。

嘉泰三年（1203 年）五月，《绛帖平》著成。姜夔云：

> 大抵右军以前书法真自真，行自行，章自章，草自草。王子敬年
> 十五六时启其父，乃于行草之间别创新体。故当时倾慕，羊、薄、谢、
> 孔之徒一时争效，而正行之体坏矣。盖行草为书不惟便于挥运，而不
> 工于字，但能行笔者便可为之，知古之士不贵也。自唐及今，书札之
> 坏实由于此。盖纵逸甚易，收敛甚难。人心易流，宜其书之不古，甚
> 者反以学古为拘，良可叹也。今欲观古人正行，《兰亭序》《玉润帖》
> 之类是已。学者当知之。[1]

在《绛帖平》中，姜夔强调了自己正本清源的重要书学思想。其师单
炜曾著《绛帖杂著》一书，姜著《绛帖平》无疑受到单炜的启发和影响。

是年六月，白石第三次题跋《禊帖》。九月，白石完成了《保母帖跋》，
用小楷作长跋，小楷风格劲健又浑厚，波澜老成。是年，辛弃疾任绍兴知
府兼浙东安抚使。白石与辛弃疾唱和，作《汉宫春》"次稼轩韵"及"次
韵稼轩蓬莱阁"云"今但借秋风一榻，公歌我亦能书"。同时，杨万里进
退格寄张功甫、姜尧章诗，《诚斋集》在十月后编成[2]。

宁宗嘉泰四年（1204 年），白石杭州寓所毁于大火。此次大火烧了
两千多家房屋，周晋仙《尧章新成草堂》诗云"壁间古画身都碎，架上枯
琴尾半焦"。显然在此次火灾中姜夔损失惨重，可谓是"应念无枝夜飞鹊，
月寒风劲羽毛摧"[3]。同年，辛弃疾被调遣驻守镇江府，姜夔作《洞仙歌·黄
木香赠辛稼轩》云：

> 我爱幽芳，还比酴醿又娇绝。自种古松根，待看黄龙，乱飞上，
> 苍鬓五鬣。[4]

[1] 《四库全书》第 1175 册集部 114 别集类三《绛帖平》，上海古籍出版社 1987 年版。
[2] （宋）姜夔著；夏承焘笺校：《姜白石词编年笺校》，上海古籍出版社 1981 年版，
第 316 页。
[3] 同上第 90 页。
[4] 同上第 88 页。

喋，也軏既入土八百餘年巳腐壞恐不能久近所摹本以初出

土時巳覺瞀鈍摹之不巳日就磨滅得墨本者宜葆之裁

予既作此跋將書以贈千里以疾見妨自四月至于

九月乃竟既致諸千里後月餘過錢清與元卿

千里同觀聊記其後番昜姜　夔　堯章

（宋）姜夔《保母帖跋》（局部）

辛弃疾写下《永遇乐·京口北固亭怀古》，姜夔作《永遇乐·次稼轩北固楼词韵》相唱和：

> 云隔迷楼，苔封很石，人向何处。数骑秋烟，一篙寒汐，千古空来去。使君心在，苍崖绿嶂，苦被北门留住。有尊中酒，差可饮，大旗尽绣熊虎。□前身诸葛，来游此地，数语便酬三顾。楼外冥冥，江皋隐隐，认得征西路。中原生聚，神京耆老，南望长淮金鼓。问当时，依依种柳，至今在否。[1]

此词明确地表达了作者对收复失地击败金兵的期待，一腔民族之情跃然纸上。开禧二年（1206年）五月，由于韩侂胄好大喜功，伐金失败。宁宗嘉定元年（1208年），谢采伯刊刻《续书谱》成。其序云：

> 又得其《续书谱》一卷，议论精到，三读三叹，真系书学之蒙者也。夫自大学不明而小学尽废，游心六艺者固已绝无仅有，而尧章乃用志刻苦，笔法入能品。[2]

嘉定二年（1209年），姜夔题《兰亭》跋。嘉定十四年（1221年）卒于西湖，葬于马塍之西。

周密《齐东野语》记载有姜夔的自述，有助于我们进一步了解其生平。兹录如下：

> 某早孤不振，幸不坠先人之绪业；少日奔走，凡世之所谓名公臣儒，皆尝受其知矣：内翰梁公，于某为乡曲，爱其诗似唐人，谓长短句妙天下……参政范公，以为翰墨人品皆似晋宋之雅士。待制杨公，以为于文无所不工，甚似陆天随，于是为忘年交。复州萧公，世所谓千岩先生者也，以为四十年作诗始得此友。待制朱公，既爱

〔1〕（宋）姜夔著；夏承焘笺校：《姜白石词编年笺校》，上海古籍出版社1981年版，第91页。

〔2〕于玉安编辑：《中国历代美术典籍汇编》，天津古籍出版社1997年版，《钦定四库全书·续书谱》第125页。

其文，又爱其深于礼乐。丞相京公，不独称其礼乐之书，又爱其骈俪之文。丞相谢公爱其乐书，使次子来谒焉。稼轩辛公深服其长短句……皆当世俊士，不可悉数，或爱其人，或爱其诗，或爱其文，或爱其字，或折节交之。[1]

总之，姜夔生活在南宋积弱积贫的时代，由于仕途不顺利，一直过着漂泊的生活。在南宋，由于恩荫入仕的官员数量大大超过科举入仕者，加之南渡之后地域缩小，恩荫者多，仕途过于拥挤，文士便奔走江湖之上，出现了江湖游士，而且南宋是游士兴盛的时代。这些落魄的文人依靠文字作干谒的工具来过日子。姜夔一生不曾做过官，他也是当时著名的江湖游士。他曾依靠卖字过日子[2]，除此之外，主要依靠他人周济。在湖南、湖州依靠萧德藻，来往苏州时依靠范成大，相依最久的是寓居杭州时的张鉴。姜夔具有魏晋雅士的风流蕴藉，钟情大自然，一往情深，胸襟高雅。姜夔作为南宋大词人，是"靖康之难"后词坛复雅潮流中的典范，后人往往推崇他为风雅词派领袖，姜词在豪放与婉约风格之外另开辟了清刚一派。其为南宋江湖诗派最主要的代表人物之一，被杨万里赞誉为"更差白石作先锋"。姜夔不但精于诗、词、音乐，而且书法造诣也颇高。他精于真书，尤工小楷，点画有锺、王高古气息。元代陆友称他是宋朝学锺繇的五人之一。袁褒评白石书如山人隐者，难登廊庙。陶宗仪《书史会要》赞其书法迥脱脂粉，一洗尘俗[3]。姜夔的论书著作有《续书谱》《绛帖平》及《禊帖偏旁考》。袁桷《清容居士集》卷四十七跋晋帖有云"姜尧章作绛帖释文，旁征曲引，有功于金石"[4]。《续书谱》是一部体系完整的阐述古典书法技巧的代表性著作。

〔1〕 （宋）姜夔著；夏承焘笺校：《姜白石词编年笺校》，上海古籍出版社1981年版，第328页。
〔2〕 其友人陈造有诗赠姜说："姜郎未仕不求田，倚赖生涯九万笺。稇载珠玑肯分我？北关当有合肥船。"又说："念君聚百指，一饱仰台馈。"见（宋）姜夔著；夏承焘笺校：《姜白石词编年笺校》，上海古籍出版社1981年版，第1页。
〔3〕 马宗霍辑：《书林藻鉴 书林纪事》，文物出版社1984年版，第144页。
〔4〕 （元）袁桷著，杨亮校注：《清容居士集》，中华书局2012年版，第2296页。

第二章　《续书谱》版本考述

按夏承焘考，《续书谱》一卷，著目于《直斋书录解题》[1]卷十四"杂艺"类。嘉定戊辰谢采伯刊刻《续书谱》，时白石犹健在。书目分二十则，而实止十八则，"燥润""劲媚"二则有目无书，原注见"用笔"及"情性"条。《四库提要》谓合之《钦定佩文斋书画谱》，次序先后不同，"燥润""劲媚"二则并无其目，知当时流传另有一本，而其文则无增损也。按《钦定佩文斋书画谱》本的"情性"部分有大量删节，与祖本及他本均不符。且《钦定佩文斋书画谱》次序先后与各本均不同，疑为编者有所改动，待考。夏承焘所说当时流传另有一本，亦待考。又据夏承焘考，姜文龙、倪鸿刻姜集载此书，陆钘辉、江春、许增三本皆无之，《佩文斋书画谱》外另有《百川》本、《书苑》本、《格致丛书》本、《百名家书》本、珊瑚网本、《说郛》本（卷七十六）。由此可推知，嘉定戊辰谢采伯刻本可能已不复存在。

南宋左圭《百川学海》传世主要有三种不同的版本：一是宋咸淳本，今通常所见者为民国十六年（1927年）武进陶氏（涉园）影刻本，缺卷据明弘治华氏覆宋本摹补，民国十九年（1930年）依宋本目次编印；二是明弘治年间无锡华氏刊本，今通常所见者为民国十年（1921年）上海博古斋影印本，此本与北京大学图书馆藏无锡华氏刊本相对照，略有舛误，不可尽据；三是明重辑刊本。此数刻编次亦略有不同，然皆以十干记帙数。咸淳本、影刊咸淳本《百川学海》在壬集，弘治本、影印弘治本《百川学海》在庚集，重辑本《百川学海》在己集，但总体差异甚微。

〔1〕《直斋书录解题》，南宋陈振孙（约1183—约1262年）撰。该书是第一部以"解题"为书名的目录，其"解题"（提要）即于书名之下记载篇帙、作者、版本等情况，并评论图书得失。

（一）《百川学海》咸淳本

民国十六年陶氏影刻咸淳本《百川学海》有原宋刻的序目留真，其序目云："……因寿诸梓以溥其传而名之曰百川学海云。时昭阳作噩岁柔兆执徐月古剡山人左圭禹锡叙。"此本凡二十则，一曰总论，二曰真书，三曰用笔，四曰草书，五曰用笔，六曰用墨，七曰行书，八曰临摹，九曰书丹，十曰情性，十一曰血脉，十二曰燥润，十三曰劲媚，十四曰方圆，十五曰向背，十六曰位置，十七曰疏密，十八曰风神，十九曰迟速，二十笔锋。其"燥润""劲媚"二则均有录无书。"燥润"下注曰"见用笔条"，"劲媚"下注曰"见情性条"。咸淳本离姜夔卒年仅四十多年，理应为祖本。本书注译部分原文以《百川学海》咸淳本为准。以《书谱》墨迹本为参校，此本"情性"部分略有疏漏。如"陶均草隶"误作"陶钧草击"；"心遽体留"误作"恐遽体留"；"譬夫芳林落蕊，空照灼而无依"，"蕊"字均误作"叶"；"质直者则径挺不遒"，"遒"字均误作"通"；"迟重者终于蹇钝"，"蹇"字均误作"拙"等；他本略同。

（二）《说郛》本

《说郛》是中国古代综合性大型丛书汇集。《说郛》一百卷，元陶宗仪辑，书成于元末。明成化间郁文博获得其稿，已佚去后三十卷，郁氏以《百川学海》等书补足百卷，今存有明抄本数种。近人张宗祥先生据数本明抄本校定，民国十六年由商务印书馆排印行世，计存一百卷七百二十五家，虽非陶宗仪原书，但大体保存了原貌，尤其前七十卷，接近原貌。《续书谱》《说郛》本共二十则，顺序与咸淳本相同，标题略有出入，如"真"误作"真书"，"草"误作"草书"。文字舛误较咸淳本略多。

（三）《百川学海》弘治本

明弘治辛酉年（1501年）无锡华氏刊刻，上海博古斋于1921年根据无锡华氏刻本影印出版了此书。此本共二十则，标题及顺序与咸淳本相同，文字部分差异小。"情性"部分舛误与咸淳本同。

（四）《格致丛书》本

《格致丛书》《百名家书》，均为明万历年间胡文焕刻校本。《格致丛书》收书三百四十六种，收辑古今考证各物的各种专著。其中录的《续书谱》，题为《新刻续书谱》，录有谢采伯序。此本共二十则，标题及顺序与咸淳本相同，总体相差很小。"情性"部分舛误与咸淳本同。

（五）《王氏书苑补益》崇祯本

此本乃据《王氏书苑补益》本所刻，为明崇祯年间单刻本，"总论"前一行印有"武林孙枕阅"。此本共二十则，顺序与咸淳本相同，标题略有出入，文字舛误较多。《王氏书苑补益》本舛误与《说郛》本较为接近，如"真"均误作"真书"，"草"均误作"草书"。又如"颜杨苏米"，"杨"均误作"阳"；"字书全以风神超迈为主"，"超"均误作"不"；"双钩之法须得墨晕不出字外"，"不"均误作"虽"；等等。可知，《王氏书苑补益》本可能根据《说郛》本编刻而成。"情性"部分舛误与咸淳本同。

（六）《佩文斋书画谱》本

《佩文斋书画谱》，一百卷，中国清代书画类书。王原祁等纂辑，康熙四十七年（1708 年）成书。全书体例精密，引据翔实，颇便稽考。该书也有稍嫌不足之处，如对历代书画书籍没有另立"著录"一门，以便说明存佚。且编中对于伪书一并收录，不作鉴定。《佩文斋书画谱》本共收录十八章，分别为：一章总论，二章真书，三章用笔，四章草书，五章用笔，六章用墨，七章行书，八章临摹，九章方圆，十章向背，十一章位置，十二章疏密，十三章风神，十四章迟速，十五章笔势，十六章情性，十七章血脉，十八章书丹。"燥润"及"劲媚"两章未见注录，标题、顺序均与咸淳本有较大出入。"情性"章"乖合之际，优劣互差"以下至"其言尽善，故具载"大段文字未录。文中脱字以及衍误现象也相当严重，疑编者有所改动，待考。

（七）《四库全书》本

《四库提要》云："是编其论书之语，曰《续书谱》者，唐孙过庭先有《书谱》故也。前有嘉定戊辰天台谢采伯序……此本为《王氏书苑补益》所载，凡二十则……燥润之说，实在用墨条中，疑有舛误。又真书、草书之后各有用笔一则，而草书后之论用笔，乃是八法，并非论草，疑亦有讹，敬考。"《四库全书》本根据《王氏书苑补益》本编撰而成，校勘可参阅后者。

（八）邓散木《续书谱图解》本

据邓散木此书"后记"，本书初稿是 1957 年夏天写完的，1960 年第二版付印，之后陆续接到许多读者来信。于是，1963 年出了第三版，可见此书在社会上影响十分广泛。邓散木所附《续书谱》共十八章，与祖本左氏《百川学海》本所录二十章及各章先后顺序都不一样。邓所附《续书谱》十八章分别为：一章总论，二章真书，三章用笔，四章草书，五章用笔，六章用墨，七章行书，八章临摹，九章方圆，十章向背，十一章位置，十二章疏密，十三章风神，十四章迟速，十五章笔势，十六章情性，十七章血脉，十八章书丹。"燥润"及"劲媚"两章未见注录。"情性"章"乖合之际，优劣互差"以下至"其言尽善，故具载"大段文字未录，存在一些脱字以及衍误现象。冯亦吾先生《续书谱解说》所用的版本和邓散木先生相近，均由《佩文斋书画谱》本编成，存在一些舛误。

（九）传赵孟頫节抄本

赵孟頫跋云："余此帧特录其真行二体之结构用笔耳，苟能神而明之，则虽各体当亦不出此中，合卫夫人《笔阵图》而观之，而书道于是乎无遗议矣。至治元年九月十日过吴门书与顾姜夫友契，子昂。"跋后钤"赵氏子昂"印章。此卷有收藏家项子京珍藏以及董氏、杨氏家藏之章，历历在目。赵孟頫《续书谱法帖》只书"总论""真书""用笔"三个部分。据称，此卷明代犹在中国。可是这份印有"竹盦寿石"章的法帖，却是从日本传来，赵孟頫此帖刊于日本大同书会于大正壬戌年出版的《名人书画选萃》中，我国尚无著录。现由北京刘永平收藏，为海内孤本。

第三章 《续书谱》注译

总 论

真、行、草书之法，其源出于虫篆、八分、飞白、章草等。

注释：

①真：真书，书体名，亦称为正书，一般称正楷或楷书，由隶书发展演变而成。始于汉末，为魏通用至今的一种字体。

②草：指小草与大草。

③八分：书体名，即八分书，也称分书，字体似隶而体势多波磔。汉隶的波磔，向左右分开，像"八"字分背，故称八分。邓散木《续书谱图解》注（以下简称为邓注）简称分书，是有挑脚的隶书。

④虫篆：泛指篆书。邓注："虫篆是篆书的通称，不一定指'虫书''鸟虫书'。"冯亦吾先生《续书谱解说》注（以下简称冯注）："又叫'鸟虫书'，为篆书的变体。"

⑤飞白：书体名。孟兆臣释飞白亦称草篆，当有误。东汉大书家蔡邕有一次见漆帚刷字，回去试用漆工刷字的方法写字，称为飞白。主要是用漆帚平而扁，笔画转折处，须将帚来回反复，方能成字。

⑥章草：隶书的草体，故又称隶草。唐书续曰："因章帝所好，名焉。"此说有理。《书断》载后汉北海王受明帝命草书尺牍十首，章帝命杜度草书上事，认为因用于章奏而得名。此说亦有理。王愔语："汉元帝时史游作《急就章》解散隶体粗书云，汉俗简堕，渐以行之。"认为由史游《急就章》而得名。

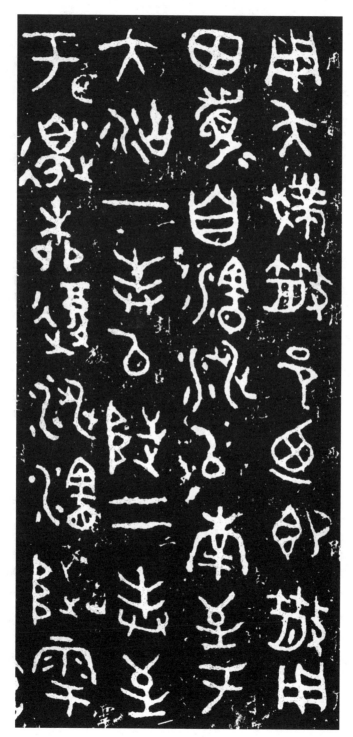

（周）《散氏盘》（局部）

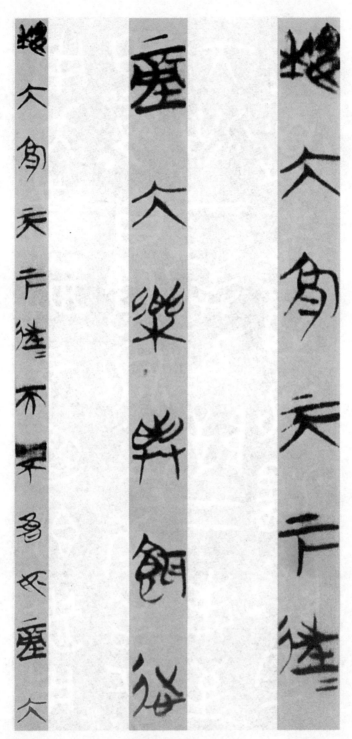

（战国）《郭店楚简》（局部）

译文：

真、行、草书的技法都渊源于篆书、八分、飞白、章草等。

圆劲古澹，则出于虫篆；点画波发，则出于八分；转换向背，则出于飞白；简便痛快，则出于章草。

注释：

①圆劲：圆润遒劲。圆，婉转，滑润。
②古澹：古朴淡雅。圆劲、古澹正是篆书的特点，故谓"出于虫篆"。
③波发：捺笔称波，撇称拂。
④转换：指笔锋的转换调整。
⑤简便：简洁便捷。指章草简化了隶书的笔画，书写时更简单便捷，更为痛快。

按语：

此论古已有之。卫夫人《笔阵图》云：又有六种用笔结构：圆备如篆法，飘扬洒落如章草，凶险可畏如八分，窈窕出入如飞白，耿介特立如鹤头，郁拔纵横如古隶。此泛指书法不同用笔的取法来源。孙过庭云：故亦旁通二篆，俯贯八分，包括篇章，涵泳飞白，若毫厘不察，则胡、越殊风者焉。

译文：

圆劲古淡，出自篆书；点画撇捺，出自八分；转锋换笔，有向有背，出自飞白；运笔的简便痛快，出自章草。

然而真、草与行，各有体制。

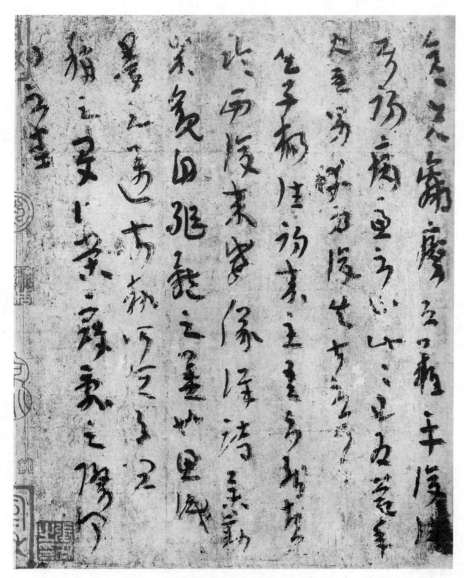

（晋）陆机《平复帖》

（汉）《礼器碑》（局部）

注释：

①然而：虽然如此，但是。

按语：

所谓体制包括两方面内容，一是立意，二是布置。刘勰《文心雕龙·通变》云："夫设文之体有常，变文之数无方……凡诗赋书记，名理相因，此有常之体也；文辞气力，通变则久，此无方之数也。""体"指文章的体裁样式，包括各类文学的体性法则，这有一定的规范，不能随便推翻或改易。变化的是文之数（术），就是文辞气力之类的语言技巧等因素，这是需要作者跟随时代而不断创新的。书法与文学同理。在书体上，姜夔主张真、行、草书各有自己的体裁和规则，不可随意改变。姜夔欲为各体正名，故言各有体制。即后文所云："魏晋行书，自有一体，与草书不同。大率变真以便于挥运而已。草出于章，行出于真。虽曰行书，各有定体"；"真有真之态度，行有行之态度，草有草之态度"。

姜夔《绛帖平》云：大抵右军以前书法真自真，行自行，章自章，草自草。王子敬年十五六时启其父，乃于行草之间别创新体。故当时倾慕，羊、薄、谢、孔之徒一时争效，而正行之体坏矣。《绛帖平》强调，大约在王羲之以前，真、行、草书各体体制明确，不相混淆。这与《续书谱》的正体思想是一致的。

译文：

可是，楷书、草书与行书，各有自己的体式、规则，不能混淆。

欧率更、颜平原辈以真为草，李邕、李西台辈以行为真。亦以古人有专工正书者，有专工草书者，有专工行书者，信乎其不能兼美也。

校勘记：

《说郛》本，"欧率更、颜平原辈以真为草"，"欧"字后有一墨块。《佩

（汉）武威《仪礼》汉简（局部）

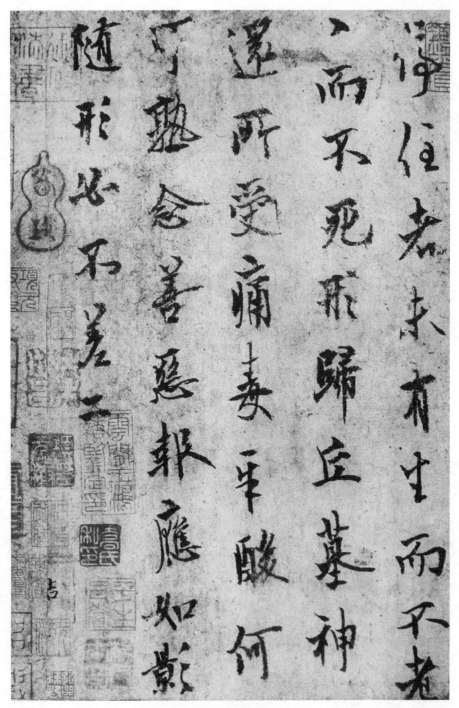

（唐）欧阳询《梦奠帖》（局部）

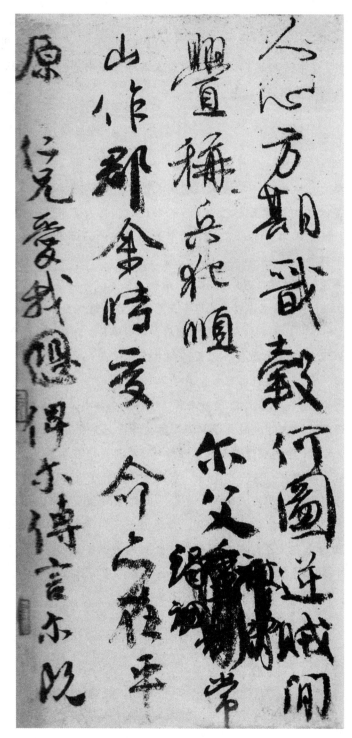

（唐）颜真卿《祭侄文稿》（局部）

文斋书画谱》本、邓散木《续书谱图解》本："欧率更、颜平原辈以真为草"，"欧"后衍"阳"字；"李邕、李西台辈以行为真"，"李西台"脱"李"字。邓散木《续书谱图解》本，"亦以古人有专工正书者，有专工草书者"，"正书"误为"真书"。

注释：

①欧率更：欧阳询，字信本，湖南长沙人。唐代著名书法家。据《唐书本传》，欧阳询初效王羲之书，后险劲过之。因自名其体。尺牍所传，人以为法。《唐人书评》形容欧阳询书若草里蛇惊、云间电发，又如金刚瞋目、力士挥拳。

②颜平原：颜真卿（708—784），唐代书法家，字清臣，琅琊临沂（今山东临沂）人。据《唐书本传》，其善正草书，笔力遒婉，世宝传之。据《唐人书评》，鲁公书如荆卿按剑，樊哙拥盾，金刚瞋目，力士挥拳。李后主云，真卿得右军之筋而失之粗鲁。又云，颜书有楷法而无佳处，正如叉手并脚田舍汉。米芾评颜鲁公行书可教，真便入俗品。

③李邕（678—747）：唐代书法家，字泰和，江都（今江苏扬州）人。开元中历汲郡北海太守，时称李北海。米芾谓李邕如乍富小民，举动强屈，礼节生疏。又云，李邕摆脱子敬，体乏纤秾。董其昌谓右军如龙，北海如象。

④西台：李建中（945—1013），宋代书法家，字得中，自号严夫民伯。李建中恬于进取，求掌西京留司御史台，世称李西台。善书，学从张从申，行笔尤工，多构新体。其书取敛势，形体紧结，用笔圆厚，略显拘谨。黄庭坚云，西台出类拔萃，肥而不剩肉，如世间美女丰肌而神气清秀者也。又云，建中如讲僧参禅，其字中有笔，如禅家句中有律。

⑤辈：同类，《玉篇·东部》："辈，类也。"

按语：

《文心雕龙》："凡诗赋书记，名理相因，此常之体也……名理有常，体必资于故实。"意指体裁不同，则不能混淆。章表奏议、赋颂歌诗、符檄书移、史论序注，这些不同的体裁就会形成不同的风格，各种风格是顺

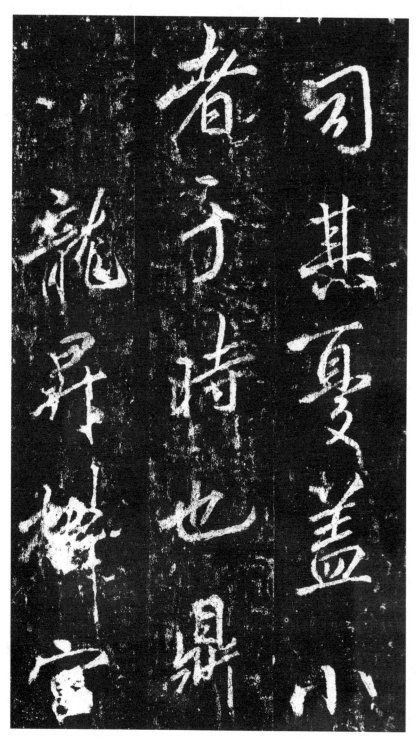

（唐）李邕《李思训碑》（局部）

着势而形成的。所以"虽无严郛，难得逾越"，即说不同体裁之间虽没有万里长城分隔着，可又不该混杂。冯注：欧、颜等人用楷书的技法来作草书，李邕、李建中等人用行书的技法作楷书，足见我国书法艺术可互相借鉴，而各领风骚。似非姜夔之本意。赵晓岚在《姜夔与南宋文化》中说，姜夔提出了关于书法各体的正体观，并对唐人各体相淆而不自知深表不满。此说颇为中肯。

译文：

欧阳询、颜真卿等人用楷书的体式、技法来作草书，李邕、李建中等人用行书的体式、技法来作楷书，如此互相混用，不合古制。只因为古人有的专攻真书，有的专攻草书，有的专攻行书，各有自己的特长。但兼工两种书体，都能写得出神入化，确实是不容易的。

或云：草书千字，不抵行书十字；行书十字，不抵真书一字。意以为草至易而真至难，岂真知书者哉！

校勘记：

《佩文斋书画谱》本、邓散木《续书谱图解》本，"不抵真书一字"，"抵"误为"如"。传赵孟頫节抄本："李邕、李西台辈以行为真"，"真"字误作"草"；"岂真知书者哉"，"岂"字下脱"真"。

按语：

"草书千字不抵行书十字，行书十字不抵真书一字"，其语源于张怀瓘《书估》："且公子贵斯道也，感之乃为其估，贵贱既辨，优劣了然。因取世人易解，遂以王羲之为标准，如大王草书真字，一百五字乃敌一行行书，三行行书敌一行真正，偏帖则尔。至如《乐毅》《黄庭》《太师箴》《画赞》《累表》《告誓》等，但得成篇，即为国宝，不可计以字数。"

（宋）李建中《示翰帖》（局部）

译文：

有的人说："草书一千个字抵不上行书十个字，行书十个字抵不上楷书一个字。"意思以为草书最容易写，楷书最难写，这哪是真正懂得书法的话呢？

大抵下笔之际，尽仿古人，则少神气；专务遒劲，则俗病不除。所贵熟习兼通，心手相应，斯为妙矣。

校勘记：

《说郛》本、《佩文斋书画谱》本、邓散木《续书谱图解》本，"熟习兼通"，"兼"均误作"精"。《佩文斋书画谱》本、邓散木《续书谱图解》本，"心手相应，斯为妙矣"，"妙"字误作"美"。

按语：

心手相应，指书写时挥洒自如的随意境界。古代较早论述心与手关系的见于成公绥《隶书体》："工巧难传，善之者少，应心隐手，必由意晓。"卫铄《笔阵图》从反面阐述了心手两者的关系："若执笔近而不能紧者，心手不齐，意后笔前者败。"王僧虔论之较详："必使心忘于笔，手忘于书，心手达情，书不忘想，是谓求之不得，考之即彰。"《书谱》进一步强调"心不厌精，手不忘熟，则自然容与徘徊"。

译文：

一般说来，书家在书写时，如果完全模仿古人，字就缺乏自己独特的精神风貌；如果一味追求遒健挺拔，又无法洗掉俗气，显得粗俗不堪。学习书法贵在能够循序渐进，逐步通晓真、行、草、隶、篆各体技法，融会贯通，达到心手相应，挥洒自如，最终形成自己的风格，才算达到了书法的完美境界。

白云先生、欧率更《书诀》亦能言其梗概，孙过庭论之又详，皆可参稽之。

校勘记：

《佩文斋书画谱》本、邓散木《续书谱图解》本："欧率更《书诀》亦能言其梗概"，"欧"字后衍"阳"字；"皆可参稽之"，"皆"字脱。

注释：

①白云先生：东晋穆帝时人，号紫道，天台道士。与王羲之同时，通书道。王羲之有《记白云先生书诀》一文。

②孙过庭：唐代书法家，字虔礼，富阳（今浙江富阳）人。草书宪章"二王"，工于用笔，隽拔刚断，尚异好奇，然所谓少功用，或云有天才。真行之书亚于草矣。所著《书谱》得书之旨趣，妙尽其趣。

按语：

《记白云先生书诀》原文为："天台紫真谓予曰：'子虽至矣，而未善也。书之气，必达乎道，同混元之理。七宝齐贵，万古能名。阳气明则华壁立，阴气太则风神生。把笔抵锋，肇乎本性。力圆则润，势疾则涩。紧则劲，险则峻；内贵盈，外贵虚；起不孤，伏不寡。回仰非近，背接非远；望之惟逸，发之惟静。敬兹法也，书妙尽矣。'"可能是后人伪造。

欧阳率更《书诀》："每秉笔必在圆正，气力纵横重轻，凝神静虑，当审字势；四面停匀，八边具备；短长合度，粗细折中；心眼准程，疏密敧正。最不可忙，忙则失势；次不缓，缓则骨痴；又不可瘦，瘦当形枯；复不可肥，肥即质浊。细详缓临，自然备体，此是最要妙处。"

译文：

白云先生和欧阳询的《书诀》，对于这些问题，也能表述其大概。孙过庭说得更详细，都可作参考。

真

解题：作为"真书"部分的第一句，姜夔便提出了自己关于真书的审美主张：楷书应以纵横潇洒的魏晋风度为最佳的审美标准，而非"平正"。求"平正"是一种实用的标准，是科举取士的产物，楷书写得平正、规矩是世俗之见，而非艺术的标准。这也是唐人楷书的毛病。这是一个敏锐的发现，是一个深刻的思想。宋人贬抑唐法者为数不少，北宋当以米芾为最。"欧虞、褚柳、颜，皆一笔书也。""浩大小一伦，犹吏楷也。""徐浩为颜真卿辟客，书韵自张颠血脉来，教颜大字促令小，小字展令大，非古也。"姜夔书论似乎受米老影响。邓散木在《续书谱图解》"后记"中说："书法是能够表现时代性的一种艺术形式，各个时代有各个时代不同的风格特征。比如流动飘逸是魏晋书未能的时代特征，方正端严是唐代书法的时代特征，不能强同，也无法分优劣。姜白石在真书节里说：'唐人下笔，应规入矩，无复魏晋飘逸之气。'按唐代书家，前期以虞、欧、褚、薛为代表，他们的书法，都是上继六朝，远法魏晋，在这基础上发扬光大而形成了唐人特有的风格。换句话说，就是经过他们的努力创造，积累经验，而导致唐代书法进入比魏晋更加丰富多彩的艺术境界。接下来，又由后期书家代表如颜、柳两家继承和发展了这个局面，使唐代的书法特征愈加明显。这正是书法演变的自然趋势。如照姜白石的说法，书法必须以'飘逸'为依归，岂不是阻止了书法艺术的进展，要它永远停留在魏晋阶段。"邓散木从风格发展史的角度阐明了与姜白石相异的见解，何尝没有道理？但如果因此而否定姜白石的主张，似乎也不太合理。况且姜夔只是指出唐人楷书过于平正的缺点，而并未否定各个书家的风格。

真书以平正为善，此世俗之论，唐人之失也。古今真书之妙，无出锺元常，其次王逸少。

校勘记：

《王氏书苑补益》本、《说郛》本、《佩文斋书画谱》本、邓散木《续书谱图解》本，"真"一则，标题均误为"真书"。《说郛》本"真书以

不自信之心六宜待之以信而當謢其未自信

也其所求者不可不許之之而又不必可與求之

而不許勢必自絕許而不與其曲在巳里語

旦何以罰與以奪何以怒許不與思省而示報

權踪曲折得宜、神聖之慮非令臣下所能

（三国魏）锺繇《宣示表》（局部）

晋右將軍王羲之正書

夏侯泰初。

樂毅論

世人多以樂毅不時拔莒即墨為劣是以敘而

論之

夫求古賢之意宜以大者遠者先之必迂迴

而難通然後已焉可也今樂氏之趣或者其

（晋）王羲之《乐毅论》（局部）

平正为善"至"谓如东字之长"一段字迹模糊不清。邓散木《续书谱图解》本，"古今真书之妙"，"妙"字前衍"神"字。

注释：

①钟繇（151—230）：三国魏书法家，字符常，颍川长社（今河南长葛）人。《书断》云："真书古雅，道合神明，则元常第一。"又云："元常真书绝妙乃过于师，刚柔备焉。点画之间，多有异趣。可谓幽深无际，古雅有余。"《书品》云："钟书天然第一。"梁武帝谓钟书如"云鹄游天，群鸿戏海"。

按语：

平正指平匀、端正。董其昌说："作字最忌位置等匀，且如一字之中，须有收有放，有精神相挽处。王大令之书，从无左右并头者。右军如凤翥鸾翔，似奇反正。米元章谓大年《千文》，观其偏侧之势，出二王外。此皆言布置不当平匀，当长短错综，疏密相间也。"《画禅室随笔》云："古人作书，必不作正局。盖以奇为正。此所以赵吴兴不入晋唐门室也。"董其昌关于"平正"之言可为《续书谱》所论"平正"的注脚。朱和羹《临池心解》另有所解。他指出："作书从平正一路作基，则结体深稳，不致流于空滑。《书谱》云：'初学分布，但求平正。险绝之后，复归平正。'盖非板滞之谓，仍要衔接有气势，起讫有顿折，写真一如写行草，方不类算子书耳。虽古人书皆以奇宕为主，不取平正，然为初学说法，不敢超乘而上也。"

译文：

写楷书以平正为美，这是世俗的看法，也是唐代书家的失误。自古至今楷书写得最神妙的，没有超过钟繇的，其次就数王羲之。

今观二家之书，皆潇洒纵横，何拘平正？良由唐人以书判取士而士大夫字画类有科举习气。颜鲁公作《干禄字书》，是其证也。

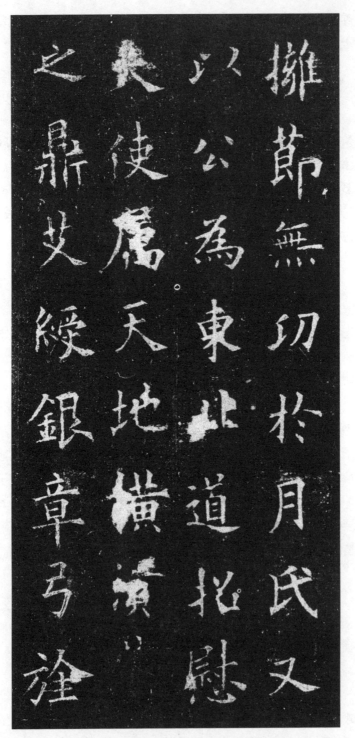

（唐）欧阳询《虞恭公碑》（局部）

校勘记：

《佩文斋书画谱》本、邓散木《续书谱图解》本，"而士大夫字画类有科举习气"，"字画"误作"字书"。传赵孟頫节抄本："今观二家之书，皆潇洒纵横"，"潇"字误作"萧"；"颜鲁公作《干禄字书》，是其证也"，"是"字后脱"其证"二字。

注释：

①纵横：指用笔恣肆尽情。如黄庭坚所云，楷法欲如快马入阵。楷书容易写得平正规矩，所以要像快马冲进阵地，目的为了纠偏，符合辩证法。

②《干禄字书》：唐代正书碑刻。颜元孙撰，颜真卿书，大历九年（774年）立于浙江湖州，至开成时遽已讹缺。开成四年（839年），杨汉公重刻于木板。至北宋，欧阳修《集古录》称此本又多漫漶。南宋绍兴十二年（1142年）成都句咏再刻于潼州。句咏再刻之石传于世，下截已断缺。字分五层，层各三十三行，满行九字。

按语：

《书谱》"元常不草，使转纵横"。包世臣在《艺舟双楫》中说："纵横者，无处不达之谓也。"意思是说用笔恣纵尽情。孙过庭说："真书以点画为形质，以使转为情性。"姜夔延续了孙过庭的楷书重使转以表露情性的观点，强调锺王楷书的神妙在于其风神恣纵尽情、潇洒飘逸。姜夔拈出"潇洒纵横"四字，表明魏晋楷书重情性而唐人拘法度、讲规矩。

译文：

试看这两家的法书，都潇洒纵横，何曾拘泥于方正平直的规矩？唐楷之所以写得方正平直，原因在于唐代把书法作为科举取士的标准，因此士大夫阶层的字大都有科举习气。颜真卿写的《干禄字书》，就是一个例证。

矧欧、虞、颜、柳前后相望，故唐人下笔应规入矩，无复晋、魏飘逸之气。

校勘记：

邓散木《续书谱图解》本，"矧欧、虞、颜、柳"，"矧"字后衍"况"字。《佩文斋书画谱》本、邓散木《续书谱图解》本，"无复晋、魏飘逸之气"，"晋、魏"误作"魏、晋"。

注释：

①矧：况且。《诗·小雅·伐木》："相彼鸟矣，犹求友声。矧伊人矣，不求友生。"

②矧欧、虞、颜、柳前后相望：指欧、虞、颜、柳都有平正的毛病，接连不断，对唐人影响极大。如米芾所云："欧、虞、褚、颜、柳皆一笔书边，安排费工，岂能垂世。李邕脱子敬体，乏纤秾。徐浩晚年力过更无气骨。"

③虞：虞世南（558—638），唐代书法家。性沉静寡欲，笃志勤学。同郡沙门智永善王羲之书，世南师之，妙得其体。世南传欧阳询、褚遂良，遂良传薛稷，是为"贞观四家"。太宗尝称世南有五绝：一曰德行，二曰忠值，三曰博学，四曰文辞，五曰书翰。尝被中画腹书，末年尤妙。

④柳：指柳公权（778—865），唐朝书法家。元和初进士，释褐秘书省校书郎。穆宗尝问公权笔何尽善。对曰："用笔在心，心正则笔正。"穆宗为之改容，知其笔谏也。李后主云："柳公权得右军之骨而失之生犷。"海岳诗云："欧怪褚妍不自持，犹能半蹈古人规。公权丑怪恶札祖，从此古法荡无遗。"王世贞则云："《玄秘塔铭》柳书中之最露筋骨者，遒媚劲健，固自不乏，要之晋法亦大变了。"又云："所书《兰亭》帖，去山阴室虽远，大要能师神而离迹者也。"

⑤应规入矩：犹循规蹈矩、顺应规矩。

⑥无复：不再有。

霸下正上通

射躲赦赦正上通

暨暂下正上通

闇暗上幽闇下日无光今行下字

慈慈下正上俗

样様状状壮壮

近近况况下正

竟竟競競賣賣勁勁下正上俗

硬鞭盌盂正正下正上通

清清下正上通

（唐）颜真卿《干禄字书》（局部）

（唐）虞世南《孔子庙堂碑》（局部）

按语:

　　魏晋书法的潇洒、飘逸乃姜夔最为推崇的风格。因为飘逸妙造自然,也是姜夔《诗说》中四种高妙的最高境界,所谓"自然高妙"。飘逸是一种意境,唐末诗人司空图《诗品》云:"落落欲往,矫矫不群。缑山之鹤,华顶之云。高人惠中,令色氤氲。御风蓬叶,泛彼无垠。如不可执,如将有闻。识者已领,期之愈分。"司空图所说的飘逸,重在超凡脱俗,强调要有不食人间烟火的出尘之致,充满着道家的玄秘色彩。这正与魏晋人飘逸风韵尤其王羲之的情性及书风吻合。王羲之生来有一种爱好天然的恬静性格,任情恣性,不愿受约束而以自我为贵。去官后,脱离俗世,游山观海,感到自由自在,与世无争,一无所求;其整个身心静照透彻,天性真情流露于笔墨之间。这正是其雅逸书风的心理学依据。《山谷题跋》云:"右军笔法,如孟子言性,庄周谈自然,纵说横说,无不如意,非复可以常待之。"周必大云:"晋人风度不凡,于书亦然。右军又晋人之龙虎也。盖胸中自无滞碍,故形于外者乃尔非但积学可致也。"赵孟頫《兰亭帖十三跋》云:"右军字势,古法一变,其雄秀之气,出于天然。"

译文:

　　何况欧阳询、虞世南、颜真卿、柳公权四大家接连出现,唐人受他们影响,下笔循规蹈矩,不再有魏晋书法那种飘逸之风了。

　　且字之长短、小大、斜正、疏密天然不齐,孰能一之?谓如"东"字之长,"西"字之短,"口"字之小,"体"字之大,"朋"字之斜,"党"字之正,"千"字之疏,"万"字之密,画多者宜瘦,画少者宜肥。

校勘记:

　　邓散木《续书谱图解》本:"'党'字之正","党"误作"当";"画少者宜肥","画"字脱。

（唐）颜真卿《麻姑仙坛记》（局部）

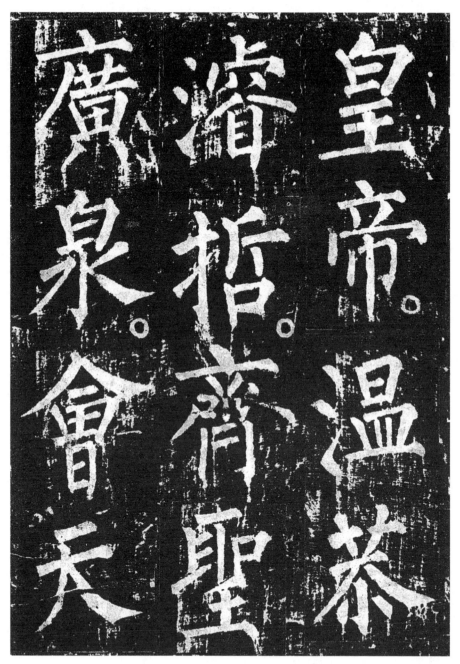

（唐）柳公权《神策军碑》（局部）

注释：

①孰能：谁能。

②一：整齐划一。

译文：

况且字之长短、大小、斜正本来就不同，怎么能将它们写成整齐划一的模式呢？例如"东"字长，"西"字较短；"口"字小些，"体"字较大；"朋"字姿态斜一些，"党"字就比"朋"字端正一些；"千"字疏，"万"字就比"千"字密一些。笔画多的字就该写得瘦些，笔画少的字就该写得肥些。

魏、晋书法之高，良由各尽字之真态，不以私意参之耳。

校勘记：

传赵孟頫节抄本，"不以私意参之耳"，"以"字前脱"不"，衍"而"。

注释：

①尽：意为充分地表达。

②真态：天然形态，指字之长短、大小、斜正、疏密各异的姿态。

③不以：不用。

④私意：指刻意地造型，主观改变汉字的自然形态以便形成某种风格。

⑤参：掺杂，混合。

按语：

冯班《钝吟书要》云："结字，晋人用理，唐人用法，用理则从心所欲不逾矩，因晋人之理而立法，法定则字有常格，不及晋人矣。"

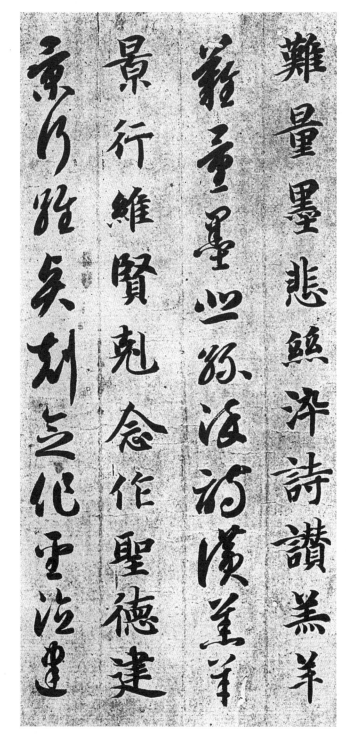

（隋）智永《真草千字文》（局部）

译文：

魏晋书法之所以高妙，正因为能够表现出各个字本身所具备的长短、大小、斜正的自然情态，而不是按个人的标准刻意地加以改造、安排。

或者专喜方正，极意欧、颜；或者专务匀圆，专师虞、永；或谓体须精匾则自然平正，此又有徐会稽之病；

校勘记：

《佩文斋书画谱》本、邓散木《续书谱图解》本，"或者专务匀圆，专师虞、永；或谓体须精匾则自然平正"，"专务"误为"唯务"，"精匾"误为"稍匾"。

注释：

①或者：有的人。

②极意：尽意，恣意。《史记·乐书》："放弃诗书，极意声色，祖伊所以惧也。"此处指尽意师法。

③专务：只致力于。

④匀圆：均匀圆润。

⑤永：即智永，南朝书法家，右军七世孙，徽之后。《书后品》评其精熟过人，惜无奇态。苏轼云："永禅师书，骨气深稳，体兼众妙，精能之至，返造疏淡，如观陶彭泽诗，初若散缓不收，反复不已，乃识其奇趣。"又云："永禅师欲存王氏典型，以为百家法祖，故举用旧法，非不能出新意、求变态也。然其意已逸于绳墨之外矣。"米芾《续书评》："智永书虽气骨清健，大小相杂，如十四五贵胄裔性方循绳墨，忽越规矩。智永砚成臼乃能到右军，若穿透始到钟索也。"

⑥体：指字的结构。

⑦精匾：指笔法精熟，字形匾。

⑧徐会稽：徐浩（703—782），唐代书法家，字季海，越州（今浙江绍兴）

世南聞大運不測天地兩平風俗相
承帝基能厚道清三百鴻業六趨
君壽九宵命周成筆玄無之道真
古興明世南

（唐）虞世南《大运帖》（局部）

敕左衛兵曹參軍莊若

訥等氣質端和藝理優

暢耳階秀茂俱列士林

或見義為勇或登高能

（唐）徐浩《朱巨川告身》（局部）

人。善正书八分真行。吕总《续书评》云："徐浩真行书固多精熟，无有意趣。"李后主云："徐浩书得右军之肉而失于俗。"米老批评徐浩书为吏楷，大小一伦，全无妍媚。

译文：

魏晋以后的书家便犯了刻意安排的毛病。有的人只喜爱方正，就花很大的精力去学习欧阳询、颜真卿；有的人只喜欢圆润匀称，就专门去模仿虞世南、智永；有的人说，把字写得精熟些、扁些，就自然平正，这又犯了徐浩的毛病；

或云：欲其萧散，则自不尘俗，此又有王子敬之风，岂足以尽法书之美哉！

校勘记：

《佩文斋书画谱》本、邓散木《续书谱图解》本，"岂足以尽法书之美哉！"，"法书"误作"书法"。

注释：

①萧散：闲散。旧题汉刘歆《西京杂记》："司马相如作《上林赋》，意思萧散，不复与外事相关。"此处指王献之散逸、爽朗多姿的楷书。

②尘俗：世俗，指日常生活中的礼法习惯等。此处意指庸俗。

③王子敬：即王献之，字子敬，小字官奴，羲之第七子。人称大令。幼学父书，次习于张芝，后改变制度，别创其法，率尔师心，冥合天矩。字画秀媚，妙绝时伦。卒年四十三岁。《书估》云："小王书所贵合作者，若藁行之间，有兴合者则逸气盖世，千古独立。家尊才可为其弟子尔。子敬神韵独超，天姿特秀，流便简易，志在惊奇，峻险高深，起自此子。然时有败累，不顾疵瑕，故减于右军行书之价。可谓子为神骏，父得灵和，父子真行，固为百代之楷法。"

（晋）王献之《玉版十三行》（局部）

译文：

有的人说，字写得疏朗些自然就不俗，这又会沾染上王献之的习气，（这些都掺有个人强烈的主观意识，）哪能完全体现出法书的自然美呢？

真书用笔，自有八法，我尝采古人字列之为图，今略言其指：点者，字之眉目，全借顾盼精神，有向有背，随字异形。

校勘记：

《佩文斋书画谱》本、邓散木《续书谱图解》本，"我尝采古人字列之为图"，"人"字后衍"之"。传赵孟頫节抄本，"有向有背"误为"有背有向"，"异形"误为"形势"。

注释：

①指：通"旨"，要旨。
②眉目：眉和眼，也泛指面目。
③异形：变换形状。
④精神：活力、精力，指"点"全凭借顾盼来体现活力。

按语：

卫铄（卫夫人）有《笔阵图》与八法相类似：横如千里阵云，隐隐然其实有形；点如高峰坠石，磕磕然实如崩也；戈钩如百钧弩发；竖如万岁枯藤；捺如崩浪雷奔；横折弯钩如劲弩筋节。欧阳询《八诀》：点如高峰之坠石；心钩如长空之初月；横若千里之阵云；竖如万岁之枯藤；戈钩如劲松倒折，落挂石崖；横折弯钩如万钧之弩发；撇如利剑截断犀象之角牙；捺须一波常三过笔。初唐李世民的《笔法诀》中就总结了点、画、撇、竖、戈、环、波七种基本笔画的运笔法，欧阳询在《八诀》中也提出了八种基本笔画的运笔诀。到了盛唐时期，"永字八法"之说盛行起来，以"永"字的"侧、勒、

弩、趯、策、掠、啄、磔"八种基本点画来概括所有的楷书点画，号称"迟速之态，资于合宜，大凡笔法，点画八体，备于永字"。

译文：

楷书用笔，归纳起来有八种方法，史称"永字八法"。我曾经选取古人法书，列成图表，现在简要地谈谈它的要旨：点是字的眉目，全靠顾盼来表现生动的精神。点的安排，应有向有背，随着字的不同而写成不同的形状。

横直画者，字之骨体，欲其坚正匀净，有起有止，所贵长短合宜，结束坚实。

校勘记：

《佩文斋书画谱》本、传赵孟頫节抄本、邓散木《续书谱图解》本："横直画者，字之骨体"，"骨体"误为"体骨"；"欲其坚正匀净"，"净"误作"静"。

注释：

①骨体：骨架躯体。

②结束：安排，处置。唐孟郊《孟东野集》，《赠农人诗》："青春如不耕，何以自结束？"全诗谓当春不及时耕桑，则秋冬之际将无以安排自处。明赵宦光《寒山帚谈·格调》："字须结束，不可涣散。"结束意当为安排。

③坚：牢固。《易·坤》："履霜坚冰至。"

④字之骨体：骨与筋同为力的从属概念，所以两者有不少重合之处。但"筋""骨"毕竟有所不同。骨比筋要更为根本，"筋"是附着于"骨"之上的。除了指用笔力量，还包含了结字中的"力的样式"之美。"骨"包含了"骨骼""骨架"的意思在内，人的骨架自然要刚健匀称、坚实。

译文：

横、竖画是字的骨架躯体，书写时要求遒健匀净，结实端正，有起有收，所贵长短合适，结构坚实。

"丿"（"撆"音）、"乀"（"拂"音）者，字之手足，伸缩异度，变化多端，要如鱼翼鸟翅，有翩翩自得之状。挑剔者，字之步履，欲其沉实。

校勘记：

《格致从书》本，"丿"（"撆"音）、"乀"（"拂"音）者，"撆"误作"撇"。邓散木《续书谱图解》本："丿"（"撆"音）、"乀"（"拂"音）者，脱"（"撆"音）（"拂"音）"；"挑剔者，字之步履，欲其沉实"，"挑剔"误作"乚""丿"。

注释：

①翩翩：用以形容动作或形态轻疾生动。《南史·萧引传》："此字笔趣翩翩，似鸟之欲飞。"
②伸缩异度：伸展收缩有所不同。
③步履：脚步。

按语：

将"永字八法"喻为一个活生生的人体是姜夔的特色。这位大艺术家善于以拟人的手法来说理。其著名的《诗说》第一则即以人为喻，总论诗道："大凡诗自有气象、体面、血脉、韵度。气象欲其深厚，其失也俗。体面欲其宏大，其失也狂。血脉欲其贯穿，其失也露。韵度欲其飘逸，其失也轻。"这显然是一种生命之喻，诗道如人，自有气息，体面血脉，风度韵致。姜夔的书论可与诗论参阅，以便我们更深入地触摸到他的艺术思想。笪重光《书筏》言："笔之执使在横画，字之立体在竖画，气之舒展在撇捺，

筋之融结在扭转，脉络之不断在丝牵，骨肉之调停在饱满，趣之呈露在钩点，光之通明在分布，行间之茂密在流贯，形势之错落在奇正。"

译文：

撇、捺，如字的手足，要伸缩不同，长短各异，变化多端。撇捺的形状，要像鱼的胸鳍、鸟的翅膀一样有翩翩自得的神态。挑、趯，如字的脚步，要求沉着有力。

晋人挑剔，或带斜拂，或横引向外，至颜、柳始正锋为之，正锋则无飘逸之气。

校勘记：

传赵孟頫节抄本，"或带斜拂，或横引向外"，"向"字误作"而"。

按语：

关于中锋，唐人"笔正"的概念本是指执笔垂直才能写出中锋之意，但宋人普遍持反对态度。苏轼云："方其运也，左右前后，却不免欹侧，及其定也，上下如引绳，此之谓笔正。"笔笔中锋也遭宋人反驳。米芾云："欧、虞、褚、柳、颜皆一笔书也"；"善书者只得一笔，我独有四面"。姜夔云："至颜、柳始正锋为之，正锋则无飘逸之气。"在运笔中并用侧锋在宋代很普遍。欧阳修的"指运而腕不知"、苏轼的"用笔左右前后欹侧"、米芾的"八面出锋"、黄庭坚的"令腕随己意左右"都是兼用侧锋的用笔经验之谈。因此如姜夔所说"笔正则锋藏，笔偃则锋出，一起一倒，一晦一明，而神奇出焉"，这些都是对唐人"笔笔中锋"的理论的修正和调节。

朱和羹《临池心解》谓："正锋取劲，侧笔取妍。王羲之书《兰亭》，取妍处时常侧笔。余每见秋鹰搏兔，先于空际盘旋，然后侧翅一掠，翩然下攫，悟作书一味执笔直下，断不能因势取妍也。所以论右军书者，每称其鸾翔凤翥。"又云"偏锋正锋之说，古来无之。无论右军不废偏锋即旭

（唐）柳公权《神策军碑》字例

（唐）颜真卿《麻姑仙坛记》字例

素草书，时有一二。苏黄则全用，文待诏、祝京兆亦时借以取态，何损邪？若解大绅、马应图辈，纵尽出正锋，何救恶札？"

译文：

晋代书家写的挑趯，有的带有斜拂，有的如隶书一般向外横挑。至颜真卿、柳公权开始用正锋来书写，全用正锋自然就丧失了飘逸的气韵。

转折者，方圆之法。真多用折，草多用转；折欲少驻，驻则有力；转欲不滞，滞则不遒。

校勘记：

《说郛》本"真多用折"，"折"字误作"析"。邓散木《续书谱图解》本，"转欲不滞，滞则不遒"，"转欲不滞"误为"转不欲滞"。

注释：

①转折：两种笔法。转与折相对而言。字之拐弯处，用圆笔暗过谓之转，用方笔顿挫谓之折。

②驻：笔法之一。按笔力量较小谓之"驻"，即稍停，力到纸即行。

③滞：滞留。

④遒：强劲有力。《文选》南朝宋鲍明《远还都道中作诗》："鳞鳞夕云起，猎猎晓风遒。"

译文：

转折，是方圆的用笔法则。楷书多用折笔，草书多用转笔。用折笔时，要求笔锋稍微停顿，停顿再行笔就有劲；转笔不可滞缓，滞缓就不遒劲，松散无力。

（南朝）《瘗鹤铭》字例

然而真以转而后通，草以折而后劲，不可不知也。悬针者，笔欲极正，自上而下，端若引绳。若垂而复缩，谓之垂露。

校勘记：

《百川学海》弘治本、《说郛》本，"草以折而后劲"，"折"字均误作"析"。《王氏书苑补益》本、《佩文斋书画谱》本、邓散木《续书谱图解》本，"然而真以转而后通"，"通"字误为"道"。

注释：

①悬针：竖画的一种。写竖画时，运笔至下端，出锋如针悬者谓之悬针。
②垂露：竖画的一种。写竖画时，运笔至最末不出锋，而作顿笔向上回收，微呈露珠状，谓之垂露。
③引：拉、牵。

译文：

然而楷书兼用转笔，风格会更加流畅，草书兼用折笔，风格会更险劲，这一点学书者必须知道。所谓悬针的写法，笔锋要极正，自上而下，笔画直得像拉紧的绳子一样。如果往下行笔后又回锋收笔，这种写法叫作垂露。

故翟伯寿问于米老曰："书法当如何？"米老曰："无垂不缩，无往不收。"此必至精至熟然后能之。古人遗墨，得其一点一画皆照然绝异者，以其用笔精妙故也。

校勘记：

《王氏书苑补益》本、《说郛》本，"故翟伯寿问于米老"，"伯"字均误作"拍"。邓散木《续书谱图解》本，"故翟伯寿问于米老曰：'书法当如何？'"，"如何"误为"何如"。传赵孟頫节抄本，"无垂不缩，

（唐）薛稷《信禅师碑》（局部）

故是諸法自性无云何有合有散若法自性

无是為非法非法不合不散如是應當知一

切法略廣相頂菩提言世尊是名菩薩摩訶

薩略攝般若波羅蜜世尊是略攝般若波羅

蜜中初發意菩薩摩訶薩應學乃至十地菩

薩摩訶薩之應學是菩薩摩訶薩學是略攝

般若波羅蜜則知一切法略廬相

唐人写经（局部）

无往不收"，"往"字下衍"而"。

注释：

①翟伯寿：宋书法家，名耆年，字伯寿，别号黄鹤山人。好古博文，工篆及八分。著有《籀史》二卷。

②米老：即米芾，宋书法家，字元章，号鹿门居士、襄阳漫士、海岳外史。世称米南宫。书画自成一家，精于鉴别。书为宋四家之一。书学王羲之，篆宗史籀，隶法师宜官。晚年出入规矩，人争珍玩。尝对徽宗问，自称"臣书刷字"。又自谓："善书者只有一笔，我独有四面。海岳自论：壮岁未能成家，人谓吾书为集古字。盖取诸长处总而成之。既老始是成家，人见之，不知以何为祖也。"《宋史·米芾传》载：米芾妙于翰墨，沉着飞翥，得王献之笔意。苏轼评其书如风樯阵马，沉着痛快；黄庭坚评其书如快剑斫阵，强弩射千里。

按语：

"无垂不缩，无往不收"，周汝昌先生认为指对立的两种"力"的运用或统一。垂缩是竖向的，往收是横向的（或横向的变化）。比如你要写一个竖画，表面上只是从上向下（拉）的事情——外行即如此认为，在内行那里则不是那么单一了。他的笔下行时，却暗有一个相反的力在"阻"他，在向上"拉"。写一个横画时，表面像是从左向右的一个单劲儿的事情，其实不然，那暗中如有一种力拉他的笔向左行。一句话，每书写一笔时，总是向暗中的"反力"去奋斗着行笔——是要战胜一个无形的阻力，然后那笔才运行到一个最美满的方向和终点。只有这样行笔写出来的笔画，才是书法艺术的"画"，而很不同于一条随便乱拉的"道道"，也大异于一条用尺子"逼"着画出来的"死线"。这两种相反相成的力的运行，古人最有名而且重要的是"篙师行舟"和"担夫争道"两则妙语。

译文：

从前翟伯寿问米老："书法应该如何用笔？"米老说："没有一笔向下行笔而不往回缩，没有一笔向右行笔而不往回收。"这两句话看似简单，然而必须练习到极其精熟，才能做到。古人留下的墨迹，哪怕我们所能体会到的一点一画的微妙之处，总觉得与今人的书法有显著的差异，这就是用笔精妙的原因。

大令以来，用笔多失，一字之间，长短相补，斜正相挂，肥瘦相混，求妍媚于成体之后，至于今世尤甚。

校勘记：

《佩文斋书画谱》本、邓散木《续书谱图解》本："至于今世尤甚"，"世"字脱，"甚"字误作"其"字且"甚"字后衍"焉"字；"大令以来，用笔多失"，"失"字误作"尖"。

注释：

①大令：王献之曾任中书令，世称"王大令"。

按语：

此句乃续孙过庭"子敬以下，莫不鼓努为力，标置成体，岂独工用不侔，亦乃神情悬隔"句之意也。项穆《书法雅言》有详解："伯英急就，元常楷迹，去古未远，犹有分隶余风。逸少一出，揖让礼乐，森严有法，神采攸焕，正奇混成。子敬始和父韵，后宗伯英，风神散逸，爽朗多姿。梁武称其绝妙超群，誉之浮实；唐文目以拘挛饿隶，贬之太深……书至子敬，尚奇之门开矣。"

译文：

自王献之以来书家锐意求新奇，用笔多有失误。一字之间，长的短的互相补凑，斜的正的互相支拄，肥的瘦的互相混杂，以此来追求结体的姿媚漂亮。这种现象到了今天就比以前更严重了。

用　笔

解题： 冯亦吾先生认为这一节主要谈用笔肥瘦的问题，结论是与其太肥，不若瘦硬。此看法似嫌牵强。姜夔关于楷书用笔的观点其实在首句已交代清楚，即用笔不欲太肥又不欲太瘦，不欲多露锋芒，不欲深藏圭角。至于冯亦吾先生谈到的藏、露的问题，认为藏露各有所失，但应宁藏不露，虽不精神也胜于轻薄。此说似乎不合姜夔的主张。姜夔十分注重书法用笔露锋的鲜活精神。"精神"一词多次出现在文章中。"不欲深藏圭角，则体不精神""有锋以耀其精神""字书以精神超迈为主"，尤其强调"夫锋芒圭角，字之精神"。姜夔强调有锋才有精神，与冯亦吾先生"宁藏不露"的主张显然有出入。

用笔不欲太肥，肥则形浊；又不欲太瘦，瘦则形枯；不欲多露锋芒，则意不持重；不欲深藏圭角，则体不精神；

校勘记：

《佩文斋书画谱》本、邓散木《续书谱图解》本，"不欲多露锋芒，则意不持重；不欲深藏圭角，则体不精神"，两"则"字前依次衍"露""藏"。传赵孟頫节抄本："不欲多露锋芒，则意不持重"，"多"字前脱"不欲"二字；"不欲深藏圭角，则体不精神"，"深"字前脱"不欲"二字。

注释：

①浊：庸俗、平庸。李后主云"徐浩得右军之肉而失之俗"，指徐浩

用笔肥，因此庸俗。米芾也指出开元以来，缘明皇字体肥俗，始有徐浩合时君所好，经生字亦自此肥。

②枯：《说文》："枯，槁也。"草木失去水分或失去生机。骨无肉则曰枯。指用笔太瘦则字形干枯憔悴。

③持重：慎重，稳重固守。

④圭角：圭的棱角，犹言锋芒。唐韩愈《昌黎集》二《石鼎联句》诗："磨砻去圭角，浸润著光精。"

按语：

书法必须有神、气、骨、肉、血五者，这是苏轼提出的。既然有了"肉"的概念，肥瘦之说就顺理成章地产生了。张怀瓘《评书药石论》强调"骨肉匀称"，认为"脂肉"是"书之滓秽"，含识之物，皆欲骨肉相称，神貌怡然。若筋骨不任其脂肉，在马为驽骀，在人为肉疾，在书为墨猪。黄庭坚《论书》："肥字须有骨，瘦字须要有肉。"朱和羹《临池心解》云："先民有言：'用笔不欲太肥，肥则形渴；不欲太瘦，瘦则形枯。肥不剩肉，瘦不露骨，乃为合作。'余则谓：多露锋芒则意不持重。深藏圭角则体不精神。无已则肉胜不如骨胜，多露不如多藏。"姜夔所论与欧阳询《传授诀》"又不可瘦，瘦当形枯，复又不可肥，肥即质浊"相比仅多一"太"字，含义及美学取向便有区别了。周星莲《临池管见》云："肥不剩肉，瘦不露骨，魄力、气韵、风神皆于此出。"

译文：

用笔不要太肥，太肥了笔画就如墨猪一样笨拙乏力；也不要太瘦，太瘦了笔画就干枯憔悴。不要多露锋芒，否则字就意态不稳重；不要深藏圭角，否则字就没有精神。

不欲上小下大，不欲左低右高，不欲前多后少。

校勘记：

《佩文斋书画谱》本、邓散木《续书谱图解》本："不欲上小下大"，"上小下大"误作"上大下小"；"不欲左低右高"，"左低右高"误作"左高右低"。

译文：

书法不要上面小，下面大；不要左边低，右边高；不要前面多，后面少。

欧率更结体太拘，而用笔特备众美，虽少楷而翰墨洒落，追踪锺、王，来者不能及也。

校勘记：

《王氏书苑补益》本、《说郛》本："虽少楷而翰墨洒落"，"少楷"误为"少枯"；"追踪锺、王，来者不能及也"，"踪"误作"纵"。《佩文斋书画谱》本、邓散木《续书谱图解》本："欧率更结体太拘"，"欧"字后衍"阳"；"虽少楷而翰墨洒落"，"少楷"误作"小楷"。（按：祖本作"少楷"疑有误，待考。）

注释：

①洒落：潇洒脱俗。指欧阳询用笔从古隶中来，笔法高妙，故米芾评其小真书到内史（王羲之）。

译文：

欧阳询的楷书，结体虽然太拘谨，用笔却兼备众家之长。即使小楷，笔墨也潇洒利落，可以直追锺繇、王羲之。后来的书家谁也不及他。

般若波羅蜜多心經

觀自在菩薩行深般若波羅蜜多時照見

五蘊皆空度一切苦厄舍利子色不異空

空不異色色即是空空即是色受想行識

亦復如是舍利子是諸法空相不生不滅

不垢不淨不增不減是故空中無色無受

想行識無眼耳鼻舌身意無色聲香味觸

法無眼界乃至無意識界無無明亦無無

明盡乃至無老死亦無老死盡無苦集滅

（唐）欧阳询《心经》（局部）

（唐）欧阳询《皇甫君碑》（局部）

颜、柳结体既异古人，用笔复溺一偏。

校勘记：

邓散木《续书谱图解》本，"用笔复溺一偏"，"溺"字后衍"于"字。

注释：

①溺一偏：陷于偏执。指颜、柳专用正锋，所以不够飘逸。溺，沉迷，嗜好。《礼记·乐记》："奸声以滥，溺而不止。"

译文：

颜、柳结构既与古人不同，用笔又专用正锋，陷于偏执。

予评二家为书法之一变，数百年间，人争效之，字画刚劲高明，固不为无助，而魏、晋之风轨，则扫地矣。

校勘记：

《王氏书苑补益》本，"魏、晋之风轨，则扫地矣"，"轨"误作"味"。《佩文斋书画谱》本、邓散木《续书谱图解》本，"固不为无助，而魏、晋之风轨，则扫地矣"，"固不为"后衍"书法之"。邓散木《续书谱图解》本，"风轨"误作"风规"。传赵孟𫖯节抄本、《佩文斋书画谱》本，"而魏、晋之风轨，则扫地矣"，"魏、晋"误作"晋、魏"。

注释：

①风轨：风纪规范。

（唐）柳公权《神策军碑》（局部）

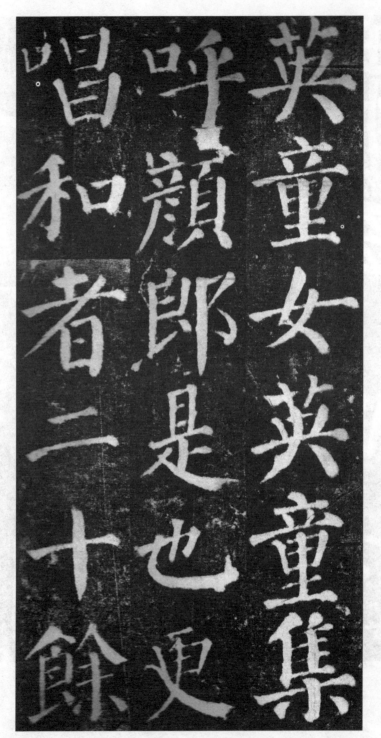

（唐）颜真卿《勤礼碑》（局部）

按语：

在书法史上，像姜夔一样以魏晋书法的标尺来考量柳公权书法者，除米芾之外为数不少。王世贞云："柳法遒媚劲健，与颜司徒媲美……所书《兰亭》帖去山阴室虽远，大要能师神而离迹者也。又云《禊帖》诗后序，初看觉有俗气，至三四看乃见其妙处，愈看愈可爱。又云《玄秘塔铭》柳书中之最露筋骨者，遒媚劲健，固自不乏，要之晋法亦大变耳。"《石墨镌华》云："柳书筋骨太露，不免支离。宜米南宫之鄙为恶札而宣城陈氏之笑其不能用右军笔也。"董其昌云："柳尚书极力变右军法，盖不欲与《禊帖》面目相似。所谓神奇化为臭腐，故离之耳。凡人学书，以姿态取媚鲜能解此。余于虞、褚、颜、欧皆曾仿佛十一。自学柳诚悬，方悟用笔古淡处，自今以往不得舍柳法而趋右军也。"

译文：

我评价这两家是书法史上一次巨大的变革，几百年来人们争相模仿学习他们。颜、柳的笔画刚劲，技法高明，对书法的发展不能说毫无益处，可是魏晋书法的风度规范则不复存在了。

然柳氏大字偏旁清劲可喜，更为奇妙，近世亦有仿之者，则浊俗不足观。故知与其太肥，不若瘦硬也。

校勘记：

《说郛》本"柳氏大字偏傍清劲可喜，更为奇妙。近世……"后一行模糊。邓散木《续书谱图解》本，"近世亦有仿之者，则浊俗不足观"，"仿"字后衍"效"，"浊俗"后衍"不除"。

注释：

①瘦硬：指笔姿细劲有力。杜甫《李潮八分小篆歌》："苦县光和尚骨立，

（唐）柳公权《神策军碑》大字字例

书贵瘦硬方通神。"

译文：

然而柳公权的大字偏旁清劲可喜，甚为奇妙。近代也有仿效柳书的，却写得粗俗、肥浊，不堪入目。所以字与其太肥，还不如瘦硬些好。

草

解题：草书是诸种书体中艺术性最强、变化最丰富的字体。草如奔跑，突出飞动之势。字体决定字势，就如"涧曲湍回"，溪身曲折，河床又陡，所以水流又急又回旋；要是溪身直，河床平坦，水流就会又缓又直。溪身、河床就如各种书体，如楷、行、草、篆、隶。篆尚婉而转，隶欲精而密，章务简而便，草贵流而畅；就如溪水有回旋、有直流，有急有缓。造成溪水的或回旋或直流、或急或缓是由于溪身有曲有直，河床有陡有坦，这就是势。不同体裁形成不同风格就是势。草书之体，决定了其势必为"流而畅"。关于草书的风格特点，古代书论有详细而又生动的描述。早在西晋，卫恒即在《四体书势》中引用了崔瑗《草势》云："抑左扬右，望之若敧，兽跂鸟跱，志在飞移，狡兔暴骇，将奔未驰……是故远而望之，漼焉若注岸奔崖，就而察之，一画不可移，几微要妙，临时从宜。"索靖《草书势》云："盖草书之为状也，婉若银钩，飘若惊鸾，舒翼未发，若举复安。"梁武帝萧衍谓草书云："疾若惊蛇之失道，迟若绿水之徘徊。缓则鸦行，急则鹊厉，抽如雉啄，点如兔掷。乍驻乍引，任意所为。"

草书之体，如人坐卧行立，揖逊忿争，乘舟跃马，歌舞蹯踊，一切变态，非苟然者。

校勘记：

《王氏书苑补益》本、《说郛》本、《佩文斋书画谱》本、邓散木《续书谱图解》本，"草"一则标题均误作"草书"，"歌舞蹯踊"，"蹯踊"

（汉）张芝《冠军帖》（局部）

（晋）王羲之《十七帖》（局部）

均误作"擗踊"。

注释：

①揖：古时拱手礼。《公羊传·僖二年》："献公揖而进之。"
②逊：退避，辞让。《书·尧典》："将逊于位，让于虞舜。"
③忿争：愤怒争执。《梁书·陆襄传》："又有彭李二先因忿争，遂相诬告。"
④跃马：策马驰骋，腾跃。《文选》左思《吴都赋》："跃马叠迹，朱轮累辙。"
⑤擗踊：捶胸顿足，哀痛至极。
⑥变态：指随章法、字势的改变。米芾云："字要骨格，肉须裹筋，筋须藏肉，秀润生，布置稳，不俗。险不怪，老不枯，润不肥。变态贵形不贵苦，苦生怒，怒生怪；贵形不贵作，作入画，画入俗，皆字病也。
⑦苟然：随便的样子。《论语》："君子于其言，无所苟而已矣。"

译文：

草书的字形变化万千，如同人的坐、卧、行、立，揖让纷争、乘船骑马、歌舞战斗及捶胸顿足，草书的形体变化多端，难道是随便、偶然的吗？

又一字之体，率有多变，有起有应，如此起者，当如此应，各有义理。

注释：

①义理：道理。《吕氏春秋》："暴虐奸诈之与义理及也。"

译文：

再说，单个草字的结体，常常千变万化，字与字之间有起有应，如何呼应是有一定的规律可循的。

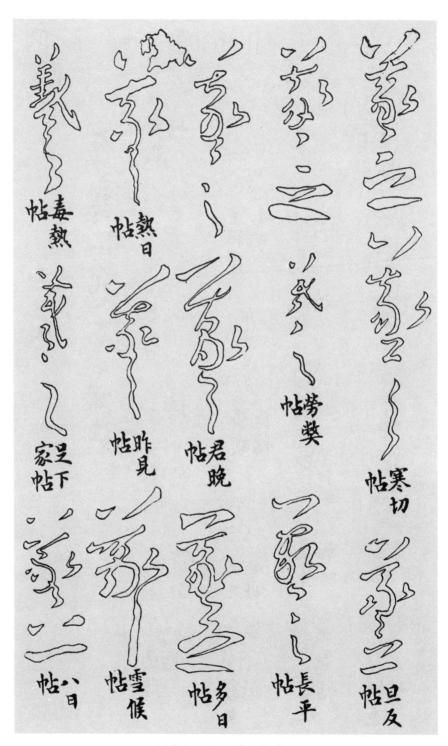

邓散木双钩"羲之"字例

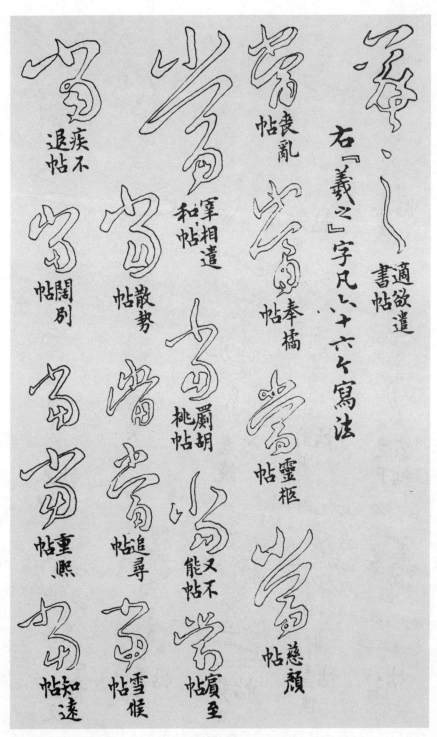

右「羲之」字凡八十六个寫法

書帖適敬遣

帖喪亂

帖軍相遣

「和」帖

帖奉橘

帖靈柩

帖慈顏

帖廁胡

桃帖

帖散勢

又不
能帖

帖嬪至

帖雪候

帖追尋

疾不
退帖

帖閣別

帖重熙

帖知遠

邓散木双钩"当"字字例

王右军书"羲之"字、"当"字、"得"字、"深"字、"慰"字最多，多至数十字，无有同者，而未尝不同也。可谓所欲不逾矩矣。

校勘记：

《百川学海》弘治本，"王右军书'羲之'字"，"羲"字误作"义"。邓散木《续书谱图解》本："王右军书'羲之'字"，"王"字脱；"可谓所欲不逾矩矣"，"所"字误作"从"。

注释：

①未尝：未曾、不曾、未必。《论语》："非公事，未尝至于偃之室也。"
②所欲不逾矩矣：指随心所欲，不越规矩。

译文：

王羲之书写"羲之"二字、"当"字、"得"字、"慰"字最多，有的多至几十字，字形没有一个相同的，但体势、风格未必不同。真可谓随心所欲而不越规矩。

大凡学草书，先当取法张芝、皇象、索靖等章草，则结体平正，下笔有源。

校勘记：

《佩文斋书画谱》本、邓散木《续书谱图解》本，"先当取法张芝、皇象、索靖等章草"，"等章草"误作"章草等"。

注释：

①张芝：东汉书法家，字伯英，敦煌酒泉（今甘肃酒泉）人。又善隶书、行书，始作一笔飞白书。伯英章笔学崔（瑗）、杜（度）之法，因而变之，

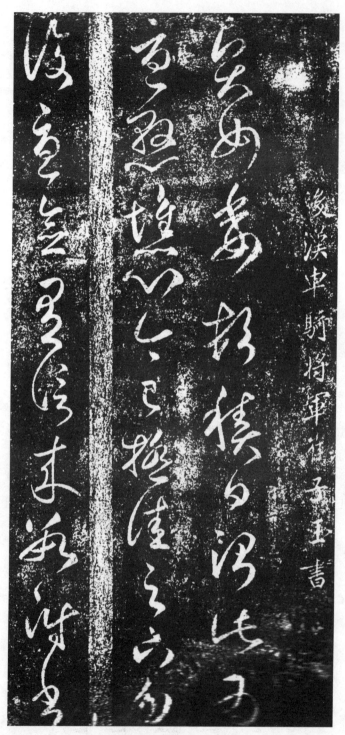

（汉）崔瑗草书（局部）

（三国）皇象章草（局部）

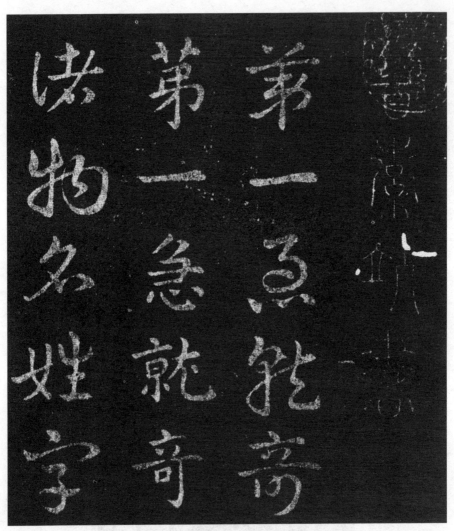

（三国）皇象《急就章》（局部）

以成今草书之体势，一笔而成，气脉通联，隔行不断，谓之一笔书。下笔必为楷则，号匆匆不暇草书。韦仲将谓之为草圣。《书后品》云："伯英章草，似春虹饮涧，若落霞浮浦。"姜白石《绛帖评》云："张芝章草高古可爱。"

②皇象：三国书法家。工章草，师于杜度。右军隶书以一形而众相，万字皆别；休明章草虽相众而形一，万字皆同，各造其极。八分雄逸，力乃均于蔡邕。《急就章》，前代能书者多以草书写之，今惟一本章草，相传是皇象写。

③索靖（239—303）：晋书法家。字幼安，敦煌（今甘肃敦煌）人。世称"瓘得伯英之筋，靖得伯英之肉"。一台二妙，天下为希。靖传芝草而形异，甚矜其书名，其字势曰银钩虿尾。张怀瓘《书断》云："靖善章草及草书，出于韦诞，峻险过之，有若山形中裂，水势悬流，雪岭孤松，冰川危石，其坚韧则古今不迨。"《书后品》云："索有《月仪》三章，观其趣况，大为遒竦。"

按语：

先学章草则结构平正，下笔有源。这是姜夔不同于他人的学草主张。最典型的例子便是草圣张芝。张怀瓘《书断》："盖因章奏，后世谓之章草，惟张伯英造其极焉。"韦诞云："杜氏杰有骨力，而字画微瘦。惟刘氏之法，书体甚浓，结字工巧，时有不及。张芝喜而学焉，专有精巧，可谓草圣，超前绝后，独步无双。"怀瓘案："草之书，字字区别，张芝变为今草，如流水速拔第连菇，上下牵连，或借上字之下为下字之上，奇形离合，数意兼包。草书者后汉征士张伯英之所造也"；"然伯英学崔杜之法，温故知新，因而变之以成今草，转精其妙"。伯英作为今草之祖，先通章草之法，转而化为今草，人称"草圣"。孙过庭说："草不兼真，殆于专谨；真不通草，殊非翰札。"即说草书如不以楷书为基础，就会丧失严密的法度。苏轼则说："书法备于正书，溢而为行、草。未能正书，而能行、草，犹未尝庄语，而辄放言，无是道也。"黄庭坚云："欲学草书，须精真书，知下笔向背，则识草书法不难工矣。"

（晋）王羲之《远宦帖》

（晋）王羲之《初月帖》（局部）

译文：

大凡学习草书，先当取法张芝、皇象、索靖等各家章草，那么结体自然平正，下笔就有来历、有根基。

然后仿王右军，申之以变化，鼓之以奇崛。

注释：

①申：延长、伸展、引申。
②鼓：激发、振作。
③奇：出人意料，变幻莫测。

译文：

然后再学王羲之，借此促使自己书法变化，助长雄奇不凡的气势。

若泛学诸家，则字有工拙，笔多失误，当连者反断，当断者反续，不识向背，不知起止，不惧转换，随意用笔，任笔赋形，失悟颠错，反为新奇，自大令以来，已如此矣，况今世哉！然而襟韵不高，记忆虽多，莫湔尘俗，若风神萧散，下笔便当过人。

校勘记：

《百川学海》弘治本，"若泛学诸家，则字有工拙，笔多失误"，"工"字误作"二"，"误"字误作"诸"。《王氏书苑补益》本："当断者反续"后脱"不识向背"；"失悟颠错"，"悟"误为"惧"；"自大令以来"，"大"误为"太"。《说郛》本，"任笔赋形，失悟颠错"，"悟"误作"惧"。《佩文斋书画谱》本、邓散木《续书谱图解》本："不惧转换"，"惧"误作"悟"。"失悟颠错，反为新奇"，"失悟"误作"失误"。

注释：

①悮：《说文》："悮，谬也，疑也，惑也。"

②襟韵：指人的情怀、风度。《宋史·文同传》："与可襟韵洒落，如晴云秋月，尘埃不到。"

③湔：清除、洗雪。

④风神：a.风度、神采。《晋书·裴秀传附》："楷风神高迈，容仪俊爽，博涉群书，特精理义。时人谓之玉人。"b.风格、气韵。

⑤萧散：闲散。《西京杂记》："司马相如作《上林赋》，意思萧散，不复与外事相关。"《水经注》："（范侪）恶衣粗食，萧散自得。"

按语：

早在南朝，陶弘景在《论书启》中云："比世皆尚子敬书，元常继以齐代，名实脱略，海内非惟不复知有元常，于逸少亦然。"可见在南朝王献之地位比羲之更显著。张怀瓘云："行书者，逸少则动合规仪，调谐金石，天姿神纵，无以寄辞。子敬不能纯一，或行草杂糅，便者则为神会之间，其锋不可当也，宏逸道健过于家尊。可谓子敬为孟，逸少为仲，元常为季。右军行法，小令破体，皆一时之妙。"孙过庭说："子敬之不及逸少，犹逸少之不及锺张"；"子敬之不及逸少，无或疑焉"。宋高宗赵构也提出质疑："晋起太极殿，谢安欲使献之题榜，以为万代宝。当时名士已爱重如此，而唐人评献之，谓虽有文风，殊非新巧。字势疏瘦，如枯木而无屈伸，若饿隶而无放纵，鄙之乃无佳处。岂唐人能书者众，而好恶遂不同如是耶？"

译文：

如果泛泛地遍学各家而不加以选择，那么其中有工有拙，学习借鉴不当，下笔必定多失误，当连的反断，当断的反连，不明白向背关系，不知道如何起笔、收笔及转锋换笔。如果只是随意下笔，信笔成字，以至于失误连篇，颠倒错乱，却反当新奇，这是不妥的。自王献之以来已经如此了，何况现在呢？人的品位格调也很重要，如果胸襟风韵不高，即使临摹记忆

（晋）王献之《中秋帖》

再多，终究洗刷不了庸俗之气。倘若风度气质潇洒疏朗，下笔自然比别人高明。

自唐以前多是独草，不过两字属连；累数十字而不断，号曰"连绵游丝"。此虽出于古人，不足为奇，更成大病。古人作草，如今人作真，何尝苟且。

注释：

①苟且：得过且过，马虎草率。《汉书·王嘉传》："其二千石长吏亦安官乐职，然后上下相望，莫有苟且之意。"

按语：

孙过庭提出"作草如真，作真如草"。《书谱》说："草不兼真，殆于专谨。"

译文：

一般而言，唐以前的草书多数是字字独立，即使相连，至多不超过两个字。至于几十字连续书写，号称"连绵草"或"游丝草"，这种写法比较少见。因此虽然古人曾经有此写法，但如果视为理所当然，不足为奇，将此当作草书的常法，那便会染上大毛病。古人作草书，如同今人作楷书，何尝随便马虎。

其相连处特是引带，尝考其字，是点画处皆重，非点画处偶相引带，其笔皆轻，虽复变化多端，而未尝乱其法度。

按语：

此句延续孙过庭"草以点画为情性，使转为形质"之意。包世臣云："世

人知真书之妙在使转，而不知草书之妙在点画，此草法所以不传也。盖必点画寓使转之中，即情性发于形质之内。"姚配中《书学拾遗》云："盖真之点画，笔之往来也；真之使转，笔之跌宕也。草之使转，笔之往来也；草之点画，笔之跌宕也。凡作草不得一概盘纡，须于当点画处跌宕以出之。"（按：跌宕同跌踢，指抑扬顿挫。）"虽无点画之迹，而识者玩之，知其中有点画之情性也。不然则春蚓秋蛇而已。"刘熙载云："草书尤重筋节，若笔无转换，一直溜下，则筋节亡矣。虽气脉雅尚绵亘，然总须使前笔有结，后笔有起，明续暗断，斯非浪作。"

译文：

他们的草书之间的相连处，只是笔锋牵丝映带而已。我曾经分析过古人的草书，凡是点画的地方，用笔都重而实；不是点画的地方，偶尔牵丝带过，用笔都轻而虚。虽然草书变幻莫测，未曾违背这个法度。

张颠、怀素最号逸野，而不失此法。近代山谷老人自谓得长沙三昧，草书之法，至是又一变矣。流至于今，不可复观。

校勘记：

《佩文斋书画谱》本、邓散木《续书谱图解》本，"张颠、怀素最号逸野"，"素"字后衍"规矩"。

注释：

①张颠：即张旭，唐书法家，字伯高。陆彦远甥。彦远传父柬之书法，以传旭。旭嗜酒，每大醉呼叫狂走，乃下笔，或以头濡墨而书，既醒，自视以为神，不可复得也。世呼张颠。旭自言始见公主担夫争道，又闻鼓吹而得笔法意，观公孙大娘舞剑器得其神。后人论书，欧、虞、褚、陆皆有异论，至旭无非短者。文宗时诏以李白歌诗、裴昊剑舞、张旭草书为"三绝"。韩愈说张旭："喜怒、窘穷、忧悲、愉快、思慕、酣醉、无聊、不平，

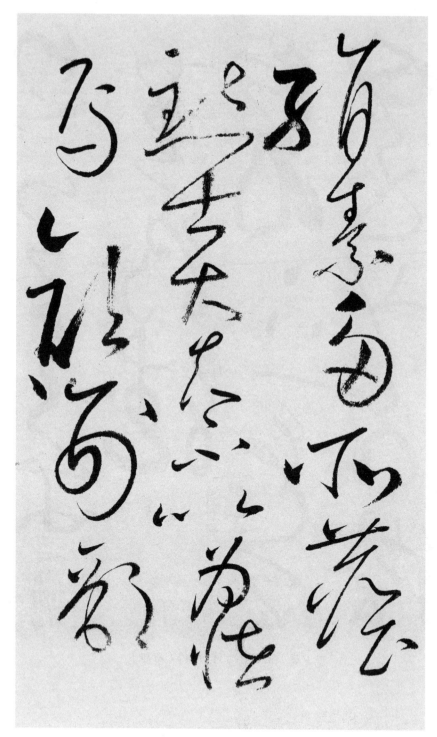

（唐）怀素《自叙帖》（局部）

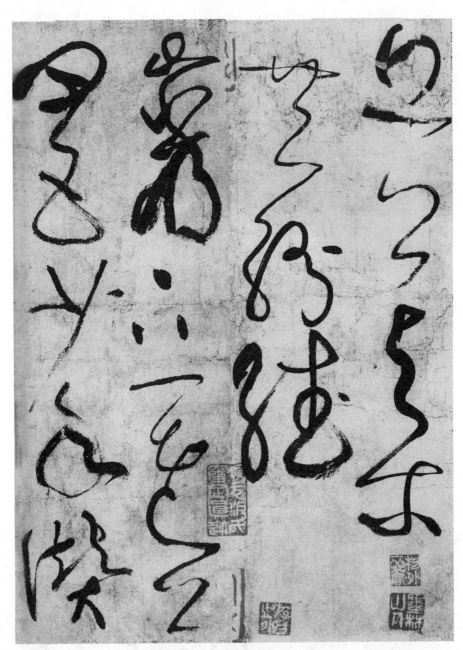

（唐）张旭《古诗四帖》（局部）

有动于心，必于草书焉发之。观于物，见山水崖谷，鸟兽虫鱼，草木之花实，日月列星，风雨水火，雷霆霹雳，歌舞战斗，天地事物之变，可喜可愕，一寓于书。故旭之书，变动犹鬼神，不可端倪，以此终其身而名后世。"

②怀素：唐书法家，俗姓钱，字藏真。怀素《自叙》云："志在新奇无定则，古瘦漓骊半无墨。醉来信手两三行，醒后却书书不得。"在唐代，因禅宗废弃戒律，故出现许多酒僧，有的僧人甚至经常劝人饮酒，认为"酒天虚无，酒地绵邈，酒国安怡，无君臣贵贱之拘，无财利之图，无刑罚之避，陶陶焉，荡荡焉，其乐可得而量也。"怀素创作狂草正是借助酒来提兴的，故姜夔称其为野逸。

③山谷老人：即黄庭坚（1045—1105），宋书法家，字鲁直，自号山谷道人。善草书，楷法亦自成一家。悬腕书深得《兰亭》风韵，然行不及真，草不及行。自云："余学草书三十余年，初以周越为师，故二十年抖擞俗气不脱，晚得苏才翁书观之，乃得古人笔意。"其后又得张长史、僧怀素、高闲墨迹，乃窥笔法之妙。

④三昧：奥妙、诀窍。唐《国史补》："长沙怀素好草书，自言得草圣三昧。"《广川画跋》："至于神明顿发，意态随出，顾非画入三昧不能造此地。"

译文：

张旭、怀素号称"张颠醉素"，最为放纵、野逸，也不曾脱离这个法则。近代黄庭坚自称得到了怀素草书的秘诀，草书的法度到他笔下又为之一变。取法黄庭坚草书的流派，传到现在就不值得一看了。

唐太宗云："行行如萦春蚓，字字如绾秋蛇。"恶无骨也。

注释：

①萦：旋回攀绕。《诗》："南有樛木，葛藟萦之。"
②绾：旋绕打结。《汉书》："绛侯绾皇帝玺。"

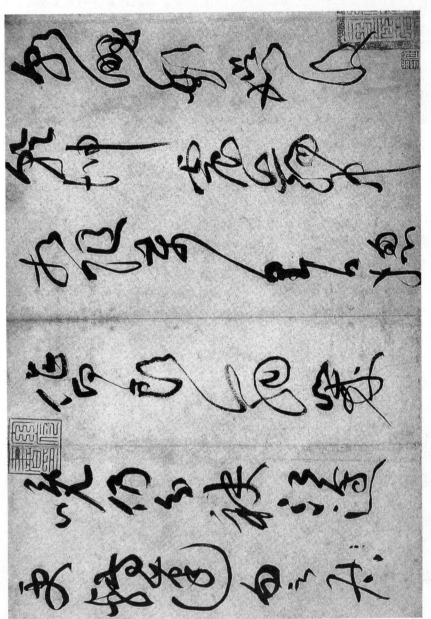

（宋）黄庭坚《寄贺兰铦诗》（局部）

（宋）黄庭坚《花气帖》（局部）

（唐）怀素《小草千字文》（局部）

译文：

唐太宗说："行行像春天的蚯蚓那样软绵绵地弯曲，字字如秋天的蛇一样无力地扭结。"他厌恶书法柔媚无骨。

大抵用笔有缓有急，有有锋，有无锋，有承接上字，有牵引下字，乍^①徐还疾，忽往复收。

注释：

①乍：忽然、猝然。《鬼谷子》："其说辞也，乍同乍异。"

按语：

宋曹云：凡运笔有起止，有缓急（缓以会心，急以取势），有映带，有回环（即无往不收之意），有轻重，有转折，有虚实，有偏正，有藏锋，有露锋（藏锋以包其气，露锋以纵其神，藏锋高于露锋，亦不得以模糊为藏锋，须有用笔，如太阿截铁之意方妙）。草书贵通畅，下墨易于疾，疾时须令少缓，缓以仿古，疾以出奇。

相传张芝有"匆匆不暇草书"一语，引起后人争论。张芝所处时期乃草书发展阶段，草法尚需进一步确定与完善。因此张芝写草必定非常注重法度及规则的创立和拓展，法度森严，一丝不苟，方可取以示人。《四体书势》所谓"伯英（张芝字伯英）草书因而转精其巧，下笔必为楷则，寸纸不见遗，至今世尤宝其书"。下笔必为楷范、法则，自然匆匆不暇草书。匆匆忙忙，随意行笔，任笔为体，如何能成为楷则呢？

译文：

一般而言，用笔必须有时缓慢，有时迅速；有时露锋，有时藏锋；有的用笔承接上字，有的牵引提示下面的字。运笔要求忽慢忽快，忽往复收。

缓以仿古，急以出奇；有锋以耀其精神，无锋以含其气味。

校勘记：

《王氏书苑补益》本，"缓以仿古"，"仿"字误为"做"。《佩文斋书画谱》本、邓散木《续书谱图解》本，"缓以仿古，急以出奇；有锋以耀其精神"，"仿"字误作"效"。

注释：

①含：《说文》："含，嗛也。"藏在里面，包含。
②气味：喻意趣或情调。白居易《白氏长庆集》："还似往年春气味，不宜今日病心情。"杜牧《樊川集外集》："休公都不知名姓，始觉禅门气味长。"

按语：

有锋则以耀其精神，无锋则以含其气味。此语与上文"不欲多露锋芒，则意不持重；不欲深藏圭角，则体不精神"互相补充。气味与精神孰轻孰重、孰先孰后？含耀相兼，书家常理。我们反对专讲"藏锋灭迹"，当然也不应误解为即主张笔笔处处都必须出锋露尖（其实方之与圆、刚之与柔、质之与妍，学者应当明白，强调某一面是说它更重要，不等于绝对化）。说到气味，那也只能是掌握了基本笔法，有了一定功力之后，随着年龄、功夫、理解、造诣而自然产生的一种成熟境界之中的事情，这不是有意造作扭捏的；况且，倘无"精神"，"气味"又安从而有？换言之，气味也不过是精神的某一种表现而已，并非二事。还不能耀精神，先追求含气味，岂非本末倒置，又焉能有什么真气味可言？

译文：

运笔慢以模拟古意，运笔迅速以便出奇制胜。露锋是为了显示精神，

（唐）怀素《自叙帖》字例，有锋以耀其精神。

（唐）怀素《小草千字文》字例，无锋以含其气味。

藏锋是为了涵融、含蓄。

横斜曲直，钩环盘纡，皆以势为主。

注释：

①钩：弯曲。《战国策·西周》："弓拨矢钩，一发不中，前功尽矣。"

②盘纡：盘回纡曲。《淮南子·本经》："木巧之饰，盘纡刻俨，嬴镂雕琢，诡文回波。"盘，盘龙也。纡，屈曲。

③势：是指各种"关系"，包括纸幅大小、横竖，书写字数的多寡、繁省，行款的疏密、高低，字与字的距离、分布，画与画的断连、转折；此外还包含着宾主、显隐、揖让、交叉、勾连、取姿等种种理趣。

译文：

总之，无论横斜曲直还是钩环盘绕，均以得势为主。

然不欲相带，则近于俗；横画不欲太长，长则转换迟；直画不欲太多，多则神痴。以"捺"代"乀"，以"发"代"辶"，"辶"亦以"捺"代之，惟"丿"则间用之。意尽则用悬针，意未尽须再生笔意，不若用垂露耳。

校勘记：

《百川学海》咸淳本，"意未尽须再生笔意"，"尽"字上疑脱"未"。《王氏书苑补益》本、《说郛》本，"直画不欲太多"，"多"字误作"长"。《格致丛书》本，"意未尽须再生笔意，不若用垂露耳"，"意"后疑脱"未"字。《佩文斋书画谱》本、邓散木《续书谱图解》本，"然不欲相带，则近于俗"，"则"字前衍"带"。邓散木《续书谱图解》本，"近"字后脱"于"字。

译文：

然而字与字之间不可互相牵连，如果牵连过多就显得粗俗。写草书横画不可太长，长了转锋就不流畅，行笔就会迟钝。直画不可太多，多了就精神呆滞。以反捺代正捺，以"发"代替走之底（辶），走之底也可用反捺代替，只有"丿"则偶尔用一用。如果笔意已经完成，那么可用悬针收束；如果没有完成而需要生发新的笔意，那就不如用垂露了。

用 笔

解题：关于折钗股、屋漏痕、锥画沙、壁坼，后人有不同的理解。朱履贞说："屋漏痕者，屋上天光透漏处，仰视则方、圆、斜、正，形象皎然，以喻点画明净，无连绵牵掣之状也。拆钗股者，如钗股之折，谓转角圆劲力均。壁坼者，壁上坼裂处，有天然清峭之致。若夫画沙、印泥，乃功夫至深处，水到渠成，从心所欲，非可于模范中求之。前人立言传法文字不能尽，则设喻辞以晓之，假形象以示之。如以屋漏痕为屋漏雨，壁坼为丝连处，拨镫为马镫之类，失指甚矣。"可知他所理解的屋漏痕与姜夔所指是有差别的。姜夔此语遭清人冯班贬讥："锥画沙、印印泥、屋漏痕是古人之秘法，姜白石云不必如此，知此君愦愦。"又云："姜白石论书略有梗概，其所得绝粗。赵松雪重之，为不可解。如锥画沙，如古钗脚，如壁坼痕，古人用笔妙处，白石皆言不必然。又云侧笔出锋，此大谬。出锋者末锐不收，褚云透过纸背者也，侧则露在一面矣。"

据《张长史笔法十二意》，颜真卿向张旭请教：敢问执笔之理，可得闻乎？长史曰：予传笔法，得之老舅彦远。曰：吾昔学书，虽功深，奈何迹不至殊妙。后闻于褚河南曰："用笔当须如印泥、画沙。"思之不悟。后于江岛，遇见沙地，平净令人意悦欲书，乃偶以利锋画之，劲险之状，明利媚好。乃悟用笔，如锥画沙，使其藏锋，画乃沉着，当其用笔，常使其透过纸背，此功成之极矣。真草用笔，悉如画沙，则其道至矣。周汝昌先生认为：江岛就是诗词中常见的汀洲。"晴川历历汉阳树，芳草萋萋鹦鹉洲""迢递高城百尺楼，绿杨枝外尽汀洲"，水中之地为洲。南土水乡，水中水边，淤积成地，皆是为水淘澄最细净的润泥地，所以苏东坡诗中自

注曾说"吴中谓水中可田之地曰沙"。"平沙落雁"（琴曲）、"新晴细履平沙"（秦少游词），都是指的这个。这和"沙漠""飞沙走石"之类的干沙、"一盘散沙"，全然是两回事。这种水淤地，平净细润。在这种细泥上用如锥的"利锋"去画字，其笔画是格外的清晰明快，而不是模糊浑沦、权桠龃龉。可知长史所说的"劲险之状，明利媚好"，正对。

周汝昌认为："钗股""屋漏"二则比喻，讲说较麻烦。依《法书苑》说是颜真卿与怀素各喻书法，怀素举"折钗脚"，颜针对它说"何如屋漏痕"。依陆羽《怀素别传》则说素举"夏云多奇峰"（比喻变换），"飞鸟出林，惊蛇入草"（喻痛快），"又如坼壁之路，——自然"；颜乃云："何如屋漏痕？"坼壁之路，不知所指。若由"壁"及"屋"，是依类联想做比喻，对"古钗脚"而发，则是毫不相干的两回事。周汝昌认为："古钗脚和坼壁路都有'直截了当'的意味，也是一种'痛快'。屋漏痕是反论，即以直截痛快都不'自然'，要更'游行自在'。我认为'折钗脚'与'古钗脚'即是一回事，传闻异词而已。折是断，不是弯曲。但姜夔却说'折钗股者，欲其屈折圆而有力；屋漏痕，欲其横直匀而藏锋；锥画沙者，欲其无布置之巧。'（笔者注：此处引文误脱，应为锥画沙者，欲其无起止之迹；壁坼者，欲其无布置之巧。）他把'折'理解为'屈''圆'，我很怀疑；为求横直匀而去看屋漏，这有何义可通？锥画沙何以'无起止之迹'？我更持相反意见（利锋画沙，起止最清）。又此四喻或以为皆指草书（笔者注：指姜夔），实亦不确（想是因'故事'与张旭、怀素有关，而二人皆以草著名）。反证即在：（1）张旭传颜'十二意'，本之于梁武论钟繇真书，可见草书家不一定单讲草；（2）张旭传'永字八法'，更是真书；（3）锥画沙明言是传自褚遂良，褚为真书一大家，亦不以草称，何得指为是喻草法？南宋人不但书法坏，书学也不精，似是而非，最易误人，大都类此。"

用笔如折钗股，如屋漏痕，如锥画沙，如壁坼，此皆后人之论。折钗股者，欲其屈折圆而有力；屋漏痕者，欲其无起止之迹；锥画沙者，欲其匀而藏锋；壁坼者，欲其无布置之巧。然皆不必若是。

校勘记：

　　《王氏书苑补益》本、《说郛》本，"壁坼者，欲其无布置之巧"，"布"均误为"破"。《说郛》本"折"误作"坼"。《佩文斋书画谱》本、邓散木《续书谱图解》本："折钗股、屋漏痕、锥画沙"后均脱"者"字，"屈"误作"曲"，两"折"字均误作"坼"；"屋漏痕者，欲其无起止之迹；锥画沙者，欲其匀而藏锋"，误作"屋漏痕，欲其横直匀而藏锋；锥画沙，欲其无起止之迹"。

注释：

　　①钗：古代妇女的首饰，像叉之形。
　　②坼：分裂，裂开；裂缝。
　　③沙：指水边细净的泥土。

译文：

　　行笔时，要讲究用笔的方法。用笔要像曲折后的钗股，要像漏雨在墙壁上显现的痕迹，要像墙壁裂开后的纹路，这些都是魏晋以后的说法。所谓"折钗股"，就是要求笔画曲折处圆而有力；所谓"屋漏痕"，就是要求横直画匀而藏锋；所谓"锥画沙"，就是要求运笔起止没有痕迹；所谓"壁坼"，就是要求安排布置要自然。虽然如此，但书法变幻无穷，也不必完全依照上述四方面来运笔。

　　笔正则藏锋，笔偃则锋出，一起一倒，一晦一冥，而神奇出焉。常欲笔锋在画中，则左右皆无病矣。故一点一画皆有三转，一波一拂又有三折，一"丿"又有数样。

校勘记：

　　《王氏书苑补益》本："一波一拂又有三折"，"又"误作"皆"；"一

'丿'又有数样"，"样"误作"笑"。《说郛》本："一晦一冥"，"冥"误作"明"；"一'丿'又有数样"，"样"误作"笑"。邓散木《续书谱图解》本："笔正则藏锋"，"藏锋"误作"锋藏"；"一波一拂又有三折"，"又"误作"皆"。

注释：

①笔正则藏锋，笔偃则锋出。偃，《说文》："僵也，从人匽声"。朱骏声《通训定声》："仰而倒曰偃。"邓散木先生注："笔执得正，笔笔平铺在纸上，行笔时一气到底，笔锋内敛，常在点画中间，这就是藏锋，也叫裹锋、正锋。笔管向前方或左方侧倒，笔锋自然出露，这就是露锋，亦叫出锋、侧锋。注意：侧锋的笔锋仍在点画中间，并不偏侧。笔管虽正，而笔毛像笤帚那样横扫或直扫，笔锋不在点画中央而侧向一边，这就是偏锋，偏锋是毛病。"

②晦：昏暗。

③冥：疑为"明"。

按语：

周汝昌先生《永字八法》说："书法上自古有中锋（也叫正锋）与侧锋（也叫偏锋）之说（笔者按：'侧锋也叫偏锋'有误，侧锋与偏锋当有区别，见上文），并且两者相争，纠缠激烈。世上人，尤其我们中华儒学道德观念，皆重一个中正之道，忌偏、薄、侧。比如座次也有正位与侧座之别，旧时男子多有正妻与侧室……是'侧'之不足重可知。侧室也叫偏房。做人要不偏不激，偏则易流于邪……总之，偏侧二字，人见了会摇头。如今讲书法居然要提这个'偏锋'与'侧锋'，许多自幼秉承书香门第世代师教的书家无不变色掩耳而疾走。可是，我冒天下之大不韪，要唤醒学书人：我们中华书法的智慧发展、提高，就是由死守'中锋'法而腾跃于活用'侧锋'法。其实，从根本上讲，毛笔的创作，并非为了一个死而无变的中锋，它的通神就在于悟出了一个绝妙的侧锋妙谛。书法史家应当郑重地向学书者讲清一句要紧的话：没有侧锋法，也就没有自汉以后隶、分、楷的发展———

它将永远停留在'篆法'上。为什么？因为侧锋的创造运用，才将以往的篆意打破革新，开始了一个崭新的破圆为方的书法艺境。这所谓的方，有双重义，一是形体之方；二是笔画之方，即将'圆笔'改革成为'方笔'。圆笔者笔画线条圆圆浑浑，无棱无角，转处皆圆只会弯曲不会顿挫。"周汝昌先生认为篆书之后的字体用笔均含有侧锋。

冯亦吾做注解时译为："在挥毫时，只要执笔端正，就能做到藏锋；如果执笔稍偏，笔锋便会显露出来。言外之意，如果显露出来便是毛病。"这似非姜夔之本意。

译文：

在挥运时，笔执得端正，笔锋就内敛；笔管敧侧，笔锋就显露。运笔一起一落，一轻一重，用力有明有暗，有缓有急，就会产生神奇的变化。只要笔锋常在笔画中运行，那么向左向右都不会有毛病。所以，书写一点一画要多次转笔，一撇一捺要多次折笔。写撇也有几种式样，如平撇、竖撇、斜撇等。

一点者，欲其与画相应；两点者，欲自相应；三点者，必一点起，一点带，一点应；四点者，一起，两带，一应。《笔阵图》云：若平直相似，状如笄子，便不是书。

校勘记：

《王氏书苑补益》本、《说郛》本，"《笔阵图》云"，"《笔阵图》"均脱"阵"字。邓散木《续书谱图解》本，"三点者，必一点起"，"必"字后衍"有"。

注释：

①《笔阵图》：旧题卫夫人撰，后人众说纷纭，或疑为王羲之撰，或疑为六朝人伪托。《笔阵图》云："若平直相似，状如算子，上下方正，

前后齐平，此不是书，但得其点画耳。"

②筭：同"算"。

按语：

陈绎曾在《翰林要诀》中说："点之变化无穷，皆带侧势蹲之，首尾相顾，自成三顾笔。有偃、仰、向、背、飞、伏、立等势，柳叶、鼠矢、蹲鸱、栗子等形。'烈火'，外相向而偃，内相随而仰。'曾头'对向贵从，上开下合。'其脚'相背贵横，上合下开。"

译文：

写一个点，就要与横画相呼应；写两个点，要彼此呼应；写三个点，就要一点起势，一点带下，一点回应；写四个点，就要第一点起势，中间两点带下，最后一点回应。《笔阵图》里说："如果横竖相似，排列得整整齐齐，像长短相同的筹码一样，便不是书法。"

又如"口"（音"围"），当行草时，尤宜泯其稜角，以宽闲圆美为佳。心正则笔正；意在笔前，字居心后。皆名言也。

校勘记：

邓散木《续书谱图解》本："如'口'（音'围'），当行草时"，"口"下脱"音'围'"；"尤宜泯其稜角"，"稜"误作"棱"。

注释：

①泯：灭，去掉。
②稜：同"棱"，棱角。

按语：

据载，唐穆宗问柳公权写字应该怎样，柳公权回答："用笔在心，心正则笔正。"后人称此为笔谏。常常被人曲解为笔笔中锋，否则心不正、品德不正，流弊颇深，对于书法艺术负面影响不可小视，成为一种庸俗的人品决定书品的批评风尚。清代周星莲则敢于质疑："柳公权曰'心正则笔正'。笔正则锋易于正，中锋即是正锋，自不必说，余则偏有说焉。笔管以竹为之，本是直而不曲，其性刚，欲使之正，则竟正；笔头以毫为之，本是易起易倒，其性柔，欲使之正，却难保不偃。倘无法以驱策之，则笔管竖，而笔头已卧，可谓之中锋乎？又或极力把持，收其锋于笔尖之内，贴毫根于纸素之上，如以箸头画字一般。是笔则正矣、中矣，然锋无矣，尚得谓之锋乎？或曰：'此藏锋法也。'试问：'所谓藏锋者，藏锋于笔头之内乎，亦藏锋于字画之内乎？'必有爽然失恍然悟者。第藏锋画内之说，人亦知之，知之而谓惟藏锋乃是中锋，中锋无不藏锋，则又有未尽然也。盖藏锋中锋之说，如匠人钻物然，下手之始，四面展动，乃可入木三分，既定之后，则钻已深入，然后持之以正。字法亦然。能中锋自能藏锋，如锥画沙，如印印泥，正谓此也。若欲笔笔正锋，则有意于正，势必至无锋而后止；欲笔笔侧笔，则有意以侧锋为之，势必至扁锋而后止"；"总之，作字之法，先使腕灵笔活，凌空取势，沉着痛快，淋漓酣畅，纯任自然，不可思议。将能此笔正用、侧用、顺用、重用、轻用、虚用、实用，擒得住、纵得开，浑身都是解数，全仗笔尖毫末锋芒指使，乃为合拍"。这种观点主张大自由的纯艺术境界，不啻为斤斤计较于中锋者之良药也。刘墉《论书绝句》云："露骨浮筋苦不休，缚来手腕作俘囚。要从笔谏求书诀，何异捐阶百尺楼。"该诗明确表示不可从笔谏"心正则笔正"去求了书诀。

"意在笔先，字居心后。"此说较早见卫夫人《笔阵图》："若执笔近而不能紧，心手不齐，意后笔前者败。若执笔远而急，意前笔后者胜。"孙过庭云："若运用尽于精熟，规矩谙于胸襟，自然容与徘徊，意先笔后，潇洒流落，翰逸神飞。"唐书法家韩方明的《授笔要说》云："夫欲书先当想，看所书一纸之中是何词句，言语多少，及纸色目，相称以何等书，令与书体相合，或真或行或草，与纸相当。然意在笔前，笔居心后，皆须存用笔法，想有难书之字，预于心中布置，然后下笔，自然容与徘徊，意态雄逸，

不得临时无法，任笔所成，则非谓能解也。"黄庭坚认为"意在笔前"即"印印泥"，"王氏书法，以为如锥画沙，如印印泥。盖言锋藏笔中，意在笔前耳"，可谓见解独到精妙。

译文：

如写"囗"（音"围"）的行草书时尤其要泯灭棱角，以宽闲、圆美为妙。"心正则笔正"，"意在笔先，字居心后"，这都是至理名言。

故不得中行，与其工也宁拙，与其弱也宁劲，与其钝也宁速。然极须淘洗俗姿，则妙处自见矣。

按语：

黄庭坚云："凡书要拙多于巧。近世少年作字，如新妇子妆梳，百种点缀，终无烈妇志也。"姜夔所说，"技"中又有"道"，其中可以看到陈师道论诗"宁拙毋巧，宁朴毋华，宁粗毋弱，宁僻毋俗"的影响，这又可见姜夔出入于江西诗派而在书论中留下的影子。而姜夔之说似乎在后来明遗民傅山的书论中得到了回应："宁拙毋巧，宁丑毋媚，宁支离毋轻滑，宁直率毋安排，足以回临池既倒之狂澜矣。"

译文：

所以，书法不得采取折中主义：与其工巧，不如守拙；与其软弱，不如遒劲；与其迟钝，不如迅疾。然而必须极力摒除庸俗的姿态，才能体现出它的妙处。

大要执之欲紧，运之欲活，不可以指运笔，当以腕运笔。执之在手，手不主运；运之在腕，腕不知执。

校勘记：

《佩文斋书画谱》本、邓散木《续书谱图解》本："大要执之欲紧"，"要"误作"抵"；"腕不知执"，"知"误作"主"。

按语：

关于执笔法，卫铄《笔阵图》云："凡学书，若真书，去笔头二寸一分，若行草书，去笔头三寸一分执之。"韩方明《授笔要说》云："平腕双苞，虚掌实指，妙无所加也。执笔在乎便稳，用笔在乎轻健。"林蕴在《拨镫序》中公开了卢肇依托韩吏部"推、拖、捻、拽"四字转指法。晚唐陆希声总结出"擫、压、钩、格、抵"的拨镫五字法。侯开嘉先生提出了宋人笔法自由化的观点。米芾主张"学书贵弄翰，谓把笔轻，自然手心虚，振迅天真，出于意外"。黄庭坚云："令腕随己意左右。"因此姜夔总结出："笔正则锋藏，笔偃则锋出，一起一倒，一晦一冥，而神奇出焉。"元明两代有关笔法研究的著作在数量上超过了前代，但由于以复古思想为指导，大量罗列前人的成说，而无新建。清代笔法具有高度自觉性，理论有所发展。宋曹云："学书之法，在乎一心，心能转腕，手能转笔。大要执笔欲紧，运笔欲活，手不主运而以腕运，腕虽主运而以心运。"朱履贞补充提出运臂指之说："书有运腕之说，而不及臂指；更有言运腕者，欲腕之转动而成书，引王羲之爱鹅，谓其转项欲动腕。穿凿甚矣！是盖不知运之义而腕之为何物也。夫运者，先运其心，次运其身，运一身之力，尽归臂腕，坚如屈铁，注全力于指尖。运之既久，俾指尖劲捷，运笔如飞，迨乎至精极熟，则折钗、屋漏、壁坼之妙，自然具于笔画之间，而画沙、印泥之境于是乎可得矣。或问：'周身之力如何可到？'曰：'臂肘一悬，则周身之力自至矣。'"这无疑是对运笔法的充实和发展。周星莲云："运指不如运腕，书家遂有腕活指死之说。不知腕固宜活，指安得死？肘使腕，腕使指，血脉本是流通，牵一发而全身尚能皆动，何况臂指之近乎，此理易明。若使运腕而指竟漠不相关，则腕之运也必至麻木不仁，所谓腕活指死者不可以辞害意。不过腕灵则指定，其运动处不着形迹。运指腕随、运腕指随有不知指之使腕与腕之使指者，久之肘中血脉贯注，而腕亦随之定矣。周身精

神贯注则运肘亦不自知矣。"周星莲此段论述完全可作姜夔运腕指关系的注脚与补充。杨仁恺先生说："从盛唐上溯到东晋，运笔有一个普遍法则，无论是真、行、草隶的横竖画，基本是方头侧入，自然形成横笔笔锋在上、竖笔笔锋在左的状态。"这是斜执笔写字的结果。

译文：

关于执笔的方法，首先要手指实，执笔时五指齐力握紧笔管；其次要求掌虚，方能运笔灵活，运用自如。一般不用手指运笔，应当用腕运笔。手与腕有明确的分工，执笔在手指，手指不负责运笔；运笔在腕，而腕不负责执笔。

又作字者亦须略考篆文，须知点画来历先后。如"左""右"之不同；"刺""刺"之相异；"玉"之与"王"，"示"之与"衣"，以至"秦""奉""泰""春"，形同理殊。得其源本，斯不浮矣。

校勘记：

《百川学海》弘治本、《格致丛书》本，"'玉'之与'王'，'示'之与'衣'"，"玉"字均误作"主"。《说郭》本"'玉'之与'王'"为"'王'之与'王'"。《佩文斋书画谱》本、邓散木《续书谱图解》本，"形同理殊"，"理"误作"体"。《佩文斋书画谱》本，"秦、奉"误作"奉、秦"。

按语：

张怀瓘云："夫物芸芸，各归其根，复本谓也。书复于本，上则注于自然，次则归乎篆籀，又其次者，师于锺王。"丰坊在《书诀》里说："古大家之书，必通于篆籀，然后结构淳古，使转劲逸，伯喈以下皆然。米元章称谢安石《中郎帖》、颜鲁公《争坐》书有篆籀气象，乃其证也。然篆学必精六书，六书之说，唯赵古则《本义》卷首谐声、假借、转注三论，足以一扫诸家之

（先秦）石鼓文（局部）

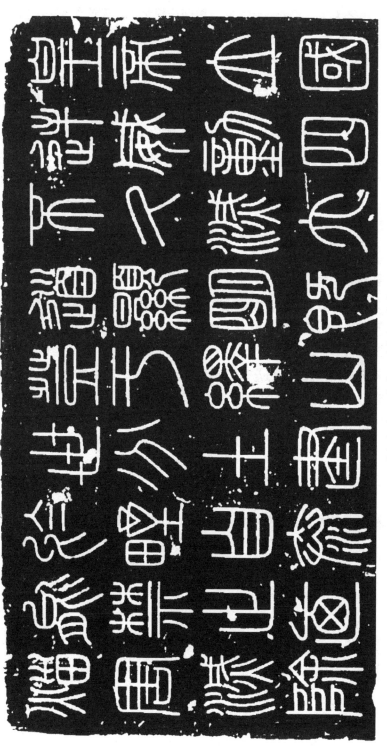

（秦）李斯《峄山碑》（局部）

谬，但以小篆为主，不能深考古文，譬则无根之木，无首之人……盖小篆者，李斯以愚黔首，岂可反以为据乎？"周星莲在《临池管见》中说："欧、虞、褚、薛不拘于《说文》，犹之韩、柳、欧、苏不斤斤于音韵。空诸所有，精神乃出。古人作楷，正体帖体，纷见错出，随意布置。"周星莲所说与姜夔"须略考篆文"大体相通。虞集《道园学古录》云："魏晋以来善隶书，以书名，未尝不通六书之义；不通其义，则不得文字之情，制作之故；安有不通其义，不得其情，不本其故，犹得为善书者？吴兴赵公之书名天下，以其深究六书也。书之真赝吾尝以此辨之，世之不知六书而效其波磔，以为媚，诚妄人矣。"张绅论书云："善书者笔迹，皆有本源，偏旁俱从篆隶，知者洞察，昧者莫闻。是以法篆则锋藏，折搭则从隶。用笔之向背，结体之方圆，隐显之中，皆存是道，人徒知规摹乎八法，而不知其从容乎六书。近时惟吴兴赵公为能知此，其他往往皆工点画，不究偏旁，古法荡然，非为小失。"汤临初《书指》云："姜尧章（指姜夔）谓作行草亦略考篆隶，此不足知书。夫行草不能离真以为体，真不能舍篆隶以成势，习尚不同，精理无二。譬之树木，篆其根也；八分与真，其干也；行草，其花叶也。譬之江河，篆其源也；八分与真，其滥觞也；行草，其委输也。根之不存，华叶安附？源之不浚，委输何从？故学书而不穷篆隶，则必不知用笔之方；用笔而不师古人，则必不臻神理之致。"

译文：

此外，学书者也须大略地研究一下篆书，弄清点画的先后来历。例如"左"与"右"不同，"刺"与"刺"有别，"玉"与"王"字，"示"旁与"衣"旁，以至"秦""奉""泰""春"等字。这些字楷书字形大致相同，而结体的道理各异。弄清楚文字的本源，才不至于浮华无根。

孙氏有执、使、转、用之法："执"谓长短浅深，"使"谓纵横牵掣，"转"谓钩环盘纡，"用"谓点画向背。岂偶然哉！

校勘记：

《格致丛书》本，"'转'谓钩环盘纡"，"谓"字误作"相"。《佩文斋书画谱》本、邓散木《续书谱图解》本，"孙氏"误作"孙过庭"，四个"谓"字均误作"为"，"偶"误作"苟"。

注释：

①长短：指执笔的高低，离笔头的距离。
②浅深：指执笔时手指的深浅。
③纵横：指横竖画尽势行笔。
④牵掣：指撇、掠画疾速抽锋。
⑤钩环盘纡：统指一个笔画之间要变方向的转换法。点画向背即重复笔画并列时的关系，如三点、四点，每点之势态不同，两横、两竖、仰覆、背拱，相互有异。

按语：

周汝昌先生认为叫执笔不叫"攥笔"，大有道理。想想古人用笔，字无虚下。张衡诗"弱冠弄柔翰"，"弄"字本义是双手捧着一块美玉玩赏，即抚摩、摩挲之意是也。这表明不是"大力士"的粗笨活计。再有，如南朝梁代何逊诗云："含毫虽有属，搦管竟无挥。"单看"搦"字的姿态就与"攥"大异其趣了。"搦"是"按"，也就是俗话的"捏"。这是一种手指头上的巧妙的艺术动作，绝不与傻力气笨劲儿同科。执笔又称"振笔挥毫""摇笔""奋笔"，这都表现执笔紧但不是用笨力，运笔则要灵活，不可呆滞。

译文：

孙过庭在《书谱》中曾提出"执""使""转""用"的方法。所谓"执"指执笔的位置和距离纸面的高低；所谓"使"指横、竖、撇、捺的用笔方法；所谓"转"指运笔圆转，在钩环处不露锋芒；所谓"用"是指结构上点画

向背搭配合理。这四种法则，难道是偶然的？

用　墨

解题： 本节题为用墨，实际上还论述了笔、纸、墨等材料问题。王羲之题卫夫人《笔阵图》云："夫纸者阵也，笔者刀鞘也，墨者鍪甲也，水砚者城池也，心意者将军也，本领者副将也，结构者谋略也。"欧阳询云："墨淡则伤神彩，墨浓必滞锋毫。"孙过庭云："带燥方润，将浓遂枯。"张怀瓘主张："浆深色浓。"虞世南《笔髓论》云："右军云：书弱纸强笔，强纸弱笔；强者弱之，弱者强之。"又云："纸，强弱有分数，笔力临时斟酌之。水太渍则肉散，太燥则肉枯。干研墨则湿点笔，湿研墨则干点笔。墨太浓则肉滞，太淡则肉薄"；"初学须用佳纸令后不怯，须用恶笔令后不择笔"。项穆云："第《笔阵图》以墨拟之鍪甲，以砚譬之城池，喻失其理，恐亦非右军也。予试论之，以俟君子。夫身者，元帅也。心者，军师也。手者，副将也。指者，士卒也。纸不光细，譬之骁将骏马，行于荆棘泥泞之场，驰骤当先弗能也。墨不精玄，譬之养将练兵，粮草不敷，将有饥色，何以作气？砚不砚蓄，譬之师旅方兴，命在糇粮，馈饷乏绝，何以壮威？四者不可废一，纸笔尤乃居先。"董其昌喜用淡墨，反对浓肥，斥之为恶道："用墨须有润，不可使其枯燥，尤忌秾肥，肥则大恶道矣。"周星莲论述了如何表现出书法神采的用墨之道："用墨之法，浓欲其活，淡欲其华。活与华，非墨宽不可。'古砚微凹聚墨多'，可想见古人意也。'濡染大笔何淋漓'，淋漓二字，正有讲究。濡染亦自有法，作书时须通开其笔，点入砚池，如篙之点水，使墨从笔尖入，则笔酣墨饱；挥洒之下，使墨从笔尖出，则墨溷而笔凝。杜诗云：'元气淋漓障犹湿。'古人字画流传久远之后，如初脱手光景，精气神采不可磨灭。"

作楷，墨欲干，然不可太燥。行、草则燥润相杂，润以取妍，燥以取险。墨浓则笔滞，燥则笔枯，亦不可不知也。笔欲锋长劲而圆，长则含墨，可以运动，劲则有力，圆则妍美。

（唐）高闲《草书千字文》（局部）

（唐）颜真卿《祭侄文稿》用墨（局部）

校勘记：

　　《佩文斋书画谱》本、邓散木《续书谱图解》本："作楷，墨欲干"，"作"字前衍"凡"字；"润以取妍，燥以取险"误作"以润取妍，以燥取险"；"可以运动"，"运"前衍"取"。"劲则有力"，"有"前衍"刚而"。

注释：

　　①锋：据邓注，指笔毛的尖锋。拿笔在阳光下照看，靠近笔尖处有一段比较透明的，这就是锋。所谓长锋，即透明的一段较长。一般以为笔毛长的就是长锋，其实是不对的。古人论笔以"尖、齐、圆、健"为四德："尖"是笔锋尖锐；"齐"是把笔锋发开捺扁，要齐得像篦齿一样没有参差长短；"圆"指整个笔头要像新出土的肥笋，圆浑饱满，没有凹凸；"健"指富于弹性。新笔发开，蘸些水，把笔尖在拇指甲上打圈，笔锋要圆转自如，全无阻滞。圈罢提起，笔锋自然收束，恢复尖挺。

译文：

　　一般而言，写楷书墨色要求干些，但不可以太燥；写行草书则要求干与湿交相使用，墨湿以增强字的妍媚，墨干以增强字的险劲。用墨过浓，笔锋就挥运不动而板滞；用墨太干燥，笔锋就会枯燥，线条就会干枯没有生命。这些道理学书者不可不知道。对于毛笔的使用也应加以选择，笔锋要长，还要劲而圆。锋头长则含墨多，利于使转运行；锋劲健则挥运有力；笔锋圆则笔画妍美。

　　予尝评世上有三物，用不同而理相似。良弓引之则来，舍之则急往，世俗谓之揭箭。好刀按之则曲，舍之则劲直如初，世俗谓之回性。笔锋亦欲如此，若一引之后已曲不复挺，又安能如人意耶？故长而不劲，不如勿长；劲而不圆，不如不劲。盖纸笔墨皆书法之助也。

校勘记：

《王氏书苑补益》本，"良弓引之则来"，"引"误作"则"。《王氏书苑补益》本、《说郛》本："世俗谓之揭箭"，"谓"均误作"稍"；"好刀按之则曲"，"刀"均误作"方"；"良弓引之则来"，"则"后衍"缓"；"已曲不复挺"，"挺"字下衍"之"字；"不如勿长"，"勿"误作"弗"；"不如不劲"，"不"误作"弗"；"盖纸笔墨皆书法之助也"，"盖"字脱。

注释：

①舍：放开，放手。
②安：如何，怎么。

按语：

古人十分注重纸、笔、墨的性能与运用，所谓"工欲善其事，必先利其器"。卫夫人《笔阵图》云："笔要取崇山绝仞中兔毫，八九月收之，其笔头长一寸，管长五寸，锋齐腰强者。其砚取煎涸新石，润涩相兼，浮津耀墨者。其墨取庐山之松烟，代郡之鹿角胶，十年以上，强如石者为之。纸取东阳鱼卵，虚柔滑净者。"欧阳询《用笔法》有云："其墨或洒或淡，或浸或燥，遂其形势，随其变巧。"康有为《广艺舟双楫》说："墨之为器械也，譬之今日，其犹炮乎？ 用何钢质，受药多少，皆有分度，犹墨之浓淡稠稀也。墨太渍则散，太燥则枯。东坡论墨，谓如小儿眼睛，每起必研墨一斗，供一日之用。盖古人用墨必浓厚。"张宗祥《书学源流论》有云："自古书家多用浓墨，墨之佳者，所书之纸已坏，有墨之处独存。惟浓故忌胶重，胶重则滞笔而不畅；惟浓故忌质粗，质粗则间毫不调；惟浓故忌用宿墨，用宿墨则着纸而色不均。"此当为一家之言，黄宾虹、林散之用宿墨作书别有一番情趣。周星莲从良墨精纸反面研究分析，认为废纸败笔，往往能随意自由挥运，不期然而然。"废纸败笔随意挥洒，往往得心应手。一遇精纸佳笔，正襟危坐，公然作书，反不免思遏手蒙。所以然者，一则破空横行，孤行己意，不期工而自工也；一则刻意求工，局于成见，不期

拙而自拙也。"杨宾《大瓢偶笔》云："书必择笔，笔佳者秃亦可书，否则不秃了有破而已，破则万不可书。古人所谓不择笔者，盖不择新旧，非不择善恶也。"杨氏对不择笔做了较合理的剖析。笔、墨、纸为书家必备，毛毡也是当代学书者必需之物。钱振锽《名山书论》："近见书家纸下衬毡，毡厚而软，与柔毛相遇，则两柔矣；又以悬腕行之，是三柔相遇。去一沉着痛快，远矣。古人以印泥画沙喻书，窃以为毛毡衬印，则印色必不显，印文必不清。求其泥显文清，只须衬纸二三层，用力一按即可耳。以石之刚尚不可与毡遇，况以柔毫悬腕遇之乎？"言之极为有理。张宗祥《书法源流论》云："楮之始，以代简牍，取形鱼网，盖甚粗陋。是以张伯英喜书衣帛，晋人亦喜书佳绢，盖取其光滑，不拒笔而能留墨也。拒笔则使毫挫折不舒，一笔之中，势屡屈而神不完，力以停顿而衰，气以阻挠而竭，如行荆棘之中，欲起复仆，颠顿万状，欲求佳书岂可得乎？"

译文：

我曾经评说世上有三样东西功用不同而道理相近。好弓拉开后，一放手就很快地弹了回去，俗称为"揭箭"。好刀一按就会弯曲，一放手又挺直如初，俗称"回性"。对于好的毛笔也该如此。如果一运笔，笔锋就弯曲而不能挺直，又怎能随心所欲地挥洒呢？因此如果笔锋长而没有弹性，还不如不长；如果有弹性却不饱满，还不如没弹性。要知道，纸、笔和墨三者对于书法都有重要的帮助作用。

行　书

解题：正如姜夔所说，魏晋行书，自有一定体制和规范，跟草书有所不同，大都是把楷书变化来便利书写而已。草书出于章草，行书源自楷书。所以无论真、行、草书，各有其固定的体制。虞世南《笔髓论》里有"释真""释行""释草"，分别论述了各体的书写规则。"释行"一节云："行书一体，略同于真。至于顿挫盘礴，若猛兽之搏噬；进退钩距，若秋鹰之迅击。故覆腕抢毫乃按锋而直引，其腕则内旋外拓，而环转纾结也。旋毫不绝，内转锋也。加以掉笔联毫……自然之理。亦如长空游丝，容曳而来往；又如

虫网络壁劲而复虚。"张怀瓘在《书断》中详细阐述了行书的始创及特点："案行书者，后汉颍川刘德升所造也，即正书之小讹。务从简易，相间流行，故谓之行书。"王愔云："晋世以来，工书者多以行书著名。"又赞云："非草非真，发挥柔翰，星剑光芒，云虹照烂，鸾鹤婵娟，风行雨散。"宋曹《书法约言》论行书云："所谓行者，即真书之少纵略。后简易相间而行，如云行水流，秾纤间出，非真非草，离方遁圆，乃楷隶之捷也。务须结字小疏，映带安雅，筋力老健，风骨洒落。字虽不连而气候相通，墨纵有余而肥瘠相称。徐行缓步，令有规矩，左顾右盼，毋乖节目……有攻无性，神采不生；有性无攻，神采不实……又有行楷、行草之别，总皆取法右军《禊帖》、怀仁《圣教序》、大令《鄱阳》《鸭头丸》《刘道士》《鹅群》诸帖，而诸家行体次之。"

尝夷考魏、晋行书，自有一体，与草不同，大率变真以便于挥运而已。草出于章，行出于真。虽曰行书，各有定体，纵复晋代诸贤，亦苦不相远。

校勘记：

《王氏书苑补益》本、《说郛》本，"大率变真以便于挥运"，"变"字均脱。《说郛》本"尝夷考魏、晋行书"，"考"前脱"夷"。《佩文斋书画谱》本、邓散木《续书谱图解》本："与草不同"，"草"字后衍"书"；"纵复晋代诸贤，亦苦不相远"，"亦"字下脱"苦"字。

注释：

①尝夷：夷，助词。《孟子·尽心下》："夷考其行而不掩焉者也。"尝，此处作副词，曾经。段玉裁《说文解字注》曰："引申凡经过者为尝，未经过曰未尝。"

②考：《说文解字》："谓考，老也。"本文作研究、探索。《汉书·东方朔传》："考其文理。"颜师古注："考，究也。"

③行书：字体名。笔势居乎草书楷书之间。始于汉末，以其简易，流通至今。《宣和书谱》"行书叙论"谓："自隶书扫地而真几于拘，草几

也群賢畢至少長咸集此地
有峻領（崇山）茂林脩竹又有清流激
湍暎帶左右引以為流觴曲水
列坐其次雖無絲竹管弦之
盛一觴一詠亦足以暢叙幽情
是日也天朗氣清惠風和暢仰

（晋）王羲之《兰亭序》褚遂良临本（局部）

（晋）王珣《伯远帖》

于放，介乎两间者，行书有焉。于是兼真则谓之真行，兼草则谓之行书（笔者注：《辞源》疑有误，"行书"当作"行草"）。爰自西汉之末有颍川刘德升者，实为此体。而其法盖贵简易，相间流行，故谓之行书。"

④草书：字体名。草书之称，起于草稿。始创于汉初，当时通行者为草隶。汉魏间草书称章草，各字不连绵；以后去章草的波磔，圆转用笔，遂成今草一体。晋王献之又创诸字上下相连的草体。至唐张旭、怀素等又加发展，成字字相连的狂草。

⑤定体：固定的体裁。

⑥苦：《类篇》："急也。"《扬子方言》："快也。"幸好，副词，表程度，很、甚。

译文：

我曾经研究过魏晋行书，自有一定的体制和规则，和草书不相同，大都是稍微改变楷书以便于快速书写而已。草书出于章草，行书出于楷书。尽管称为行书，也有固定的体制，即使晋代各位书家也都比较接近。

《兰亭记》及右军诸帖第一，谢安石、大令诸帖次之，颜、杨、苏、米亦后世可观者。

校勘记：

《说郛》本、《王氏书苑补益》本，"颜、杨、苏、米"，"杨"均误作"阳"。《佩文斋书画谱》本、邓散木《续书谱图解》本，"颜、杨、苏、米亦后世可观者"，"杨"误作"柳"，"世"后衍"之"。

注释：

①谢安石：即谢安（320—385），晋书法家，字安石。陈郡阳夏（今河南太康）人。少时神识沉敏，风宇条畅，工书善画。尝学草书于右军。右军云："卿是解书者，然知解书者尤难。"尤善行书。不重王献之书，

也群賢畢至少長咸集此地
有峻領茂林脩竹又有清流激
湍暎帶左右引以為流觴曲水
列坐其次雖無絲竹管絃之
盛一觴一詠亦足以暢叙幽情
是日也天朗氣清惠風和暢仰

《兰亭序》虞世南临本（局部）

（晋）谢安行书

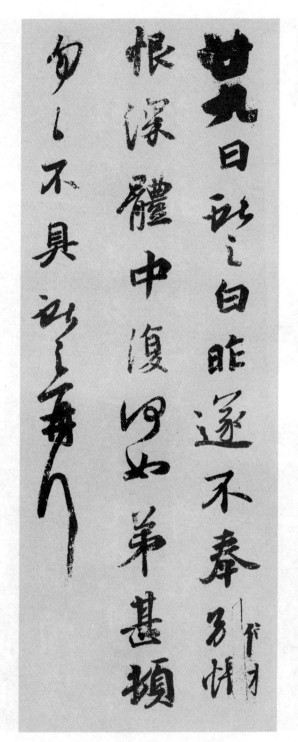

（晋）王献之《廿九日帖》

得其书有时裂作校纸。献之每作好书，必谓被赏，安辄题后答之。米芾评其书曰："山林妙寄，岩廊英举，不繇不羲，自发淡古。"

②《兰亭记》：邓散木先生《续书谱图解》101页图例下注为"《兰亭叙》"，"叙"字误，应为《兰亭序》。《兰亭记》即《兰亭帖》。晋王羲之于穆帝永和九年三月三日同谢安等四十一人会于会稽山阴之兰亭，修被禊之礼。羲之作《兰亭序》，用蚕茧纸，鼠须笔书，凡二十八行，三百二十四字，有重文者，字体悉异，世称《兰亭帖》。在陈隋之前，其名尚在不甚重。唐初李世民（太宗）酷爱二王书法，死时以真迹殉葬于昭陵。《兰亭记》被推崇为"天下第一行书"，历代书家奉之为无上至宝、不二法门。

按语：

郑杓、刘有定《衍极并注》称"孙虔礼（孙过庭）、姜尧章（姜夔）之谱何夸乎？即问孙、姜多夸诞"。又曰："语其细而遗其大，赵伯昂之《辨妄》所以作也……赵伯昂《辨妄》云：'行书魏晋以来工此者多，惟《兰亭》为最。唐之名家甚众，岂特颜柳而已哉？况至宋朝，书法之备，无如蔡君谟，今乃置而不论，独取苏米二人何邪？读至篇末，又有浓纤间出之言，此正米氏字形也。此体流敝，至张即之之徒，妖异百出，皆米氏作俑也，岂容厕之颜柳间哉？'"《四库提要》《书史会要》下曰："案必睾（指赵伯昂）之书今已佚，不知其所规者何语；然夔此谱自来为书家所重，必睾独持异论，似恐未然；殆世以其立说乖谬，故弃而不传欤？"今人余嘉锡著《四库提要辨证》，其子部四《续书谱》下辨赵必睾说曰："必睾之于姜夔，辩诘不遗余力，无异康成之发墨守，然以二人之说考之，则必睾以意气相争，攻击往往过当；惟其不满米元章而推重蔡君谟，其意欲以救狂放之失，尚不得谓为毫无所见耳。郑杓诋虔礼、尧章而盛称伯昂，盖是丹非素，意有所偏，未能协是非之公也。"

译文：

《兰亭序》和右军各帖当是第一流的作品，谢安石、王献之诸帖次之；

颜真卿、杨维桢、苏轼、米芾也都是后世值得学习的书家。

大要以笔老为贵，少有失误，亦可辉映。

校勘记：

《王氏书苑补益》本、《说郛》本、《佩文斋书画谱》本，"少有失误"，"误"均误作"悮"。邓散木《续书谱图解》本，"少有失误"，"少"误作"稍"。

注释：

①老：指笔墨老练。窦蒙《述书赋语例字格》，"老"指无心自达，"嫩"为力不副心。

按语：

项穆《书法雅言》专门有一章"老少"，对"老"做了详解。"书有老少，区别浅深，势虽异形，理则同体。所谓老者，结构精密，体裁高古，岩岫耸峰，旌旗列阵是也。所谓少者，气体充和，标格雅秀，百般滋味，千种风流是也。老而不少，虽古拙峻伟，而鲜丰茂秀丽之容。少而不老，虽婉畅纤妍，而乏沉重典实之意。两者混为一致，相待而成者也。老乃书之筋力，少则书之姿颜。筋力尚强健，姿颜贵美悦，会之并善，拆之则两乖。"在《书谱》中，孙过庭称"老"为书法通会的最高境界："至如初学分布，但求平正，既知平正，务追险绝，既能险绝，复归平正。初谓未及，中则过之，后乃通会，通会之际，人书俱老。""老"也指随心所欲的自由境界："故以达夷险之情，体权变之道，亦犹谋而后动，动不失宜。时然后言，言必中理矣。"

译文：

写行书主要以笔调老练为贵，如果笔法老练，即便偶尔有一二败笔，

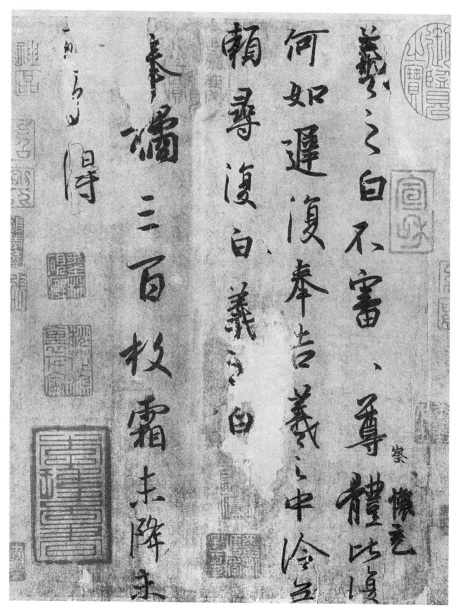

（晋）王羲之《何如帖》《奉橘帖》

（五代）杨凝式《韭花帖》

（唐）颜真卿《祭侄文稿》（局部）

仍可辉映一时。

　　所贵乎浓纤间出，血脉相连，筋骨老健，风神洒落，姿态备具。真有真之态度，行有行之态度，草有草之态度，必须博习可以兼通。

校勘记：

　　《佩文斋书画谱》本、邓散木《续书谱图解》本："所贵乎浓纤间出"，"浓"误作"秾"；"必须博习可以兼通"，"习"误作"学"。

注释：

　　①纤：窦臮《述书赋》：五味皆足曰秾，文过于质曰纤。
　　②血脉：指体内流通血液的脉络，即血管。《史记·乐书》："故音乐者，所以动荡血脉，通流精神而和正心也。"
　　③态度：指姿态。宋陆游《渭南文集》："此书用笔霭霭多态度，如双钩锺王书，可宝藏也。"

按语：

　　孙过庭云："草不兼真，殆于专谨；真不通草，殊非翰札"；"故亦旁通二篆，俯贯八分，包括篇章，涵泳飞白，若毫厘不察，则胡越殊风者焉"。又云："必能旁通点画之情，博究始终之理，熔铸虫篆，陶均草隶。体五材之并用，仪形不极，像八音之迭起，感会无方。"皆言博学和兼通的道理。康有为《广艺舟双楫》云："书若人然，须备筋骨血肉，血浓骨老，筋藏肉莹，加之姿态奇逸，可谓美矣。"关于姿态，李祖年云："韩文公谓'羲之弱书逞姿媚'，此谓诗句奇辟。退之固唐贤即重以书名也。作书之法，其绝无姿态者，亦究非正理。羲、献之书固姿态最胜，即唐称颜筋柳骨，亦何尝无姿态哉？褚、薛诸人，岂不更以姿态见哉？总之姿态要出于天然；如必欲借侧媚以求悦于人，品斯下矣。宋称苏、黄、米、蔡，四家各有一体，亦各有姿态。近世往往称赵、董，千百年来盖惟赵松雪、董香光其姿媚横生，

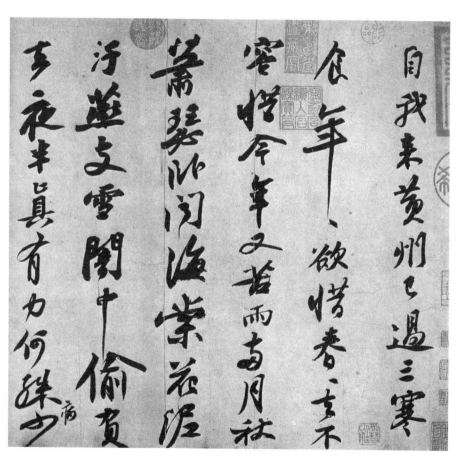

（宋）苏轼《寒食诗帖》（局部）

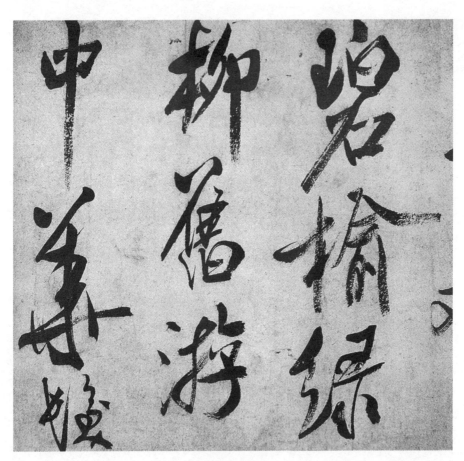

（宋）米芾《虹县诗》（局部）

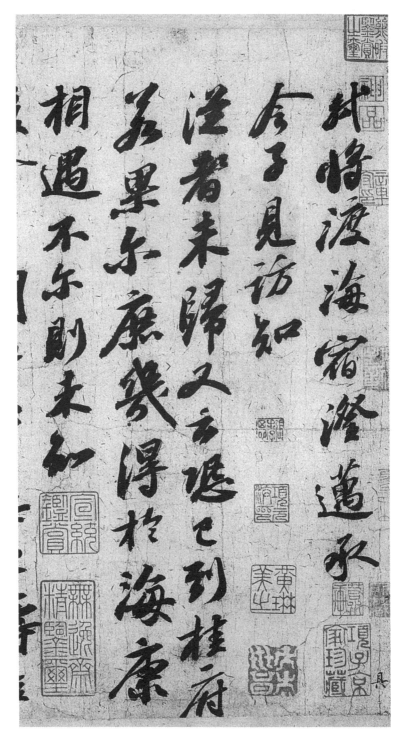

（宋）苏轼《渡海帖》（局部）

诚如时花美女耳。"

译文：

行书最要紧之处在于肥瘦相间，血脉贯通，筋骨老健，风神潇洒，姿态生动。楷书有楷书的姿态，行书有行书的姿态，草书有草书的姿态。作为书家，必须博采众长，才能兼通各种书体。

临

解题： 自古以来，临摹是最为学书者所重视的方法。陶弘景云："逸少学锺，势巧形密，胜于自运。"米芾云："壮岁未能立家，人谓吾书为集古字，盖取诸长处，总而成之。既老始自成家，人见之，不知以何为祖也。"陈樵《负暄野录》谓："石湖云，学书须是收昔人真迹佳妙者，可以详观其先后笔势轻重往复之法，若只看碑本，则惟得字画，全不见其笔法神气，终难精进。又学时不在旋看字本，逐画临仿，但贵行、住、坐、卧常谛玩，经目着心。久之，自然有悟入处。信意运笔，不觉得其精微，斯为善学。"黄伯思《论临摹二法》云："世人多不晓临摹之别，临谓以纸在右帖旁，观其形势而学之；若临渊之临，故谓之临。摹，谓以薄纸覆古帖上，随其细大而拓之，若摹画之摹，故谓之摹。又有以厚纸覆帖上，就明牖影而摹之，又谓响拓焉。临与摹二者迥殊，不可乱也。"关于临摹，孙过庭言之极简，"察之者尚精，拟之者贵似"。姜夔可谓对《书谱》的临摹观念做了充分的阐析深化和发展。姜夔的临摹观念对后世有一定的影响，如周星莲、朱和羹、康有为等均受其影响。朱和羹云："临书异于摹书。盖临书易失古人位置，而多得古人笔意；摹书易得古人位置，而多失古人笔意。临书易进，摹书易忘，则经意不经意之别也。"这完全继承了姜夔的观点。但他又说："凡临摹各家，不过窃取其用笔，非规规形似也。近世每临一家，止模仿其笔画；至于用意入神，全不领会。要知得形似者有尽，而领神味者无穷。"康有为云："学书必须模仿，不得古人形质，无自得性情也。六朝人模仿已盛，《北史》赵文深，周文帝令至江陵影覆寺碑。影覆即唐人之响拓也。欲临碑必先模仿，摹之数百过，使转行立笔尽肖，而后可以临。"丁文隽的《书

法精论》延续并补充了姜夔的观点："临者，置范本于面前，或悬诸壁间，视其运笔结构之法，刚柔动静之势，凝神对临，会之心，拟之手。摹者，以透明薄纸覆于范本之上，依其点画之肥瘦形势而描摹之。姜白石《续书谱》云：临书易失古人位置而多得古人笔意；临书易进，摹易忘。盖临书经意而摹书不经意之故也"；"初学手无准绳，宜先摹书，取范本摹之。摹时首应注意点画之形态，以悟其用笔之法，依样葫芦，务求其似。孙过庭曰：'察之贵精，拟之贵似。'斯乃摹书要诀。察之不精，拟之必不能似。如不察运笔之法，而徒描绘似则愈求似而愈不似矣……如此摹书不特能得古人之位置，且能得其笔意矣。次应注意点画之穿插位置，手摹其形而心究其理，心手并用，久之，各字结构深印于脑海之中，即无范本，亦能拟效，毫厘不爽。《续书谱》所谓摹书易忘者乃指不经心者而言，如能经心又何患其易忘乎？书法形神并重，摹时注意一点一画之笔意位置，所得者为形体。临时注意全字之性情气势，所得者为精神。然精神必寓形体而后见。有无精神之形体而无形体之精神，不得形体，安得精神？故学者必先模仿，且摹之次数愈多则心愈精、手愈熟。心精手熟之后乃可易摹为临"。丁文隽认为，临书须有爱美之心、审美能力及熟练的手腕。关于摹书用纸，丁文隽云："摹书之法，古时纸质粗厚，或用黄蜡熨涂纸上，使之透彻，以便摹写，名曰硬黄法；或以纸覆范本，映明窗钩摹之，名曰响拓法。近世则薄而透明之纸甚多，凡不漏墨者均可用。坊间所售，油川连纸，即硬黄遗制，透明而不漏墨，且不过于光滑，尤为摹书妙品。摹书贵在求似，但须一挥而就，间与范本有出入，万不可重描补救。点画一经重描则神气尽失，纵能形似，不足取也。初摹时与范本出入之处自必甚多，习之既久，运笔得法，乃逐渐与范本符合无间。至此可改用临摹相间之法，于范本上先摹一字，下留空格照样写，再经多次练习，至临写亦能逼肖时乃可完全临写。如临写仍觉有扦格处，亦可临摹并施，临摹二者固相成而不相妨也。"现代徐利明先生总结有感悟临帖法、解析临帖法、通临法及意临法。

摹书最易。唐太宗云，"卧王蒙于纸中，坐徐偃于笔下"，可以嗤萧子云。

臣繇言戎路葷行履險冒寒撅

以無任不獲扈從企佇懸情

有寧舍即日長史逮充宣示令

命知征南將軍運田單之奇癘

憤怒之眾與徐晃石勢并力掾

討表裏俱進應時剋捷馘滅凶

（魏）鍾繇《賀捷表》（局部）

十二銅錘鼎銔銷匜銚鋼釭

鏈鈌冶銅鎬竹器笠筭籧

鏈鈌冶銅鎬竹器笠筭籧

蓧芤帯筱箷莄萁藻茛芤

篨笔篇筷筥筑笑箒笩箕

（三国）皇象《急就章》（局部）

校勘记：

《说郛》本、《佩文斋书画谱》本、邓散木《续书谱图解》本，标题"临"误为"临摹"。邓散木《续书谱图解》本，"可以嗤萧子云"，"可"字前衍"亦"。

注释：

①唐太宗：即李世民（597—649），工真、草、飞白书。御制《温泉铭》并行书。其《王羲之传论》指出："子云近世擅名江表，然仅得成书，无丈夫之气。行行若萦春蚓，字字如绾秋蛇。卧王蒙于纸中，坐徐偃于笔下。虽秃千兔之翰，聚无一毫之筋；穷万谷之皮，敛无半分之骨。以兹播美，非其滥名邪？"

②萧子云（486—548）：南朝书法家，字景乔。善草、行、小篆，诸体兼备。圆卷侧掠，体法备焉。轻浓得中，如蝉翼掩素。《述书赋》云："其书润色锺门，性情励己，丰媚轻巧，纤慢猗旎。"《广川书跋》云："其书笔迹健瘦，萦丝索铁，劲特挺拔，更无后世俗态。"唐太宗贬其书云，"行行若萦春蚓，字字如绾秋蛇"，意即讥其书纤慢瘦劲之风也。

③摹：把纸覆在帖上依着样子写。

④徐偃：徐偃笔。古代传说周穆王时徐偃王有筋无骨，见《史记·秦纪》："徐偃王作乱，集解引尸子。"后因书法柔弱不挺曰"徐偃"，笔之柔韧应手者曰"徐偃笔"。详见《辞源》。邓注徐偃无可考。

⑤王蒙（309—347）：晋书法家，字仲祖，放诞不羁，书比庾翼，隶书法于锺氏，隶草入能。尝论章草作八字法："趯之欲利，按之欲轻。"世以蒙为知言。世所存者多行书。常往驴肆家画辕车，自云："我嗜酒，好肉善画，但人有饮食、美酒、精绢，我何不往也。"卒时方三十九岁，故《述书赋》云："蒙书结束体正，肆力专成，犹栋梁富于合抱，巧匠斫而未精。"张怀瓘评其书法于锺氏，状貌似而筋骨不备。

（唐）李世民《温泉铭》（局部）

按语：

冯亦吾说："往日读《王羲之传论》时，对此曾致疑问，为什么嗤萧子云以王蒙、徐偃为喻，似乎不类。今姜夔以此二语解释临摹之作用，即是说萧子云的书法无创造性，只是从临摹得来，没有什么价值可言，而王蒙、徐偃，无非借'蒙''掩'二字的谐音而已。也就是说，当你摹帖的时候，都是用薄纸蒙罩掩盖在范本的笔画上去用笔描写，这样写只能得到字的形式，不能得到字的神采。所以，唐太宗说他仅得成书，无丈夫气，言其不能独立的意思。这就可以得解了。"此段解释，聊备一说。

译文：

摹书是最容易的。唐太宗说，"使王蒙睡在纸上，使徐偃坐在笔下"，借此来讥笑南朝书家萧子云。

唯初学者不得不摹，亦以节度其手，易于成就。皆须是古人名笔，置之几案，悬之坐右，朝夕谛观，思其运笔之理，然后可以摹临。

校勘记：

《说郛》本，"不得不摹，亦以节度其手"后两行模糊不清。《佩文斋书画谱》本、邓散木《续书谱图解》本："皆须是古人名笔""悬之坐右"，"坐"误为"座"；"思其运笔之理"，"运"误为"用"。邓散木《续书谱图解》本，"须"字后脱"是"。

注释：

①节度：部署，节制调度。《后汉书》六五《皇甫规传》："得承节度，幸无咎誉。"

②几案：几，小桌子。古代设于座侧，以便凭倚。后称小桌子为几，大桌子为案。几案泛指桌子。《世说新语》："王丞相主簿，欲检校帐下。

公语主簿，欲与主簿周旋，无为知人几案间事。"

　　③坐：同"座"。

译文：

　　尽管如此，初学书法不能不从摹书入手，摹书可使手有所节制易于成功。同时还必须选取古人名迹，或放置在桌上，或悬挂在座位旁，早晚仔细地观察、研读，并且反复地思考其运笔的内理，等到观察精熟后，就可以开始临摹了。

　　其次双钩蜡本，须精意摹榻，乃不失位置之美耳。

校勘记：

　　《佩文斋书画谱》本、邓散木《续书谱图解》本："须精意摹榻"，"榻"为"拓"，祖本咸淳本作"榻"有误；"乃不失位置之美耳"，"位置"前衍"古人"。

注释：

　　①双钩：以法书摹刻石上，沿其笔墨痕迹，两边用细线钩出，使不失其真。南朝梁陶弘景称为"填廓书"，宋人称为"双钩书"。又画家写生，先钩出茎干枝叶而后设色者，谓之"双钩画"。

　　②蜡本：以蜡涂绢上，临摹原画，叫作蜡本。

　　③摹：古人墨迹年久，晦暗不明，旧法在墙上打个小洞，把字帖蒙在蜡纸上，张在洞口，使阳光透过字迹以便钩摹，勾勒出原字笔画后，再以浓墨填充，称为"响拓"。传世的晋唐法书多数是响拓本。

　　④榻：同"拓"，摹印、描摹。

译文：

其次可使用双钩蜡本来学习，但蜡本必须通过细心地摹拓，才不至于失去原墨迹的结构位置之美。

临书易失古人位置，而多得古人笔意；摹书易得古人位置，而多失古人笔意。临书易进，摹书易忘，经意与不经意也。夫临摹之际，毫发失真，则神情顿异，所贵详谨。

注释：

①详谨：仔细郑重。《说文解字》："详，审议也。"审察之意。

译文：

临摹分为摹书和临书，临书的缺陷是容易失去原帖的结构位置，但却能较多地把握古人的笔意；摹书容易抓住原帖的结构位置，但往往不易学到古人的笔意。临书易于进步，摹书易于忘记，这是经意与不经意的原因。总之，临摹时如果有丝毫的出入，就会神情顿异，面目全非。因此临摹绝不能粗心大意，应仔细观察，谨慎模拟才好。

世所有《兰亭》，何翅数百本，而《定武》为最佳。然《定武》本有数样，今取诸本参之，其位置、长短、小大无不一同，而肥瘠、刚柔、工拙、要妙之处，如人之面无有同者。以此知《定武》虽石刻，又未必得真迹之风神矣。字书全以风神超迈为主，刻之金石其可苟哉！

校勘记：

《王氏书苑补益》本，"以此知《定武》虽石刻"，"知"误为"超"。《王氏书苑补益》本、《说郛》本，"字书全以风神超迈为主"，"超"均误作"不"。《说郛》本，"《定武》虽石刻，又未必得真迹之风神矣"，

是日也天朗氣清惠風和暢仰

盛一觴一詠亦足以暢敘幽情

列坐其次雖無絲竹管弦之

湍暎帶左右引以為流觴曲水

有峻領茂林脩竹又有清流激

也賢畢至少長咸集此地

崇山

（晋）王羲之《兰亭序》冯承素摹本（局部）

"虽"字后衍一字不清。

《佩文斋书画谱》本、邓散木《续书谱图解》本:"小大无不一同","小大"误作"大小"。邓散木《续书谱图解》本:"而《定武》为最佳","而"后衍"以";"又未必得真迹之风神矣","真迹"误作"其迹"。

注释:

①翅:"翅"通"啻",只有,仅。《庄子·大宗师》:"阴阳于人,不翅于父母。"

②《定武》:《兰亭帖》石刻名。唐太宗喜王羲之父子书法,得《兰亭》真迹,临拓刻于学士院,五代梁时移置汴都。辽耶律德光破后晋,携此石刻北去。德光中途病故,石弃于杀虎林。宋庆历年间发现,置于定州州治。定州在唐时属义武军,宋时因避太宗赵匡义讳,改义武军为定武军,故此石刻称为《定武兰亭》,也称《定本》。

译文:

流传世间的《兰亭序》摹本、石刻拓本,何止数百种,而以定武本《兰亭》为最好。可是定武本《兰亭》也有数种,现今取各本作比较,它的位置、长短、大小没有不相同的;但是用笔的肥瘦、刚柔、工拙等微妙之处,那就像人的相貌一样没有相同的。由此可知,最好的定武本石刻,又未必能得到《兰亭》真迹的风采和神韵。书法全以精神超逸豪迈为主,因此将原迹刻到金石之上,岂能马马虎虎呢?

双钩之法,须得墨晕不出字外,或郭填其内,或朱其背,正得肥瘦之本体。虽然,尤贵于瘦,使工人刻之,又从而刮治之,则瘦者亦变为肥矣。或云:双钩时须倒置之,则亦无容私意于其间,诚使下本明,上纸薄,倒钩何害?若下本晦,上纸厚,却须能书者为之发其笔意可也。夫锋铓圭角,字之精神,大抵双钩多失此,又须朱其背时,稍致意焉。

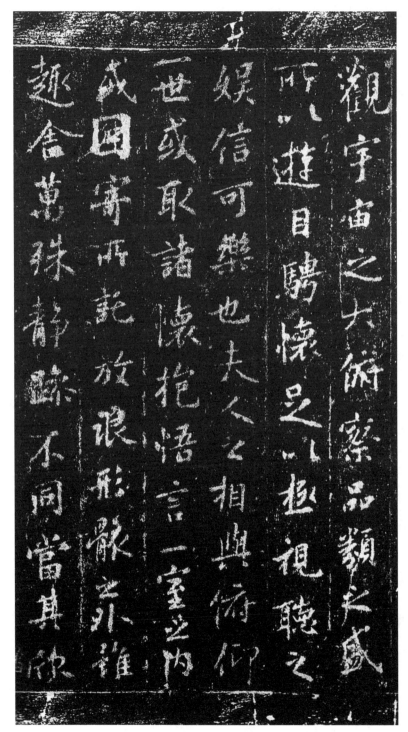

吴炳藏定武本《兰亭》（局部）

校勘记:

"双钩之法,须得墨晕不出字外","不"均误作"虽"。《王氏书苑补益》本、《说郛》本:"虽然,尤贵于瘦","虽"均误作"亦";"则瘦者亦变为肥矣","亦"字均误作"于";"则亦无容私意于其间","于"字均误作"抵";"若下本晦,上纸厚","本"均误作"字";"夫锋锋圭角,字之精神,大抵双钩多失此","字"均误作"焉","大"均误作"人";"稍致意焉","焉"字均脱。此页排字有误,疑此页九行的首字均有错位,第一行首字"超"应为第二行首字"不",第二行首字应为第三行首字,如此类推。然而第六行"抵"字不作第七行首字。

邓散木《续书谱图解》本:"或郭填其内","郭"误作"廓";"则瘦者亦变为肥矣","为"误作"而";"或云:双钩时须倒置之","须"字脱;"则亦无容私意于其间","亦"字脱;"上纸薄","纸"误作"本"。

注释:

①或朱其背:墨迹或法帖晦暗的,在背面涂上朱砂或银砂,使字迹明显,叫作"朱背"。

②郭填:"郭"通"廓"。字经双钩之后,再一笔一笔填满。

③锋:刀剑兵器的尖端。泛指事物的锐利部分。清雷浚《说文外编·俗字》:"锋,《说文·金部》无锋字。锐,芒也,《汉书·贾谊传》'芒刀不顿',字皆作芒。"

④圭角:圭的棱角,犹言锋芒。《礼·儒行》:"毁方而瓦合。"注:"去己之大圭角,下与众人小合也。"

按语:

关于芒角,周汝昌先生在《永字八法》中有一段精彩的论述:"夸张一点讲,书法史就是一部'芒角得失史'。'夫运笔正则无芒角,执手宽则书缓弱。'(据《书法要录》《墨池编》合校参定)'芒角'二字所关最要。由此可知,六朝人也无'藏锋''灭迹''屋漏痕'一类怪说。"

周汝昌先生认为，古代无拍照法，真迹易毁，书法痕迹全靠金石铸刻保存流传。千年的风雨剥蚀，百世的人工捶拓，最先损伤、模糊、泯灭的是什么？是芒角。芒角一失，不但神采先损，连面目有时也会全非。古代珍贵书迹经历几次大规模的浩劫，剩余者已寥若晨星。到五代、南唐，仅有孑遗。宋朝统一，由南唐收来几项宝物，其中书法珍品，一是王羲之《兰亭序》石刻本，一是以二王为主的零碎六朝墨迹（有真有伪，有原迹有摹本）。前者，后来称为"定武本《兰亭》"；后者编集摹刻木版本，叫作《淳化阁帖》。由于极为宝贵难得，两者都被翻刻无数次，差点儿"化身千亿"。你知道，翻刻首先最易失掉的是什么？又是芒角。前者被翻得距离王羲之十万八千里，后者被翻得简直就是"面条儿"或是毫无生命力的死"蛇蚓"，令人啼笑皆非。定武《兰亭》本来摹刻就是出于拙手，去真很远，又年久剥蚀，锋芒棱角尽失，原不足学，可是从北宋到南宋，却被奉为无上至高之宝。说来十分麻烦，不说是不易理解的———定武《兰亭》之所以在南宋特别被尊奉，除了误会比附说成是欧阳询的摹本之外，主因有二：一是黄山谷在南宋地位很高（宋高宗学黄字，士大夫翕然成风，迷信黄山谷），黄之谬论，力捧《定武》；二是《定武》原石刻因被金兵劫走迷失，拓本不可复得，南宋人怀念故都的爱国心情，又增加了这一文物的无比价值。但在北宋，对《兰亭》意见分为两大派，一派主张取唐代墨摹本，"有锋铩者为近真"，当时最有学识的书家，如苏轼苏辙兄弟、薛道祖、蔡襄、米芾等，都不约而同地认为墨摹本比《定武》石刻好得多。唯一黄山谷立异，大反众说，不论笔法的"芒角"近真，专讲拓本的肥瘦，把《定武》捧上九天，这一来，大家争着翻刻这个《定武》。到南宋末，贾似道倒台，从他家抄出《定武》翻刻本，竟有八百种之多！唐摹本呢，却问津者甚少。米芾表彰的"苏家第二本"——唐摹墨迹，却是最近王羲之原笔的一个稀世珍品。此本遗迹，可由陈鉴本探寻，其锋芒棱角所表现的丰富笔法，实为精绝。

译文：

双钩的方法，先钩线，须使墨线不晕化出字外，然后填充。填充的方法，或者在墨线内填墨，或在背面用朱墨填充亦可，都要求肥瘦适宜，和原来

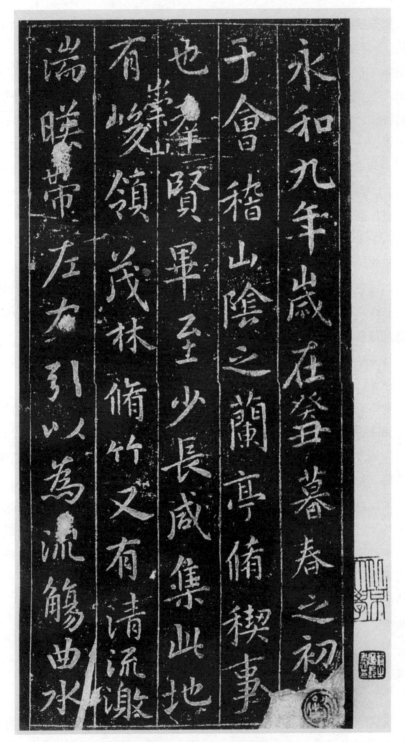

翁同龢藏定武本《兰亭》（局部）

的字形一致。然而最好还是钩得比原迹瘦些，因为钩本交给工人去刻时，瘦的也往往被刻肥了。有人说，将原迹倒过来双钩会更接近客观些，能避免掺入双钩者的主观意识。其实在双钩时，如果原墨迹本字迹清楚，蒙在上边的纸又非常薄而透明，那么倒过来双钩也没有什么妨碍。如果原来字迹昏暗模糊，蒙在上面的纸又厚而不透明，这就需要擅长书法的人来双钩，才能充分表现出原墨迹的笔意来。锋芒圭角是书法的精神所在，双钩时往往容易丧失笔画的锋芒圭角，泯灭了原作的精神风采。因此，双钩在背面用朱墨时应特别注意字的锋芒圭角。

书　丹

解题：书丹指文字用朱砂或银砂直接写在碑石上，然后再刻。《后汉书·蔡邕传》："熹平四年，奏求正定六经文字，灵帝许之。邕乃自书丹于碑，使工镌刻。"后称书写铭志为书丹，此即"书丹"一词原始。章太炎《论碑版法帖》云："自晋而上，未有纸背钩摹之技，所以仲将题榜，必缘梯缒；伯喈刻石，先自书丹。"清代得《王基断碑》，书成未刻，其微愈明。《晋书》称戴逵以鸡卵汁溲白瓦屑作《郑玄碑》，是乃以白代丹，书之于石，若有纸背钩摹之术，则无以是为也。凡笔得丹则肥，纵不磨锊，其字画已视墨书为丰硕矣。今洛阳新出《三体石经》及旧《郙君开通褒斜石刻》。《石经》则小篆瘦劲，《郙君》则悉如锥画，此于书丹最为难能。《石门》《西狭》二颂，点画明审，犹胜《郙碑》，然以《石门》之圆劲，方《西狭》之肥滞，其优劣不可同年而语矣！非徒笔势有殊，其用丹亦有工拙也。以是为量汉碑有石未刓缺而字或失肥者，皆书丹不调所致。今者濡墨着纸，岂得依是为剂也？且书丹之术，立石而对书之，运笔自与纸素有异，凡悬腕虚掌之则，蹲锋铺锋之用，大抵为纸上说耳。立石对书，其石则横，横则腕力之赴笔端者，易以失其节制，顾其势犹完健，则风骨可知；使彼卓笔亲纸，其轻矫当如何乎？惜自《笔阵图》以来，未有为书丹运笔之说者。孙虔礼、张长史广谈笔法，亦竟于此阙然，意者古人悉能题壁，题壁有力，则书丹自易；今人题壁作书，力减平素，不可胜计，幸其多为行押，犹可自盖，令作真书，无有不踬，况于篆籀分隶之邈焉者乎！

（高昌）中兵参军辛氏墓表　朱丹书

（唐）《史住者墓志》朱书（局部）

笔得墨则瘦，得朱则肥，故书丹尤以瘦为奇，而圆熟美润常有余，燥劲老古常不足，朱使然也。欲刻者不失真，未有若书丹者。

校勘记：

《说郛》本，"燥劲老古"误作"燥劲苍古"。

注释：

①熟：窦臮《述书赋》，熟指过犹不及。
②润：指旨趣调畅。
③老：指无心自达。
④古：指除去常情。

译文：

由于朱砂和墨的成分不同，用笔蘸墨写字相对而言容易瘦，蘸朱砂写就容易肥。所以用朱砂写特别以瘦为贵。至于书丹往往圆润、妍美有余，而险劲、古拙、老到不足，便是由于使用朱砂的原因。但是刻碑时要使刻手不失去原迹的笔意，那就没有比在碑上直接书丹更可靠的了。

然书时盘礴，不无少劳，韦仲将升高书凌云台榜，下则须发已白，艺成而下，斯之谓欤？若钟繇、李邕又自刻之，可谓癖矣。

校勘记：

邓散木《续书谱图解》本，"下则须发已白"，"须"误为"鬓"。

注释：

①韦仲将：指韦诞（175—253），三国魏书法家，字仲将，京兆（西

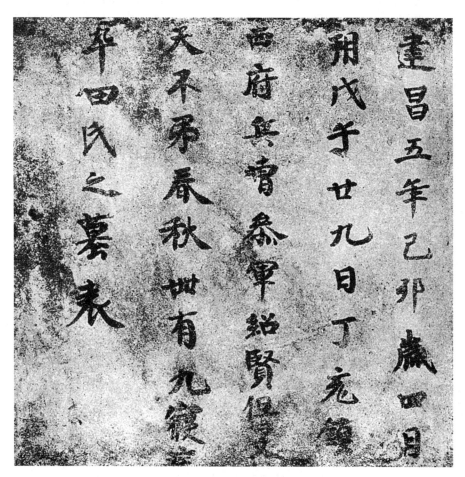

（高昌）《田绍贤墓表》

安）人。诞诸书并善。诞善楷书，并作剪刀篆，亦曰金错书，其飞白入妙。尤精题署，南宫既建，明帝令诞以古篆书之。凌云台初成，令诞题榜，误先钉榜而未题。以笼盛诞，辘轳长絙引之，使就榜书之。榜去地二十五丈，因致危惧，头发皆白。乃掷其笔，比下焚之。戒子孙绝此楷法，著之家令。

②盘礴：冯注、邓注均作"磅礴"，形容宽阔、广大，疑有误。般礴，箕踞，伸开两腿坐，示不拘形迹。《庄子》："宋元君将画图，众史皆至……有一史后至者，僵僵然不趋，受揖不立，因之舍。公使人视之，则解衣般礴，赢。"君曰："可矣，是真画者也。"本文般礴指书写碑石时，有时要脱掉衣服，有时要趴着，有时要侧着身子，或吊起来，根据书写需要调整各种姿态，因此十分劳累。

③艺成而下：见《礼·乐记》"德成而上，艺成而下"。意思是说，艺术有了成就，为人效劳，人品就卑下而不清高。

④若钟繇、李邕又自刻之：钟繇手刻魏《受禅表》，黄初元年立碑，相传王朗撰文，梁鹄书，称为"三绝"。李邕的碑也有自写自刻的。署款有黄仙崔、伏灵芝、元省己等，都是他的别名。

译文：

然而在碑上直接书丹，有时要脱衣服，有时要趴着，比平常书斋里的书写要劳累得多。从前韦仲将登高写凌云台匾额，写完下来之后，胡须头发都白了，所谓"艺成而下"，这不就是典型的例子吗？至于钟繇、李邕喜好自写自刻，那只能说是他们的癖好而已。

情　性

解题： 本章主要从书写主体的情感和性格的角度而论述书法。孙过庭《书谱》云："加以趋变适时，行书为要。题勒方幅，真乃居先。草不兼真，殆于专谨，真不通草，殊非翰札。真以点画为形质，使转为情性；草以点画为情性，使转为形质。"项穆《书法雅言》云："夫人之性情，刚柔殊禀；手之运用，乖合互形。谨守者，拘敛杂怀；纵逸者，度越典则；速劲者，惊急无蕴；迟重者，怯郁不飞；简峻者，挺掘鲜道；严密者，紧实寡逸；

（唐）高闲《草书千字文》（局部）

温润者，妍媚少节；标险者，雕绘太苛；雄伟者，固愧容夷；婉畅者，又惭端厚；庄质者，盖嫌鲁朴；流丽者，复过浮华；驶动者，似欠精深；纤茂者，尚多散缓；爽健者，涉兹剽勇；稳熟者，缺彼新奇。此皆因夫性之所偏，而成其资所近也。他若偏泥古体者，蹇钝之迂儒；自用为家者，庸僻之俗吏；任笔骤驰者，轻率而逾律；临池犹豫者，矜持而伤神；专尚清劲者，枯峭而罕姿；独工丰艳者，浓鲜而乏骨。此又偏好任情，甘于暴弃者也。"周星莲《临池管见》："古人谓喜气画兰，怒气画竹，各有所宜。余谓笔墨之间，本是觇人气象，书法亦然。王右军、虞世南字体馨逸，举止安和，蓬蓬然得春夏之气，即得所谓喜气也。徐季海善用渴笔，世状其貌，如怒猊抉石，渴骥奔泉，即所谓怒气也。褚登善、颜常山、柳谏议文章妙古今，忠义贯日月，其书严正之气溢于楮墨。欧阳父子险劲秀拔，鹰隼摩空，英俊之气咄咄逼人。李太白书新鲜秀活，呼吸清淑，摆脱尘凡，飘飘乎有仙气。坡老笔挟风涛，天真烂漫。米痴龙跳天门，虎卧凤阙。二公书横绝一时，是一种豪杰之气。黄山谷清癯雅脱，古淡绝伦，超卓之中，寄托深远，是名贵气象。凡此皆字如其人，情性的自然流露。"

艺之至，未始不与精神通，其说见于昌黎《送高闲序》。孙过庭云："一时而书，有乖有合，合则流媚，乖则雕疏。"

校勘记：

邓散木《续书谱图解》本"情性"一则，标题误作"性情"；"未始不与精神通"，"始"误为"尝"。

注释：

①昌黎：指韩愈（768—824），唐文学家，字退之，河南河阳（今河南孟州市）人，亦工书。其《送孟郊序》一首生纸写，有题名二，皆在洛阳：其一在嵩山天封宫石柱上刻之，其一在福先寺塔下。

②高闲：唐朝僧，乌程（今浙江湖州）人。克精书字，宣宗召对，赐紫衣。闲尝好以雪川白纻书真草，为世楷法。《广川书跋》云："韩退之尝谓张

旭喜怒忧悲必于书发之，故能变化若鬼神。观闲书者知随步置履于旭之境矣，彼投迹无差者。岂复循已弃之辙迹而求致之哉，正善学旭者也。"

③乖：不和谐，不顺当。

④合：合心顺意，投契融合。

⑤流媚：流利妍媚。

⑥雕疏："雕"通"凋"，指凋落粗疏、拙劣。违背阴阳曰疏。

按语：

窦蒙《述书赋语例字格》云："意居形外曰媚。"这是十分重要的美学范畴，而非后世的贬义，如谄媚、狐媚、冶容媚态。王僧虔云："谢综书，其舅云，紧洁生起，实为得赏……书法有力，恨少媚好。"梁武帝云"纯骨无媚，纯肉无力"，"郗超草书亚于二王；紧媚过于父，骨力不及也"。周汝昌先生认为，凡艺术必然有令人悦目动心、情移神往之力，一般称为"魅力"。魅力即媚力，也就是能使人入胜、入迷的艺术力量。视之不足，玩之不尽，寻之愈出，皆是"媚力"的作用。

译文：

艺术的最高境界，没有不与作者的精神相通的。此说见于唐代韩愈的《送高闲序》。孙过庭说：在挥毫时，有时顺意，有时则不顺意。顺意时写的字就流利妍媚，不顺意时写的字就显得散漫无神。

神怡务闲，一合也；感惠徇知，二合也；时和气润，三合也；纸墨相发，四合也；偶然欲书，五合也。

注释：

①神怡务闲：指精神愉快，事务闲暇。务，事务。

②感惠：指感谢他人的恩惠。

③徇知："徇"通"殉"。"徇知"指舍身报答知己，为知己意气感发。

（唐）孙过庭《书谱》（局部）

如蔡邕为欧阳修书《集古录序》，即属感惠徇知。

④时和气润：天气晴和，气候润泽。

⑤相发：指纸墨相称。

按语：

如王羲之写《兰亭集序》，正是暮春之初，天朗气清，惠风和畅。黄山谷云："子瞻（苏轼）一日在学士院闲坐，忽命左右取纸笔，写'平畴交远风，良苗亦怀新'两句，大书、小楷、行草书凡八纸，掷笔太息曰：好！好！散其纸于左右给事，此偶然欲书也。"

译文：

大体而言，顺意与否的缘由各有五点：精神愉快，事务清闲，是第一种合心顺意；感人恩惠，酬答知己，是第二种合心顺意；天气晴和，气候宜人，是第三种合心顺意；纸墨笔砚，称心应手，是第四种合心顺意；灵感忽来，偶然欲书，是第五种合心顺意。

心遽体留，一乖也；意违势屈，二乖也；风燥日炎，三乖也；纸墨不称，四乖也；情怠手阑，五乖也。

校勘记：

据《书谱》墨迹本、《百川学海》咸淳本和弘治本、《格致丛书》本、《佩文斋书画谱》本，"心遽体留，一乖也"，"心"字均误作"恐"。

注释：

①心遽体留：孙过庭《书谱》作"心遽体留"。遽，仓促，匆忙。留，"流"的假借字；流，移也。急迫、仓促之下，神情思虑不定。

②意违势屈：指不高兴写，屈于形势又不得不写。

③风燥日炎：指天气燥热，使人烦闷。

④情怠手阑：阑，残、尽。精神不振，腕下无力。

译文：

急迫、仓促之下写字，精神不集中，是第一种不顺意；迫于权贵，违背心愿，是第二种不顺意；烈日炎炎，天气闷热，是第三种不顺意；纸墨笔砚，皆不如意，是第四种不顺意；精神萎靡，四肢乏力，是第五种不顺意。

乖合之际，优劣互差。

校勘记：

《佩文斋书画谱》本、邓散木《续书谱图解》本，"乖合之际，优劣互差"以下至"其言尽善，故具载"均未收录，存在较大的疏漏。

按语：

唐虞世南《笔髓论》云："欲书之时当收视听，绝虑凝神，正心和气，则契于妙。心神不正，书则欹斜；志气不和，书则颠仆。同鲁庙之器，虚则欹，满则覆，中则正。正者，冲和之气也。然字虽有质，迹本无为；禀阴阳而动静，体物象而成形；达性通变，其常不住。故知书道玄妙，必资于神遇，不可以力求也；机巧必须以心悟，不可以目取也。"又《述书》下云："画法字法，本于笔成于墨，则墨法尤书艺一大关键已。笔实则墨沉，笔飘则墨浮。凡墨色奕然出于纸上，莹然作紫碧色者，皆不足与言书。必黝然以黑，色平纸面；谛视之，纸墨相接之处，仿佛有毛；画内之墨，中边相等，而幽光若水纹。"

译文：

书写时主客观因素顺心与否，书法的优劣便有天壤之别。

（唐）孙过庭《书谱》（局部）

又云消息多方，性情不一，乍刚柔以合体，忽劳逸而分驱。

注释：

①消息多方：消息，事物变化的情形。此句指书法的优劣得失是多方面的。

②刚柔：风格的刚劲与柔媚。

③合体：合为一体。

④劳逸：指运笔的费劲与省力。

⑤驱：趋向。

译文：

孙过庭又说，然而书法优劣得失的原因是多方面的，与人的性格和品位及修养等密切相关。或者用笔刚柔相结合，或者费力劳心，或者轻松自如，各有差异。

或恬澹雍容，内涵筋骨；

注释：

①恬澹雍容：指恬静娴雅，平淡自然。

②筋：指一种含忍之力。

按语：

卫瓘云："我得伯英之筋，恒得其骨，靖得其肉。"杨泉《草书赋》云："其骨梗强壮，如柱之丕基。"王僧虔《论书》云："郗超草书亚于二王，紧媚过其父，骨力不及也。"袁昂《古今书评》云："陶隐居书似吴兴小儿，形容虽未成长，而骨体甚骏快。"又云："蔡邕书骨气洞达，爽爽有神。"孙过庭云："假令众妙攸归，务存骨气，骨既存矣，而遒润加之。"李嗣

真《书后品》云："文舒《西岳碑》但觉妍冶，殊无骨气。庾公置之七品。"又云："宋帝有子敬风骨，超纵狼藉，翕焕为美。"张怀瓘《书断》云："韦诞云：'杜氏杰有骨力，而字画微瘦。'"颜真卿《述张长史笔法十二意》云："又曰：'力谓骨体，子知之乎？'曰：'岂不谓趯笔则点画皆有筋骨，字体自然雄媚之谓乎？'"宋曹《书法约言》云："使笔笔着力，字字异形，行行殊致，极其自然，乃为有法。仍须带逸气，令其萧散；又须骨涵于中，筋不外露。"又云："欧阳询险劲遒刻，锋骨凛凛，特辟门径，然无永师之韵，永兴之和，又其次矣。"朱履贞《书学捷要》云："书贵峭劲，峭劲者，书之风神骨格也。"刘熙载《书概》云："字有果敢之力，骨也。有忍之力，筋也。"

译文：

有的风格倾向于恬澹娴雅、平淡自然，用笔与之相应，则筋骨内涵；或折挫槎枿，外曜锋芒。

注释：

①槎枿：指笔锋转动，枝杈横生，变化多端。槎枿，老株砍后再生的枝条。张衡《东京赋》："山无槎枿。"薛综注："斜斫曰槎，斩而复生曰枿。"
②曜：显露。

译文：

有的风格倾向于犀利、险峻刚健的阳刚美，用笔则锋芒毕露，顿挫分明。

察之者尚精，拟之者贵似。

注释：

①察：观察。

②精：精细而周密。

③拟：模拟。

按语：

包世臣云："始如选药立方，终于集腋成裘；立方必定君药为主症，为裘必俪毛色以饰观，斯其大都也。学者有志学书，先宜择唐人字势凝重，锋芒出入，有迹象者数十字，多至百言习之。用油纸悉心摹出一本，次用纸盖所摹油纸上，张帖临写，不避涨墨，不辞用笔根劲。纸下有本以节度其手，则可以自导心追，取帖上点画起止肥瘦之迹。以后逐本递夺，见与帖不似处，随手更换，可以渐得古人回互避就之故。约以百过，意体皆熟，乃离本展大加倍，尽己力以取回锋抽掣盘行环结之巧。又时时闲目凝神，将所习之字，收小如蝇头，放大如榜署以验之，皆如在睹，乃为真熟。故字断不可多也。要之每习一帖，每使笔法章法，透入肝膈。每换帖后，又必使心中如无前帖，积力既久，习过诸家之形质性情无不奔会腕下，虽日与古为徒，实则自怀杼轴矣。唯草书至难，先以前法习永师千文，次征西、月仪二帖，宜遍熟其文，乃纵临张伯英、二王以及伯高残本千字文，务以'不真而点画狼藉'一语为宗，则拟之道得也。善夫吴郡之言乎，'背羲献而无失，违锺张而尚工'。是拟虽贵似，而归于不似也。然拟进一分，则察亦进一分，先能察而后能拟，而归于不似也。然拟进一分，则察亦进一分，先能察而后能拟，拟既精，察益精。终身由之，殆未有止境矣。"

译文：

就学书者而言，临摹时一定要细致地观察，模拟时要力求形神皆似。

至有未悟淹留，偏追劲疾；不能迅速，翻效迟重。夫劲速者，超逸之机，迟留者，赏会之致。

注释：

①淹留：用笔徐缓但并非滞缓。

②劲疾：用笔迅捷有力。

③翻效迟重：反而效法滞缓。

④机：指关键、要点。

⑤赏会之致：赏心会意的情致。

译文：

至于有人还没有领悟用笔徐缓的道理，却偏偏要追求用笔的疾速；也有人行笔尚且不能疾速，反而一味地效法滞缓，这些都是毛病。一般而言，用笔疾速是超凡脱俗、出奇制胜的关键，行笔迟缓是创造高妙情致的手段。

将反其速，行臻会美之方；专溺于迟，终爽绝伦之妙。

校勘记：

《王氏书苑补益》本，"将反其速"，"其"字脱。

注释：

①臻：《说文》："臻，至也。从至，秦声。"引申为及、达到。《玉篇·至部》："臻，及也。"《后汉书·章帝纪》："泽臻四表，远人慕化。"

②会美：集合众美。

③方：《说文》："方，并船也，象两舟省总头形。"引申为境、边境。《广雅·释诂四》："方，表也。"柳宗元《天对》："东西南北，其极无方。"会美之方，指集合众美的境地。

④专溺：专门沉溺，一味贪图。

⑤爽：《说文》："爽，明也。"引申为差错、违背、损伤、坏。本文可译为"失、伤"。《诗》："女也不爽，士贰其行。"《老子》："五

味令人口爽。"

⑥绝伦：无与伦比。《史记》："通一伎之士咸得自效，绝伦超奇者为右，无所阿私。"

译文：

如果行笔速度控制得当，能快能慢，能收能放，那就可以达到会集众多美妙的境地；否则一味地追求迟缓，最终会丧失超逸、绝妙的情趣。

能速不速，所谓淹留；因迟就迟，讵名赏会！非其心闲手敏，难以兼通者焉。

注释：

①讵：《说文新附》："讵，几人也。"引申为无、非、不，表示否定。《北史》："创制立事，各有其时。乐为此者，讵几人也。"讵名，可译为"不能叫作"。

②赏会：赏心会意。

③心闲手敏：心气和平闲雅，动作敏捷。冯亦吾注："心里熟习，手腕敏捷。"嵇康《琴赋》："于是器冷弦调，心闲手敏，触㧓如志，唯意所拟。"

译文：

行笔时能快却不快，这才是淹留；要是行笔不能快只能迟缓，哪能叫作赏会呢？对于快慢的控制，除非心态闲雅、指腕敏捷，是难以同时较好地驾驭两者的。

假令众妙攸归，务存骨气；骨既存矣，遒润加之。

注释：

①攸：《说文》："攸，行水也。"引申为助词，用在动词前，组成名词性词组，相当于"所"。晋陶潜《咏三良》："临穴罔惟疑，投义志攸希。"

②遒：强劲有力，坚固。《文选》鲍照诗："鳞鳞夕风起，猎猎晓风遒。"

按语：

据《辞源》，"遒"包含"迫近、尽，强劲有力，坚固"等意思。"遒"比"劲"丰富得多。劲，往往被人误会为"使犟劲"、露"猛力"，那不是书法。"遒"是与运动相关的动作。它是行笔峻利，不缓不弱；而又健美流逸，不塌不垮；再加上紧凑，不松不散。兼此三胜，方得遒美。曹丕《与吴质书》："公干有逸气，但未遒耳。"刘勰《文心雕龙》："相如赋仙号为凌云，蔚为词宗，乃其风力遒也。"《南史》："文采遒艳，纵横有才辩。""属文遒丽"，"遒"是六朝时代评论文藻的重要词语，其含义指控制、驾驭"气"（运动的力）而达到恰好的"火候"的一种境界。具体而言，"遒"就是指气的运行流转的那种流畅度。流畅不是邪气般地乱窜，是不滞不怯。"遒"还有一层意思，指紧密。韩愈《赠崔立之评事》（见《全唐诗》卷三二九）："崔侯文章若捷敏，高浪驾天输不尽……朝为百赋犹郁怒，暮作千诗转遒紧。"由此可见，"遒"并不是"骨力"方面的事，骨力是劲健与否的问题。

译文：

假使要使各种妙趣都能具备，首先务必使书法具备骨力和气势。有了骨力之后再加以遒健、润泽。

亦犹枝干萧疏，凌霜雪而弥劲，花叶鲜茂，与云日而相辉。如其骨力偏多，遒丽盖少，则枯槎架险，巨石当路。

（唐）孙过庭《书谱》（局部）

校勘记：

据《书谱》墨迹本，"情性"一则所引用《书谱》文字，以及《百川学海》咸淳本和弘治本、《格致丛书》本与《说郛》本，"亦犹枝干扶疏，凌霜雪而弥劲"，"扶"字均误作"萧"。

注释：

①萧疏：当为"扶疏"。指枝叶繁茂纷披的样子。晋陶潜："孟夏草木长，绕屋树扶疏。"

②弥劲：更加有力。弥，越发。

③枯槎架险：干枯的枝杈横架在险地上。槎，树木、树杈。唐卢照邻《行路难》："君不见长安城北渭桥边，枯木横槎卧古田。"

译文：

这就能如枝叶繁茂的松柏，经受霜雪之后却更显得遒劲挺拔；又能如花叶鲜活茂盛，可与云霞与日光交相辉映。否则，如果骨力偏多，而缺乏遒润，就会如干枯的枝杈毫无生命地横架在险地上，又仿佛一块毫无生命的巨石拦在路上。

虽妍媚云阙，而体质存焉。

注释：

①妍：窦臮《述书赋》："逶迤排打曰妍，意居形外曰媚。"《说文》："妍，技也。一曰不省录事，一曰难侵也，一曰惠也，一曰安也。"段玉裁注："技者，巧也。"引申为美好。妍媚：美好、巧妙的风度气韵。

②云：语气词，无义。

③体：指形体。《玉篇·骨部》："体，形体也。"《易》："故神无方而易无体。"孔颖达疏："体是形质之称。"

④质：窦蒙《述书赋语例字格》云："自少妖妍曰质。"本文"质"作形体解。《广雅·释言》："质，躯也。"曹植《愍志赋》："岂良时之难俟，痛余质之日亏。"

译文：

虽然缺乏姿媚和妍巧，但它的形体和骨力还是存在的。

若道丽居优，骨气将劣，譬夫芳林落叶，空照灼而无依。兰沼漂萍，徒青翠而奚托。

校勘记：

《百川学海》咸淳本和弘治本及《格致丛书》本，"譬夫芳林落蕊，空照灼而无依"，"蕊"字均误作"叶"。

注释：

①落叶：当为"落蕊"，指落花。
②照灼：照耀闪烁，光彩流露。
③兰沼：沼池之美称。
④漂萍：漂荡的浮萍。
⑤奚：《说文》："奚，大腹也。"引申为表疑问，相当于"何、什么"。《国语》："唯是车马兵甲，卒伍既具，无以行之。请问战奚以而可？"
⑥托：《说文》："托，寄也。"寄托，凭借。

按语：

本段论书法骨力、妍媚两者须兼到，缺一不可。蔡邕《笔法》云："多力丰筋者圣，无力无筋者病。"梁武帝答陶隐居云："纯骨无媚，纯肉无力。"唐太宗论书云："今吾临古人之书，殊不学其形势，惟在求其骨力，

而形势自生。"又指意云："夫字以神情为精魄，神若不和，则无态度也；以心为筋骨，心若不坚，则字无劲健也……太缓者滞而无筋，太急者病而无骨。横毫侧管，则钝慢而肉多；竖笔直锋，则干枯而无骨。骨不立，脂肉何附？笔须藏锋，不然有病。鹰隼乏彩，翰飞戾天，骨劲而气猛也。翚翟备色翾翾百步，肉丰而力沉也。华彩高翔，则书之凤凰矣。"黄山谷云："书贵沉厚，姿媚是其小疵，轻佻是大病。夫书贵肥，其实沉厚非肥也。故肥而无骨者为墨猪，为肉鸭。书贵瘦硬，其实清挺非瘦硬也。故瘦而不润者为枯骨，为断柴。"宋赵子固论书云："人知《兰亭》韵致，取其映带，以为态度。不知态度者，书法之余也。骨格者，书法之祖也。未知骨格先尚态度，几乎不舍本而逐末邪？"倪苏门《书法论》云："字要骨格，肉须裹筋，须藏肉。"

译文：

反之，如果遒丽、润泽有余，而骨力不足，那么就如园林中的落花空自艳丽光彩流露而无所依存；又如在水池里漂荡的浮萍，也只能是表面翠绿而无所寄托。

是知偏工易就，尽善难求。虽学宗一家，而变成多体，莫不随其性欲，便以为姿。

注释：

①学宗一家：学书尊奉一家。
②性欲：性情爱好。

译文：

由此可知，偏善某一方面容易做到，而要尽善尽美却难以达到。虽然学习书法以一家为主，但无不随学书者的性情、爱好的不同，而产生风格各异的作品。

质直者则径侹不通；刚很者又掘强无润；矜敛者弊于拘束；脱易者失于规矩；温柔者伤于软缓；躁勇者过于剽迫；

校勘记：

《百川学海》咸淳本和弘治本、《格致丛书》本，"质直者则径侹不道"，"道"字均误作"通"。《王氏书苑补益》本："刚很者"，"很"误作"狠"；"躁勇者过于剽迫"，"迫"误作"泊"。

注释：

①质直：朴实正直。
②径侹："径"通"径"，"侹"通"挺"。径侹，指直挺的样子。
③径侹不通：孙过庭《书谱》："径挺不遒。"
④刚很：刚强任性。
⑤掘强：顽强。"掘"应作"倔"，固执。
⑥矜敛者：拘谨、内向的人。
⑦束：窦蒙《述书赋语例字格》云："兴致不弘曰束。"拘束，指不开张。
⑧脱易：轻忽，轻率。
⑨剽迫：急切。剽，指轻飘、轻疾。

译文：

性情质朴、直率的人，书法便容易平板而缺乏遒丽；性情刚强任性的人，书法便容易生硬而缺乏润泽；内向拘谨的人，书法便有拘束的弊端；轻率随便的人，书法缺少规矩；性格温柔的人，书法便软弱无力；性格急躁、勇猛的人，书法过于粗率、急切；

狐疑者溺于滞涩；迟重者终于拙钝；轻琐者染于俗吏。斯皆独行之士，偏玩所乖。

（唐）孙过庭《书谱》（局部）

校勘记：

《百川学海》咸淳本和弘治本、《格致丛书》本，"迟重者终于蹇钝"，"蹇"字均误作"拙"。《王氏书苑补益》本，"染于俗吏"，"染"有误，"九"上多了一点。

注释：

①狐疑：俗传狐性多疑，因以指多疑无决断。《楚辞》："心犹豫而狐疑兮，欲自适而不可。"

②拙钝：笨拙迟钝。

③轻琐：轻佻猥琐。

④俗吏：一般抄录文书的小官。

⑤偏玩所乖：由于个人爱好，片面体会，以致各有所失。

按语：

宋嵩《书法纶贯》云："刚柔相济，权正相兼，平险相错，筋骨相着，古今相参，圆阙相让，纤涩相宣，理事相符，意兴相发，字法之能事毕矣。一于刚则不和，一于柔则不振；一于权则不典，一于正则不韵；一于平易庸，一于险怪丑；一于筋骨则疏，一于皮肉则俗；一于古则不妍，一于今则不雅；一于圆则描，一于阙则残；一于纤则弱，一于涩则枯；一于理则不通，一于事则不合；一于意则滞，一于兴则狂。理谓字势，事谓字体；意谓用笔结构，兴谓格调机势。"《离钩书诀》云："书法有十戒：一蠢俗，二力弱，三柔细，四妩媚，五让右，六板律，七狭长，八葳蕤，九向背不得宜，十上下不相联属是也。蠢俗则不大雅，力弱则不遒劲，柔细则不卓练，妩媚则不苍古，让右则奄落庸劣，板律则气韵不动，狭长则势不冠冕，葳蕤则不扬眉吐气，向背不得宜则结体无情，上下不相联属则神不流贯。凡此十者，犯一不可言书。"此二则与孙过庭所谓独行、偏玩之弊道理相通。

译文：

多疑的人，书法便沉迷于滞涩的味道；稳重的人，书法始终有迟钝、笨拙的毛病；轻佻猥琐的人，书法多沾染了一般抄录文书的习气。这些人都一意孤行，由于性情不同而各自有所偏好，各有所失。

必能旁通点画之情，博究始终之理。熔铸虫篆，陶钧草击。

校勘记：

《百川学海》弘治本、《格致丛书》本、《说郭》本，"博究始终之理"，"博"字均误作"愽"字。据《书谱》墨迹本、《百川学海》咸淳本和弘治本、《格致丛书》本、《说郭》本，"熔铸虫篆，陶均草隶"，"均"误作"钧"，"隶"字均误作"击"。

注释：

①熔铸：融合、化合。

按语：

朱履贞《书学捷要》云："人心之灵，能通天人之变化，况书法在人。故虽运用未周，亏工秘奥，而识见在心，必能旁通博究，造诣无穷。"唐李阳冰论书云："于天地山川，得方圆流峙之常；于日月星辰，得经纬昭回之度；于云霞草木，得霏布滋蔓之容；于衣冠文物，得揖让周旋之体；于眉发口鼻，得喜怒舒惨之分；于虫鱼禽兽，得屈伸飞动之理；于骨角齿牙，得摆拉咀嚼之势。随手万变，任心所成。"

译文：

孙过庭又说，真正的书家必须能触类旁通各体点画的情致，深刻研究

各种书体的来龙去脉和运笔使转的道理。要善于融会吸收虫篆等古体书的优点，陶冶变通草、隶等今体书的长处。

至若数画并施，其形各异，众点齐列，为体互乖。一点成一字之规，一字乃终篇之准。违而不犯，和而不同；留不常迟，速不常疾。

校勘记：

《百川学海》咸淳本和弘治本、《格致丛书》本、《说郛》本，"留不常迟，遣不恒疾"，"遣"字误作"速"，"恒"字误作"常"。

注释：

①数画并施：好几个笔画连续书写。
②为体互乖：众点的形态要彼此不一样。
③准：准则。
④违而不犯：与法则有出入，可是不违反法则。
⑤和而不同：就本文而言，指用笔一致而表现不同。语出《论语·子路》，原意为与人情无所乖戾，但又不去同流合污。
⑥留不常迟：留住笔是为了入木三分，但不是常慢慢地书写。王羲之云："每书欲十迟五急，十曲五直。"

译文：

至于在书写时如果几个点画并列，就要求形态各异，各有变化。一旦下笔，一点一画的情与势就是一个字的规则，而一个字的情与势又是整篇的准绳。灵活地运用法则而不背弃它，用笔一致而不可表现单调、雷同。运笔要留得住，但并非一味地迟缓；行笔要迅疾快捷，但并非一味地求轻快。

带燥方润，将浓遂枯。泯规矩于方圆，遁绳钩之曲直。

注释：

①规矩：规，画圆的工具。《玉篇》："规，正圆之器也。"《孟子》："不以规矩，不能方圆。"曹叡《短歌行》："不规自圆，无矩而方。"亦作圆形。《太玄·玄图》："天道成规，地道成矩。"《正字通》："矩，为方之器。"亦作方形。冯注：矩，画直角或方形用的曲尺。

②绳钩："钩为曲尺，绳为墨线，二者皆为曲直的工具。"绳，绳墨，俗称墨斗，木匠用来正直的工具。《书·说命》："惟木从绳则正，故曰王道有绳。"钩，圆规，木匠用来画圆的工具。《庄子·马蹄》："我善治木，曲直中钩，直者中绳。"

译文：

用墨要燥润相间，浓枯并用；以燥来衬托润泽，以浓来表现枯劲。用笔要方圆兼用，使曲直、方圆的形迹隐藏起来，要浑厚。

乍显乍晦，若行若藏。穷变态于毫端，合情调于纸上。无间心手，忘怀楷则。自可背羲献而无失，违锺张而尚工。其言尽善，故具载。

校勘记：

《王氏书苑补益》本，"自可背羲献而无失"，"自可"脱。

注释：

①穷变态于毫端：通过笔锋来尽力表现变化的姿态。
②无间心手：心与手没有间隔。即得心应手，心手一致。

按语：

朱履贞《书学捷要》云："书学至此，笔端变化，超妙入神，书道成矣，

至矣极矣，蔑以加矣。"张绅《法书通释》云："古人写字，政如作文：有字法，有章法，有篇法，终篇结构，首尾相应。故云：'一点成一字之规，一字乃终篇之准。'起伏隐显，阴阳向背，皆有意态。至于用笔用墨，亦是此意，浓淡枯润，肥瘦老嫩，皆要相称。故羲之能为一笔书，盖谓禊序自永字至文字，笔意顾盼，朝向偃仰，阴阳起伏，笔笔不断，人不能也。书评称褚河南字里金生，行间玉润，以为行款中间所空素地，亦有法度，疏不至远，密不至近，如织锦之法，花地相间，须要得宜耳。"《书法三昧》云："一字有一字之起止，朝揖顾盼；一行有一行之首尾，接下承上。"明丰道生《笔诀》云："无垂不缩，无往不留，则如屋漏雨，言不露圭角也。违而不犯，和而不同；带燥方润，将浓遂枯，则如圻壁，言布致之巧，出于自然也。指实臂悬，笔有全力；撅衄顿挫，书必入木，则如印印泥，言方圆浑厚而不轻浮也。点必隐锋，波必三折；肘下风生，起止无迹，则如锥画沙，言劲利峻拔而不凝滞也。水墨得所，肉匀骨劲，泯规矩于方圆，遁绳钩之曲直，则如折钗股，言严重浑厚而不为蛇蚓之态也。明乎此，则书之风神气势，信手万变，逸态横生，所谓取之左右而逢其源矣。"姜夔云："方圆者，真草之体用：真贵方，草贵圆；方者参之以圆，圆者应之以方，斯为妙矣。然而方圆曲直，不可显露直须涵泳，一出于自然。"宋嵩《书法纪贯》云："崔子玉曰：'观其法象，俯仰有仪。方不中矩，圆不中规。抑扬左右，望之若欹。'"《艺舟双楫》包世臣与吴熙载书云："夫字始于画，画必有起有止。合众画以成字，合众字以成篇，每画既自成体势，众有体势者合。自然顾盼朝揖出其中，迷离幻化出其中矣。"

译文：

藏锋和露锋并施，行笔和驻笔互用，施展毫端的各种技巧以表现出书法无穷的形态，以便在纸上宣泄出自己的情感和审美理念。如果能熟记精通，心手相应，得意忘形，不受法则和规矩的束缚，那么就能背离锺张、二王而不失规矩，达到随心所欲的境界。孙过庭上述所论极精妙，所以都摘录于此。

（晋）王羲之《二谢帖》《得示帖》

（晋）王羲之《丧乱帖》

血 脉

解题：书法要有筋、骨、血、肉、神。李渔《闲情偶寄》论诗云："至于'结构'二字，则在引商刻羽之先，枯韵抽毫之始，如造物之赋形，当其精血初凝，胞胎未就，先为制完全形，使点血而具五官百骸之势。倘先无成局，而由顶及踵，逐段滋生，则人之一身，当有无数断续之痕，而血气为之中阻矣。"陈绎曾《翰林要诀》"血法"分"蹲、驻、提、捺、过、抢、衄"，并云："字生于墨，墨生于水，水者字之血也。笔尖受水，一点已枯矣，水墨皆藏于副毫之内，蹲之则水下，驻之则水聚，提之则水皆入纸矣。捺以匀之，抢以杀之补之，衄以圆之。过贵乎疾，如飞鸟惊蛇，力到自然，不可凝滞，仍不得重改。"丰坊《书诀》云："书有筋骨、血肉。筋生于腕，腕能悬则筋脉相连而有势，指能实则骨体坚定而不弱。血生于水，肉生于墨，水须新汲，墨须新磨，则燥湿调匀而肥瘦得所。此古人所以必资乎器也。"周星莲《临池管见》云："字有筋骨、血脉、皮肉、神韵、脂泽、气息，数者缺一不可。无论真楷行草，皆宜讲究。"

字有藏锋、出锋之异，粲然盈楮，欲其首尾相应，上下相接为佳。

注释：

①粲然：明白、清楚的样子。《广韵》："粲，察也。"《荀子》："欲观圣王之迹，则于其粲然者矣。"杨倞注："粲然，明白之貌。"

②楮：《说文解字》："楮，穀也。"引申为纸的代称。苏轼《书鄢陵主簿所画折枝》："若人富天巧，春色入毫楮。"

译文：

书法须有藏锋和出锋的差别，挥毫泼墨要首尾相呼应，上下相连，血脉贯通为佳。

后学之士，随所记忆，图写其形，未能涵容，皆支离而不相贯穿。

上有黄庭下關元後有幽闕前

丹田審能行之可長存黃庭中

蓋兩扉幽闕俠之高魏〻丹田之中

生妃靈根堅志不衰中池有土服

中外相距重開之神盧之中務脩

（晋）王羲之《黄庭经》（局部）

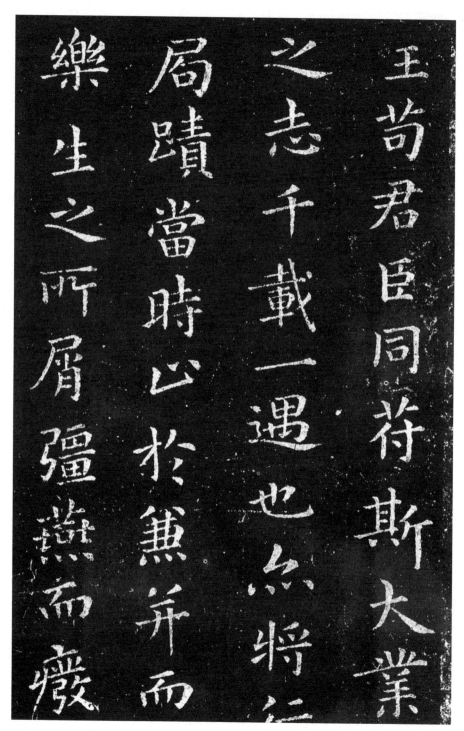

（晋）王羲之《乐毅论》（局部）

注释：

①涵容：与"涵泳、涵养"意思相近。指深入体会，沉浸化育。

按语：

姜夔在《诗说》中云："意出于格，先得格也。格出于意，先得意也。吟咏情性，如印印泥，止乎礼仪，贵涵养也"；"思有窒碍，涵养未至也，当益以学"；"三百篇美刺箴怨皆无迹，当以心会心"。结合姜夔诗论，可知艺术创作不可摹写古人的外貌，要深入体会，以心会心，用自己的真情实感来书写，把情性充分地表现出来。朱履贞云："学书者当知古人心思所在，用笔变换，弗为形体所拘。"

译文：

一般后学仅仅凭自己的记忆模仿出所学的字形，或任笔为体，未能融会贯通，因此写出的字都支离松散，不相连贯。

《黄庭》小楷与《乐毅论》不同；《东方画赞》又与《兰亭》殊指。一时下笔，各有其势，固应尔也。

校勘记：

《王氏书苑补益》本，"又与《兰亭》殊指"，"指"误作"旨"。《佩文斋书画谱》本、邓散木《续书谱图解》本，"《东方画赞》又与《兰亭》殊指"，"朔""记"衍，"指"误为"旨"。

注释：

①殊指：意思为旨趣不同。"指"同"旨"。

寓情平原厌次人也魏建安
人焉先生事汉武帝汉书具
通以为浊世不可以富位苟出
以傲三世三不可以垂训故正谏
故谈谐以取容洁其道而

（晋）王羲之《东方画赞》（局部）

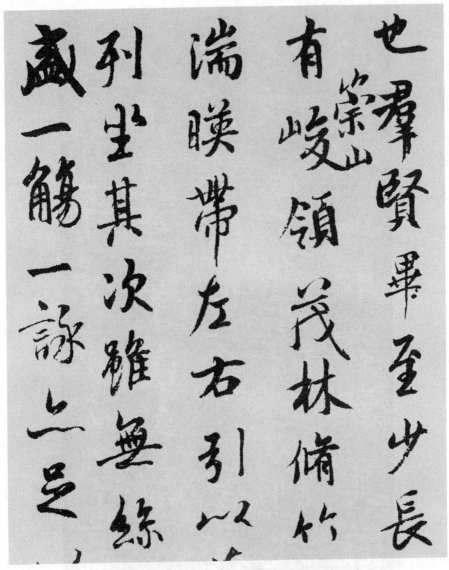

（晋）王羲之《兰亭序》局部（褚遂良临本）（局部）

按语：

孙过庭《书谱》云："写《乐毅》则情多怫郁；书《画赞》则意涉瑰奇；《黄庭》则怡怿虚无；《太师箴》又纵横争折；暨乎《兰亭》兴集，思逸神超；私门诫誓，情拘志惨。所谓涉乐方笑，言哀已叹。岂惟驻想流波，将贻啴嗳之奏；驰神睢涣，方思藻绘之文。"宋沈作喆《寓简论书》云："唐李嗣真论右军《乐毅论》《太师箴》体皆正直，有忠臣烈士之象；《告誓文》《曹娥碑》其容憔悴，有孝女顺孙之象……《画象赞》《洛神赋》姿仪雅丽，有矜庄严肃之象：皆见义于成字。予谓之意求之耳；当其下笔时，未必作意为之见也，亦想见其梗概云尔。"明李日华《紫桃轩杂缀》云："古人作一段书，必别立一种意态：若《黄庭》之玄淡简远，《乐毅论》之英采沉鸷，《兰亭》之俯仰尽态，《洛神》之飘飘凝伫，各自标新拔异，前手后手，亦不相师。此是何等境界，断断不在笔墨间得者，可不于自己灵明上大加淬冶来。"李日华《紫桃轩又缀》云："凡作小楷，不可寻常，须有法像。《黄庭》肩有力而腰脚随风，《洛神赋》头足用力而胸腹慊然，天仙水仙，宛然可见。《乐毅论》劲正而道敛，《东方画赞》和易而逍遥，以写二贤之性情。《力命表》柳叶溶曳于微风，像微臣之遇宠。《曹娥碑》花蕊漂流于骇浪，似幻女之捐躯。巧画不能摹，雄文不能写，而形容分明可见于翰墨之间。此天地之融精，鬼神之干妙。所以数帖神护神持，传宝百世也。"

译文：

王羲之的《黄庭》和《乐毅论》风格相异；他所写的《东方画赞》又和《兰亭序》格调不同。由于书写时的主客观因素不同，风格和体势自然也就各异，理应如此。

予尝历观古之名书，无不点画振动，如见其挥运之时。

（宋）黄庭坚尺牍（局部）

校勘记：

《佩文斋书画谱》本、邓散木《续书谱图解》本，"予尝历观古之名书"，"予"误为"余"。

按语：

陈方既《书法美学思想史》云："《续书谱》之可贵还在于：虽重点在讲技法，却同时表露出一些有价值的美学思想认识。如'血脉'一节，提出了书法审美效果中的点画似动感……审美主体如何在审美活动中，将已成的静态的点画形象，转换为动态形象，这是多么值得探讨的美学课题。静态的书法，何以会产生'点画振动'的审美效果？何以能使欣赏者'如见其挥运之时'？它的审美价值在什么地方？很可惜，他没有就自己这种审美经验做更深的理论思考。其实，这不就是人们所企求的生命运动感？人们之所以以此为美，之所以作如此追求，不正是生命形象的自然观照吗？如果按此思路追索下去，书法的审美要求不是更明确了吗？"

译文：

我曾遍览历代的名迹法帖，觉得没有一家不点画振动、神采飞扬的，仿佛能见到书家当时挥毫运笔的情景。

山谷云"字中有笔，如禅句中有眼"，岂欺我哉？

校勘记：

邓散木《续书谱图解》本，"如禅句中有眼"，"句"字脱。

注释：

①眼：称为"法眼""道眼"。

（宋）黄庭坚《松风阁》（局部）

按语：

华严宗称为"法界观"，禅宗称为"正法眼"，即视万法平等、圆融无碍的精神。黄庭坚说："若以法眼观，无俗不真。若以世眼观，无真不俗。"在禅悟的境界中，没有真伪的区别。"字中有笔"侧重于用笔的挥运之妙，包括"擒纵""起倒""纵夺"等手段。黄庭坚云："盖用笔不知擒纵，故字中无笔耳。"擒纵与禅宗思想有关，是禅师与学人谈禅问答的具体手段。黄庭坚云："字中有笔，如禅家句中有眼。非深解宗趣，岂易言哉？"黄庭坚云："欧阳率更《鄱阳帖》用笔妙于起倒"；"至元佑末，所作书帖善可观，然用笔亦不知起倒"；"书家传右军笔意有十许字，而江南李主得其七，以余观之，诚然。然其用法太深刻，乃似张汤、杜周，岂若张释之、徐有功之雍容有法意，有纵有夺皆惬当人心者哉！"。钱锺书认为禅家的"句中有眼"比喻"要旨妙道"。

译文：

黄庭坚说："字里藏着用笔方法和奥秘，正如和尚参禅时话里有玄妙的禅机一样。"这难道是欺骗我的话？

<div align="center">

燥　　润　见"用笔"条
劲　　媚　见"情性"条
方　　圆

</div>

解题：此段主要论述用笔之法。崔瑗《草书势》云："观其法象，俯仰有仪，方不中矩，圆不副规。"王羲之《笔书论》云："锋纤往来，疏密相附，铁点银钩，方圆周整。"张怀瓘《评书约石论》云："盖欲方而有规，圆不失矩，亦犹人之指腕，促则如指之拳，赊则如腕之屈，理须裹之以皮肉，若露筋骨，是乃病也，岂曰壮哉？书亦须用圆转，顺其天理，若辄成棱角，是乃病也，岂曰力哉？"笪重光《书筏》云："真行、大小、离合、正侧，章法之变，格方棱圆，栋直纲曲，佳构也。黑圆而白方，架宽而丝紧。黑有肥圆、细圆、曲折之圆。白有四方、长方、斜角之方。"

明赵宦光《寒山帚谈》云："笔法尚圆，过圆则弱而无骨，体裁尚方，过方则刚而无韵。笔圆用方谓之道，体方而用圆谓之逸。逸近于媚，道近于疏；媚则俗，疏则野；惟豫防其滥觞。"周星莲《临池管见》云："古人作书，落笔一圆便圆到底，落笔一方便方到底，各成一种章法。《兰亭》用圆，《圣教》用方，二帖为百代书法模楷，所谓规矩方圆之至也。欧、颜大小字皆方，虞书则大小皆圆，褚字则大字用方、小字用圆。究竟方圆仍是并用：以结构言之，则体方而用圆；以转束言之，则内方而外圆；以笔质而言之，则骨方而肉圆。此是一定之理。"刘熙载《艺概》云："书一于方者，以圆为模棱；一于圆者，以方为径露。盖思地矩天规，不容偏有取舍。"朱履贞《书学捷要》云："书法劲易而圆难。夫圆者，势之圆，非磨棱倒骨之谓，乃八面拱心，即九宫法也。然书贵挺劲，不劲则不成书。藏劲于圆，斯乃得之。"又云："书之大要，可一言近之，曰笔方势圆。方者，折法也，点画波撇起止处是也。方出指，字之骨也。圆者，用笔盘旋空中作势是也。圆出臂腕，字之筋也。故之精能，谓之道媚。盖不方则不道，不圆则不媚也。书贵峭劲。峭劲者，书之风神骨格也。书贵圆活。圆活者，书之态度流丽也。"又云："草书之法，笔要方，势要圆，夫草书简而益简，全在转折分明，方圆得势，令人一见便知。最忌扛肩阔脚，体势懈，尤忌连绵游丝，点画不分。"康有为《广艺舟双楫》云："书法之妙，全在运笔。该举其要，尽于方圆。操纵极熟，自有巧妙，方用顿笔，圆用提笔。提笔中含，顿笔外拓。中含者浑劲，外拓者雄强。中含者篆之法也，外拓者隶之法也。提笔婉而通，顿笔精而密，圆笔者萧散超逸，方笔者凝整沉着。提则筋劲，顿则血融，圆则用抽，方则用絜。圆笔使转用提，而以顿挫出之。方笔使转用顿，而以提絜出之。圆笔用绞，方笔用翻，圆笔不绞则痿，方笔不翻则滞。圆笔出以险，则得劲，方笔出以颇，则得骏。提笔如游丝袅空，顿笔如狮狻蹲地。妙处在方圆并用，不方不圆，亦方亦圆，或体方而用圆，或用方而体圆，或笔方而章法圆，神而明之，存乎其人矣。"钱振锽《名山书论》云："以人品论，处处怕得罪人，所以不方；不方者，不敢方。以字体论，娇羞怕丑，生怕笔痛纸痛，所以不方；不方者，不敢方。书学求其'敢'而已矣。"

　　方圆者，真草之体用。真贵方，草贵圆。方者参之以圆，圆者参之以方，

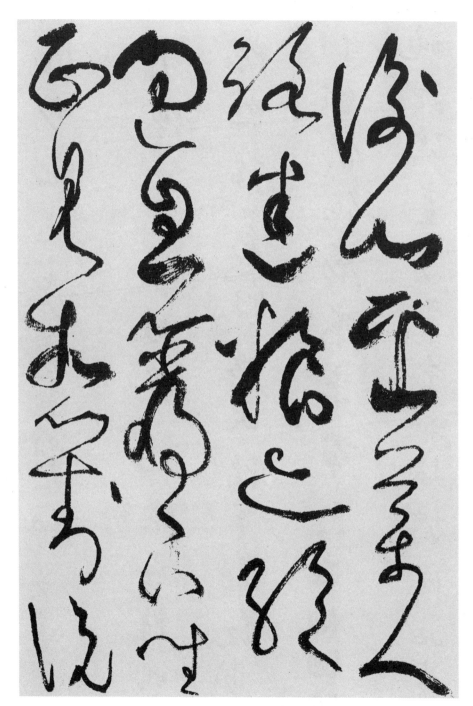

（唐）张旭《古诗四帖》（局部）

（唐）怀素《小草千字文》（局部）

斯为妙矣。

注释：

①体用：体，一指事物的本体、主体，二指文章或书法的样式、风格。《文心雕龙》："扬雄讽味，亦言体同诗雅。"

译文：

方圆是楷书和草书的形体本象和书写效果的统一。楷书体势贵在方正，草书体势贵在圆转。方正的体势用笔要参以圆笔，圆转的体势用笔要参以方笔。方笔与圆笔交相使用，书法才能产生神奇的效果。

然而方圆曲直，不可显显，直须涵泳，一出于自然。

校勘记：

《佩文斋书画谱》本、邓散木《续书谱图解》本，"不可显显"作"不可显露"。

注释：

①然而：尽管如此，但是。
②不可显显：第二个"显"疑为"露"。
③涵泳：沉浸。韩愈《昌黎集》："臣生遭圣明，涵泳恩泽，虽贱不及议而志切效忠。"

按语：

自然，司空图云："俯拾即是，不取诸邻。俱道适往，着手成春。如逢花开，如瞻岁新。真予不夺，强得易贫。幽人空山，过水采苹。薄言情晤，

悠悠天钧。""自然"对"造作"而言，指自然顺畅的艺术风格。崇尚自然，是老庄哲学的基本观点之一。姜夔诗论推崇的最高境界为自然高妙，与司空图所尚一脉相承，司空图把自然作为整个美学思想的基础而贯穿于二十四品的各品之中。姜夔文艺思想极其重视"自然""天籁自鸣""造乎自得"，其书论也如此。

译文：

但用笔的方圆曲直，又不可过于显露，必须含蓄而出于自然。

如草书尤忌横直分明，横直多则字有积薪束苇之状，而无萧散之气。时时一出，斯为妙矣。

校勘记：

《佩文斋书画谱》本、邓散木《续书谱图解》本，"时时一出"误作"时参出之"。

注释：

①积薪：采集或堆叠薪柴。《国语》："虞人入材，甸人积薪。"
②束苇：捆束的芦苇。《诗》："墙有茨，不可束兮。"

译文：

如草书，尤其不可笔画横直分明，如果横直画过多，字就像柴堆、束苇一样机械地排列，从而丧失了潇洒疏朗的气韵。因此在草书的挥毫过程中，要善于时时变换用笔的方圆曲直，才能达到奇妙的境界。

黄庭經

上有黄庭下關元後有幽關前有命門嘘吸廬外出
入丹田審能行之可長存黄庭中人衣朱衣關門壯籥
蓋兩扉幽闕俠之高巍巍丹田之中精氣微玉池清水上
生肥靈根堅志不衰中池有士服赤朱橫下三寸神所居
中外相距重閉之神廬之中務脩治玄雍氣管受精符
急固子精以自持宅中有士常衣絳子能見之可不病橫
理長尺約其上子能守之可無恙呼噏廬間以自償保守

（晋）王羲之《黄庭经》（局部）

寓倩平原厭次人也魏建安中分次以又為郡
人為先生事漢武帝漢書具載瑋博達思周變
通以為濁世不可以富位苟出不以直道也故頡頏
以傲三世三不可以垂訓故正諫
故談諧以取容潔其道而　　　其跡清其質而
　　　不為耶進退而不離群若乃　　　不可以久安也
博物觸類多能合變以明　讚以知來
八素九丘陰陽圖緯之學百家眾流之論周給敏
捷之辨枝離覆逄之數經脉藥石之藝射御書

（晋）王羲之《东方画赞》（局部）

向　背

解题：向背，指字的笔画形态变化关系的处理。"相向"指左右相迎之字，字体结构左右两部分的精神向内汇集；"相背"指左右背靠的字，也指行与行之间的向背关系。"向背"须力求"向"不妨碍，"背"不脱离，各有体势。王僧虔《笔意赞》："纤微向背，毫发死生。"智果《心成颂》云："分若抵背，谓纵也。如'卅''册'之类，皆须自立其抵背，锺、王、欧、虞皆守之。合如对目，谓逢也，'八''州'字皆须潜向瞩视。"又云："覃精一字，功归自得盈虚，向背，仰覆垂缩，回互不失也。"欧阳询《三十六法》云："向背，左右之势也。向内者，向也，向外者，背也。一内一外者，助也；不内不外者，并也。如'好'字为向，'北'字为背，'腿'字助右，'剔'字助左，'贻''棘'之字并立。又如'妙''卯'在结构上两部分相向，'兆''肥'字两部分相背。凡此类字，须相互顾盼呼应，神气贯通。"张怀瓘《论用笔十法》云："偃仰向背，谓两字并为一字，须求点画上下偃仰离合之势。"明李淳《大字结构八十四法》云："向'妙''舒''饬''好'，向者虽迎，而手足亦须回避；背'孔''乳''兆''非'，背者固扭，而脉络本自贯通。"刘熙载《艺概》云："字形有内抱，有外抱。如上下两横，左右二竖，其有若亏之背向外，弦向内者，内抱也；背向内，弦向外者，外抱也。篆不全用内抱，而内抱为多，隶则无非外抱。辨正行草书者，以此定消息，便知于篆隶孰为出身矣。"

向背者，如人之顾盼、指画、相揖、相背，发于左者应于右，起于上者伏于下。大要点画之间，设施各有情理，求之古人，惟王右军为妙。

校勘记：

邓散木《续书谱图解》本，"如人之顾盼"，"之"字脱。《佩文斋书画谱》本、邓散木《续书谱图解》本，"惟王右军为妙"误为"右军盖为独步"。

按语：

欧阳询《三十六法》云："字之本相离开者，即欲粘合，使相着顾揖乃佳，诸如偏旁字'卧''非''门'之类是也。朝揖，凡字有偏旁者，皆欲相顾，两文成字为多，如'邹''谢''锄''储'之类。与三体成字者，若'雠''斑'之类，尤欲相朝揖。《八诀》所谓迎相顾揖是也。应副，字之点画稀少者，欲其彼此相映带，故必得应副相称而后可。又如'龙''诗''转'之类，一画对一画，相应亦相副也。"

译文：

字的向背，就如人的左顾右盼，指手画脚，又如相对作揖或背部相靠。就字的结构形态而言，发于左边的起笔，在右边应作呼应；发于上边的起笔，也要为下边的笔画埋下伏笔。要处理好向背关系，最关键的是点画之间及结构的安排，要布置得生动自然，合情合理。按此标准，古往今来，王羲之堪称独一无二。

位　置

解题： 位置即安排字的点画结构。字的笔画有繁简，结体有大小、斜正，须能安排精妙而自然的结构来。欧阳询在《三十六法》中云："相让，字之左右，或多或少，须彼此相让，方为尽善。如'马'旁、'系'旁、'鸟'旁诸字，须左边平直，然后右边可作字，否则妨碍不便；如'銮'字以中央'言'字上面短，让两边'纟'出；如'辦'，其中近下，让两'辛'出；如'鸥''鹭''驰'字，两旁俱上狭下阔，亦当相让；如'鸣''呼'字，'口'字在左者宜近上，'和''扣'字，'口'在右者宜近下，使不妨碍，然后为佳，此类是也。"冯亦吾先生《续书谱解说》所引《欧阳询书体三十六条结构法》"相让"一项与《佩文斋书画谱》所载差异较大，摘录如下，以供读者比较思考："相让者，让高就低，让宽就窄，让险就易也。然亦须有相助之意为善。就位置论，字形有上宽者，如'宁''市'等字，下部应收紧，以让上宽方可相应。有下宽者，如'夫''太'等字，

上部宜收敛，以求相称。字形有上平者，如'师''明'等字，左方须狭，上必求平；有下平者，如'钦''叔'等字，右方宽放，或较短，下必求平。字有占地步不同者，如'哲''曾'等字，上方笔画较繁，须让上；又'禹''孟'等字，下部笔画宽放，须让下。要以审情度势，使不散漫为宜。"

假如"立人""挑土""田""王""衣""示"一切偏旁皆须令狭长，则右有余地矣。在右者亦然。不可太密太巧，太密太巧是唐人之病也。

校勘记：

《王氏书苑补益》本、《说郛》本，"皆须令狭长"，"令"误作"余"。《佩文斋书画谱》本、邓散木《续书谱图解》本，"太密太巧是唐人之病也"，"巧"字后衍"者"。

注释：

①密：指间不容发。

②巧：窦臮《述书赋》云："巧与拙（指不依致巧）相对。"指应规入矩，法度森严，刻意造型。如"真书"部分所言，欧、柳专喜方正，虞、永惟务匀圆，徐会稽专事扁方，等等。巧则不自然，巧则做作，而没有魏晋人的飘逸之气。密既可指结构不萧散，也可指用意安排过多。

译文：

结构位置的布置，是有规律可循的。例如"立人""挑土""田""王""衣""示"等一类偏旁，都应写得狭长，以便右边的结构有余地书写。偏旁在右边，也应参照此理。在安排位置结构时用意不可太密太巧，太密太巧是唐人书法的弊端。

假如"口"字在左者皆须与上齐，"鸣""呼""喉""咙"等是也；在右者皆欲与下齐，"和""扣"等是也。又如"宀"头，须令覆其下；"走""辶"，

皆须能承其上。审量其轻重，使相负荷，计其大小，使相副称为善。

校勘记：

《王氏书苑补益》本，"又如'宀'头"，"宀"误作"一"。《格致丛书》本，"又如'宀'头，须令覆其下"，"宀"误作"山"。《佩文斋书画谱》本、邓散木《续书谱图解》本："'鸣''呼''喉''咙'等是也"，"等"后衍"字"；"在右者皆欲与下齐"，"欲"误作"须"；"'和''扣'等是也"，"等"后衍"字"；"又如'宀'头"，"宀"误为"一"。邓散木《续书谱图解》本，"须令覆其下"，"覆"字误作"复"。

注释：

①审：仔细观察、研究。《荀子·非相》："欲知亿万，则审一二。"《史记》："察盛衰之理，审权变得宜。"

②量：衡量。

③负荷：背负、肩担。《左传》："其父折薪，其子弗先负荷。"

④副称：相称、符合。《后汉书》云："常闻语'曰：峣峣者易缺，皦皦者易污。阳春之曲，和者必寡，盛名之下，其实难副。'"

译文：

假如"口"旁在左边，必须写得稍微靠上些，如"鸣""呼""喉""咙"等字就该这样。"口"字在右边，必须写得靠下些，如"和""扣"等字就该如此。又如"宀"等这类偏旁，一定让它覆盖住下面的部分；"走""辶"等偏旁要承载得起上面的部分。总之，要能衡量点画及结构的轻重分量，使它们能互相搭配，互相负荷；要能斟酌各部分的大小，使它们相称相应才好。

（晋）王献之《消息帖》（局部）

（宋）林逋《孤山雪中帖》（局部）

疏 密

解题：疏密，从小方面来说指单个字的布白，即黑白空间的安排；从大方面而言指作品的章法布局。在一幅书法作品中对字与字、行与行的空间的安排和布置，作者根据自己的审美倾向来布置相应的黑白空间关系。单字的疏密布置，古称"小九宫"；整篇作品布置，古称"大九宫"。弘一法师说："写字最要紧是章法，章法七分，书法三分，合成十分。"此节与"位置""向背"两章皆就结构而言。王羲之《笔书论十二章》"节制"章云："夫学书作字之体，须遵正法。字之形势不得上宽下窄；不宜伤密，密则似疴瘵缠身（不舒展也）；复不宜伤疏，疏则似溺水之禽（诸处伤慢）。"智果《心成颂》云："繁则减除，疏当补续。"此与"节制"章原理相通。明李淳《大字结构八十四法》云："疏排，如爪、介、川、不，疏排之撇须展，不展则寒气孤穷"；"缜密如继、缠，缜密之画用蹙，不蹙则疏宽开放"。又云："疏，如上、下、士、千，疏本稀排，乃用丰肥相壮"；"密如赢、肴、龜，密虽紧布，还宜自老安舒"。刘熙载《艺概》则云："结字疏密须彼此互相乘除，故疏处不嫌疏，密处不嫌密也。然乘除不惟于疏密用之。"朱和羹《临池心解》云："有同一字而用笔绝不相类者，怀宁邓完白授包慎伯笔法云'疏处可以走马，密处不使透风'。此可悟间架之法。"冯亦吾先生认为智果关于结字布局时笔画的增减不宜沿用："此在旧碑帖中往往见之，如'新'字在'斤'后加一点者（斥），如'曹'字上半部分少一竖一画，但欲体势茂美，不论其字当如何书写，这等增减笔画，自己生造，古人虽有此等做法，但在今天讲求的规范化，则不宜沿用。"此语似嫌绝对，在日常文字实用性的交流中，应该讲规范；然而在书法这门以文字为素材的造型艺术中就须另当别论了。姜夔认为书法从疏朗中见风姿神韵，从紧密中见老练。从风格的角度而言，姜夔倾向于萧散的书风。

书以疏为风神，密为老气。如"佳"之四横，"川"之三直，"魚"之四点，"畫"之九画，必须下笔劲静，疏密停匀为佳。当疏不疏，反成寒乞；当密不密，必至凋疏。

校勘记：

《佩文斋书画谱》本、邓散木《续书谱图解》本："书以疏为风神，密为老气"，两"为"字均误作"欲"字；"必须下笔劲静"，"静"误作"净"。邓散木《续书谱图解》本："当疏不疏，反成寒乞"，"乞"字误作"气"；"'畫'之九画"，"画"误为"横"。

注释：

①风神：风度，神采，风格气韵。

②密：指结构上紧密，也可指气满而密。

③老气：老练的气派。

④劲：指坚强有力。《孙子·军争》云："百里而争利，则擒三将军，劲者先，瘦者后，其法十一而至。"

⑤凋疏：凋，草木枯败、衰败。疏，散漫。据包世臣《艺舟双楫》云："凋疏见于章法而源于笔法。花到十分烂漫者，菁华内竭，而颜色外褪也；草木秋深，叶凋而枝疏者，以生意内凝，而生气外散也。凋疏由于气怯，笔力尽于画中，结法止于字内，矜心持之。故凋疏之态在幅首尤甚。"宝晋斋《致中令书》："画瘦行宽，而不凋疏者，气满也。"

译文：

书法从疏朗中显现风姿神韵，从紧密中显示老练结实，如"佳"的四横，"川"的三直，"魚"的四点，"畫"的九横，下笔要险劲、沉静为佳，疏密要安排妥当才妙。如果把应该疏朗的写密了，就会感到寒酸；应该密的写疏了，就会感到散漫无神。

风　神

解题：风神本来指人的风采，比如讲人的气度、风神高迈，仪容俊爽。论书法则指字的风采气韵。谢赫《古画品录》云："一气韵，生动是也；

二骨法，用笔是也。"《书谱》云："篆尚婉而通，隶欲精而密，草贵流而畅，章务检而便。然后凛之以风神，温之以妍润，鼓之以枯劲，和之以闲雅。"王僧虔《笔意赞》云："书之妙道，神采为上，形质次之，兼之者方可绍于古人。必使心忘于笔，手忘于书，心手达情，书不忘想，是谓求之不得，考之即彰。"字的风神要靠人来表现，所谓"流美者，人也"。因此字要有风神，书写者必须具备以下条件：一要品格高，二要师法高古，三要纸笔俱佳，四要笔意险劲，五要技法高明，六要翰墨润泽，七要向背得宜，八要时出新意。只有如此才能表现出风神，达到艺术的高境界。孙过庭《书谱》云："又一时而书，有乖有合，合则流媚，乖则雕疏。略言其由，各有其五：神怡务闲，一合也；感惠徇知，二合也；时和气润，三合也；纸墨相发，四合也；偶然欲书，五合也……五合交臻，神融笔畅，畅无不适，蒙无所从。"这也是风采、神韵能否表达出来的一种书写状态。一旦具备了风采气韵，则长、短、肥、瘦、攲、正、劲、媚都是美，错综复杂、瑰丽多姿的天然之美，而非专务方正或惟务圆匀的人工雕琢美。追求一任自然、潇洒飘逸的魏晋风度，是姜夔书学主旨所在。张怀瓘《书议》云："然智则无涯，法固不定，且以风神骨气者居上，妍美功用者居下。"明项穆《书法雅言》中"神化"一章主要谈如何追求神韵。"书不变化，匪足语神也。所谓神化者，岂复有外于规矩哉？规矩入巧乃名神化，固不滞不执，有圆通之妙焉。况大造之玄功，宣泄于文字，神化也者，即天机自发，气韵生动之谓也。日月星辰之经纬，寒暑昼夜之代迁，风雷云雨之聚散，山岳河海之流峙，非天地之变化乎？高士之振衣长啸，挥麈谈玄，佳人之临镜拂花，舞袖流盼。如艳卉之迎风泫露，似好鸟之调舌搜翎，千态万状，愈出愈奇……人之于书，形质法度，端厚和平，参互错综，玲珑飞逸，诚能如是，可以语神矣。约本其由，深探其旨，不过曰相时而动，从心所欲云尔。"项穆认为远取诸物，近取诸身，参互错综，因时而动，随感而发，才可以称得上神采，可与姜夔风神观念互参。

风神者，一须人品高，二须师法古，三须纸笔佳。

校勘记：

《佩文斋书画谱》本、邓散木《续书谱图解》本："风神者，一须人品高"，"风神者"脱；"三须纸笔佳"，"纸笔"误为"笔纸"。

注释：

①师法古：师法古人。
②品：《辞源》云："标准规格称品，如说人品、品位、品格等。"

按语：

人品指人的品格，品格指性质、风度。唐李中《碧云集》："品格清于竹，诗家景最幽。"由此可知品格包括品德及风度、性质等，与现代汉语"人品"含义有差异，比现代所说人品所包括的外延要大。丰坊《书诀》云："曾子曰：士不可以不弘毅。弘则旷达，毅则严重。严重则处事沉着，可以托六尺之孤，旷达则风度闲雅，可以寄百里之命，兼之而后为全德，临大节而不可夺也。姜白石云一须人品高，此其本欤？"

据文意，"师法古"应指师法魏晋及更古的时代。古人有言："取法乎上得之乎中，取法乎中得之乎下。"关于取法师古，古人也有不同的主张。周星莲《临池管见》云："取法乎上，仅得乎中，人人言之。然天下最高的境界，人人要到，却非人人所能到。看天分做去，天分能到，则竟到矣；天分不能到，到得那将上的地步，偏拦住了，不使你上去，此即学问止境也。但天分虽有止境，而学者用功断不能自画，自然要造到上层为是。惟所造之境，须循序渐进，如登梯然，得一步进一步。《书》曰：若升高，必自下。言不容躐等也。今之讲字学者，初学执笔，便高谈晋唐，满口羲、献。稍得形模，即欲追踪汉魏，不但苏、黄、米、蔡不在意中，即欧、虞、褚、薛以上溯羲、献，犹不以为足。真可谓探本穷源，识高于顶者矣。反至写出字来，亦只平平无奇。噫，何弗思之甚也！余亦曾犯此病。初学时，取欧书以定间架，久之字成印板；因爱褚书跌宕，乃学褚书，久之又患过于流走。此皆自己习气，与欧、褚无干。如是亦有年。嗣后，东涂西抹，

（晋）王献之《地黄汤帖》（局部）

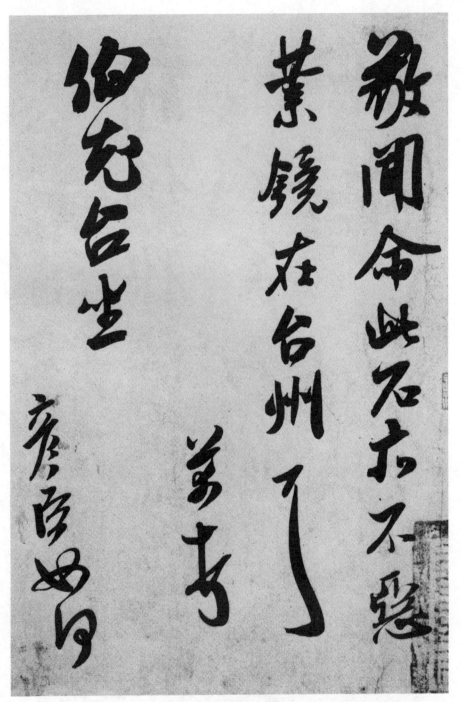

（宋）米芾《致伯充尺牍》

率意酬应，喜作行草。乃取怀仁所集《圣教》及《兴福寺断碑》《书谱》学之，对帖时少，挥洒时多，总觉依稀仿佛，无有是处。及阅近世石刻墨迹，颇有入处，再阅书家真迹，反觉易于揣摩。而尤难于学步，乃叹自己学问不但远不及古人，且远不及今人。于是将今人笔墨逐一研究，时而进观董、赵诸公书，更长一见识焉；又进而观宋人碑帖，又得解数焉；又进而摹欧、虞、褚、薛、颜、柳、徐、李诸家书，已略得其蹊径焉。再上而求右军，大令诸法，已稍能寻其端倪焉。至此恍然于前比之取法乎上者，真躐等而进也。"（笔者注：躐等谓不循次序越级而进）可见师法的确要高古，但还须循序渐进。

宋周密《癸辛杂志》论纸笔云："王右军少年多用柴纸，中年用麻纸，又用张永文制纸，取其流丽，便于行笔。"蔡中郎非流纨丰素，不妄下笔。韦诞云："用张芝笔、左伯纸、任及墨，兼此三具，又得臣手，然后可以建方丈之字、方寸千言。"韦诞善书而妙于笔，故子敬称为奇绝。米元章谓笔不可意者，如朽竹篙舟，曲箸哺物，此最善喻。然则古人未尝不留意于此，独率更令临书不择笔，要是古人能事耳。赵孟頫云："书贵纸笔调和，若纸笔不称，虽能书亦不能善也。譬之快马行泥淖中，其能善乎？"《翰林禁经》云："书法有九生，一生笔，纯毫为心，软而复健。二生纸，新入箧司，润滑易书，即受其墨。若久露风日，枯燥难用。三生砚，用则贮水，毕即干之。司马云：砚石不可浸润。四生水，义在新汲，不可久停，停则不堪用。五生墨，随要旋研，凝和墨光为上，多则泥钝。六生手，适携执劳，腕则无准。七生神，凝神静思不可烦躁。八生目，寝息适寤，光朗分明。九生景，天清气朗，人心舒悦。借此九者，乃可言书。"

译文：

要使书法有神采，第一须有高的品格和品位；第二须师法古代书法名家；第三须纸、笔、墨、砚等工具精良；

四须险劲，五须高明，六须润泽，七须向背得宜，八须时出新意。

校勘记：

《王氏书苑补益》本、《说郛》本，"四须险劲"，"劲"误为"幻"。邓散木《续书谱图解》本，"四须险劲"，"须"字后衍"笔意"。

注释：

①高明：高超明智，有英爽之气。也称技艺或手段高超为高明。戈守智说："书法以骨干为先，故险劲当为第一层功夫。有骨而后有气，故其次讲气韵。"

②润泽：本指雨露滋润草木，这里指墨色润泽，各随其态。

按语：

《书谱》云："然后凛之以风神，温之以妍润，鼓之以枯劲，和之以闲雅"；"假令众妙修归，务存骨气，骨既存矣，而道润加之。"润泽由水墨而生。董其昌《画禅室随笔》云："字之巧处在用笔，尤在用墨；然非多见古人真迹，不足语此窍也。用墨使其有润，不可使其枯燥，尤忌浓肥，肥则太恶道矣。"明项穆《书法雅言》云："书有三要，第一要清整……第二要温润，温则性情不骄怒，润则折挫不枯涩；第三要闲雅。"刘熙载《艺概》云："东坡论吴道子画'出新意于法度之中，寄妙理于豪放之外'。推之于书，但尚法度与豪放而无新意、妙理，末矣。"

译文：

第四须用笔险劲；第五须神情英爽，技法高明；第六须墨色润泽；第七向背合情合理；第八须时出新意。

则自然长者如秀整之士，短者如精悍之徒，瘦者如山泽之癯，肥者如贵游之子，劲者如武夫，媚者如美女，敧斜如醉仙，端楷如贤士。

校勘记：

《王氏书苑补益》本，"则自然长者如秀整之士"，"则"字脱。《王氏书苑补益》本、《说郛》本，"瘦者如山泽之癯"，"癯"误为"辈"。《佩文斋书画谱》本、邓散木《续书谱图解》本："则自然长者如秀整之士"；"则"字脱；"瘦者如山泽之癯"，"癯"字误作"瘤"。

注释：

①秀整：秀，指清秀。整，指整齐严肃。《世说新语》："华歆遇子弟甚整，虽闲室之内，俨若朝典。又见整襟危坐。"《宋史·李道传传》："稍长，读河南程氏书，玩索义理，至忘寝食，虽处暗室，整襟危坐，肃如也。"

②癯（qú）：又作瘤，消瘦。《淮南子·修务》："神农憔悴，尧瘦癯。"

③贵游：无官职的王公贵族。《周礼·地官师氏》："掌国中之事以教国子弟，凡国之贵游子弟学焉。"

④徒：步兵。此处泛指健壮的人。《诗·鲁颂》："公徒三万。"

按语：

邓散木先生将"自然"翻译为自然而然，似嫌不妥。中田勇次郎认为，此节姜夔举出书法创作要具备风神的八个条件，并主张只有符合这些条件的作品，才称得上"自然"。这是以魏晋为目标的理想主义的观点，揭示出了完全按中和精神而创造的典范书法的主要特征。但其中也有书法随形势发展而自然变化的主张，如他所谓的"时出新意"就是主张要寻求超越古人一步的新鲜性。当然，在主要之点上，姜夔的理论还是以崇尚魏晋的自然精神为中心的。

运用比拟的书法批评方法较早出现在南朝，有的借助自然现象，如日月、风云、山川、草木鸟兽；也有的借助人物，如武夫、贵族、神仙、道士、美女等来进行比拟。后来，这种现象更加广泛地流行起来。比如羊欣的《采古来能书者人名》中王僧虔的《论书》、袁昂的《古今书评》等著作。袁昂《古今书评》云："王右军书如谢家子弟，纵复不端正者，爽爽

（宋）陆游《自书诗卷》（局部）

有一种风气。王子敬书如河洛间少年，虽皆充悦，而举体沓拖，殊不可耐。羊欣书如大家婢为夫人，虽处其位，而举止羞涩，终不似真。徐淮南书如南冈大夫，徒好尚风范，终不免寒乞。阮研书如贵冑失品次，丛悴不能复排突英贤。王仪同书如晋安帝，非不处尊位而都无神明。庾肩吾书如新亭伧父，一往见似扬州人，共语便音态出。陶隐居书如吴兴小儿，形容虽未成长而骨体甚骏快。殷钧书如高丽使人，抗浪甚有意气，滋韵终乏精味。袁山松书如深山道士，见人便欲退缩。萧子云书如上林春花，远近瞻望，无处不发。曹喜书如经论道人，言不可绝。崔子玉书如危峰阻日，孤峰一枝，有绝望之意。师宜官书如鹏羽未息，翩翩自逝。蔡邕书骨气洞达，爽爽有神。钟会书字有十二种意，意外殊妙，实亦多奇。邯郸淳书应规入矩，方圆乃成。张伯英书如汉武帝爱道，凭虚欲仙。索靖书如飘风忽举，鸷鸟乍飞。梁鹄书如太祖忘寝，观之丧目。皇象书如歌声绕梁，琴人舍徽。卫恒书如插花美女，舞笑镜台。孟光禄书如山绝崖，人见可畏。李斯书世为冠盖，不易施平。"这种比喻拟人的评论，较为形象生动，可以领会它们的大致意思，但难以准确说明作品的实际情况。米芾便对此方式表示不满："历观前贤论书，征引迂远，比况奇巧，如龙跳天门，虎卧凤阙，是何等语？或遣辞求工，去法愈远，无益学者。故吾所论要在入人，不为溢辞。"宋代之后，书法评论一般都比较平淡，浅显易懂。这大概是受到唐宋散文运动的影响。

译文：

如果这些条件都具备了，那么书法就会潇洒自然，不拘一格，瑰丽多姿。字形长的就像清秀端庄的学者，字形短的就像短小精悍的健儿；用笔瘦的就像栖居山泽的隐士，用笔肥的就像富贵人家的公子；写得险劲就像孔武有力的武夫，写得妍媚就像风姿妖娆的美女；姿态敧侧倾斜就如醉仙，结体端正就如贤人君子。书法一任天然，各种姿态变化无穷，自然高妙。

迟 速

解题：蔡邕《笔势》云："书有二法：一曰疾，二曰涩。得疾涩二法，

（唐）怀素《自叙帖》（局部）

（唐）怀素《小草千字文》（局部）

书妙尽矣。夫书禀夫人性，疾者不可使之令徐，徐者不可使之令疾。"又云："缓笔定其形势，忙则失其规矩。"王羲之《书论》云："每书欲十迟五急，十曲五直，十藏五出，十起五伏，方可谓书。"萧衍《草书状》云："疾若惊蛇之失道，迟若渌水之徘徊。缓则鸦行，急则鹊历。"唐欧阳询论书："最不可忙，忙则失势；次不可缓，缓则骨痴。"虞世南《书旨述》云："迟速虚实，若轮扁斲轮，不徐不疾，得之心而应之于手，口所不能言也。"孙过庭《书谱》云："至有未悟淹留，偏追劲疾，不能迅速，翻效迟重。夫劲速者，超逸之机，迟留者，赏会之致。将反其速，行臻会美之方；专溺于迟，终爽绝伦之妙。能速不速，所谓淹留；固迟就迟，讵名赏会。非夫心闲手敏，难以兼通者焉。"刘熙载《艺概》："行笔不论迟速，期于备法。善书者虽速而法备，不善书者虽迟而法遗。然或遂贵速而贱迟则又误矣。古人论用笔，不外疾涩二字。涩非迟也。以迟速为疾涩而能疾涩者，无之。"《离钩书诀》云："能速而速，谓之入神；能速不速，谓之赏会；未能速而速，谓之狂驰；不当迟而迟，谓之淹滞。狂驰则形势不全，淹滞则骨肉迟缓。纵横斜直，不速而行，不止而缓。腕不停笔，笔不离纸。心不速而神气短，笔不迟而神气枯。一迟一速，刚柔相济。"倪苏门《书法论》云："轻重疾涩四法，惟徐为要。徐者缓也，即留得住笔也。此法一熟，则诸法方可运用。"姜夔《续书谱》主张"先必能速，然后为迟"，是《书谱》观念的延续与发展。

迟以取妍，速以取劲。先必能速，然后为迟。若素不能速而专事迟，则无神气；若专事速，又多失势。

校勘记：

《佩文斋书画谱》本、邓散木《续书谱图解》本，"若专事速"，"事"误为"务"。

注释：

①素：平时，平素。

②神气：指精神、气魄。《庄子·田子方》："夫至人者，上窥青天，下潜黄泉，挥斥八极，神气不变。"

译文：

书写速度快慢的控制也有一定的规律。运笔慢以表现姿态的妍媚，运笔快以表现险峻刚健。但在学习书法的过程中，首先必须能熟练地快速运笔，然后再慢速地书写。如果平时写字无法快而只是单纯地求慢，那么写出的字就没有精神，缺乏生动的神采；但如果一味地求快，就会举止失势，草率浮躁。

笔　锋

解题：蔡邕《九势》云："夫书肇于自然，自然既立，阴阳生焉。阴阳既生，形势出矣。藏头护尾，力在字中，下笔用力，肌肤之丽。故曰：势来不可止，势去不可遏，惟笔软则奇怪生焉。"右军《笔势论》曰："一正脚手，二得形势，三加遒润，四兼拗拔。"刘勰《文心雕龙》："夫情致异区，文变殊术，莫不因情立体，即体成势也。势者，乘利而为制也。如机发矢直，涧曲湍回，自然之趣也。圆者规体，其势也自转；方者矩形，其势也自安；文章体势，如斯而已。"又云："是以模经为式者，自入典雅之懿；效《骚》命篇者，必归艳逸之华；综意浅切者，类乏酝藉；断辞辨约者，率乖繁缛；譬激水不漪，槁木无阴，自然之势也……是以括囊杂体，功在铨别，宫商朱紫，随势各配。章表奏议，则准的乎典雅；赋颂歌诗，则羽仪乎清丽；符檄书移，则楷式于明断；史论序注，则师范于核要；箴铭碑诔，则体制于宏深；连珠七辞，则从事于巧艳：此循体而成势，随变而立功者。虽复契会相参，节文互杂，譬五色之锦，各以本采为地矣。"书理与文理相通，可以互参。西晋卫恒《四体书势》分为"字势""隶势""草势"。"草势"云："书契之兴，始自颉皇，写彼鸟迹，以定文章。爰暨末叶，典籍弥繁，时之多僻，政之多权，官事荒芜，剿其墨翰，惟多佐隶，旧字是删。草书之法，盖又简略，应时谕指，用于卒迫，兼功并用，爱日省力，纯俭之变，岂必古式。观其法家，俯仰有仪，方不中矩，圆不副规。

（晋）王献之《鸭头丸帖》

抑左扬右，兀若竦跱，志在飞移，狡兔暴骇，将奔未驰……是故远而望之，摧焉若阻岑崖，就而察之，一画不可移，几微要妙，临时从宜。略举大要，仿佛若斯。"索靖《草书势》："……损之隶草，以崇简易，百官毕修，事业并丽。盖草书之为状也，婉若银钩，漂若惊鸾，舒翼未发，若举复安……守道兼权，触类生变，离析八体，靡形不判。去繁存微，大象未乱，上理开元，下周谨案。骋辞放手，雨行冰散，高音翰厉，溢越流漫。忽班班而成章，信奇妙之焕烂，体磊落而壮丽，姿光润以璀璨。"张怀瓘曰："作书必先识势，则务迟涩。迟涩分矣，求无拘系。拘系亡矣，求诸变态。变态之旨，在乎奋斫。奋斫之理，资于异状。异状之变，无溺荒僻。荒僻去矣，务于神采。盖乎轮扁之言曰'得于心而应于手'。庖丁之言曰：'以神遇不以目视，官虽止而神自行。'新理异态，变出无穷。如是则血浓骨老，筋藏肉莹。譬道士服炼既成，神采玉长，迥绝常人也。"朱履贞《书学捷要》云："书法有折锋、搭锋，乃起笔处也。用强笔者多折锋，用弱笔者多搭锋。如欧书用强笔，起笔处无一字不折锋；宋张樗寮，明之董文敏用弱笔，起笔处多搭锋。"康有为《广艺舟双楫》云："古人论书，以势为先，中郎曰'九势'，卫恒曰'书势'，羲之曰'笔势'。盖书，形学也。有形则有势，兵家重形势，拳法亦重扑势，义理相同，得势便，则已操胜算。"

下笔之初，有搭锋者，有折锋者。其一字之体，定于初下笔。凡作字，第一字多是折锋，第二、三字承上笔势，多是搭锋。若一字之间，右边多是折锋，应其左故也。又有平起者，如隶画；藏锋者，如篆画。大要折搭多精神，平藏善含蓄，兼之则妙矣。

校勘记：

《佩文斋书画谱》本、邓散木《续书谱图解》本，标题"笔锋"误作"笔势"。邓散木《续书谱图解》本，"兼之则妙矣"，"矣"字脱。

注释：

①搭锋：即露锋，下笔顺入不回笔。

②折锋：即藏锋，下笔逆入用回笔。搭锋承上，折锋启下。

译文：

下笔之初，起笔有的用搭锋，有的用折锋。一个字的体势决定于开始下笔的时候。一般说来，大凡第一字多逆笔用折锋，接下来的字承接上字的笔势，多用搭锋。就单个字而言，右边的第一笔起笔多用折锋，这是和左边照应的缘故。又有横直画平起的，如隶书；横直画藏锋的如篆书。大体用折锋和搭锋风格则精神外露，平起和藏锋风格则含蓄蕴藉，两者兼用就更加奇妙了。

第四章 姜夔的书学思想评述

第一节 姜夔书学思想产生的背景与条件

（一）姜白石书学思想形成的政治文化背景

由于金兵入侵，发生了靖康之耻，徽宗及钦宗两位皇帝均被金人所囚禁，北宋王朝画上了句号。继而宋高宗移都临安，使得南宋王朝得以延续下来。然而金国占领了北宋王朝统治的北方广大地区，并挥兵南下，不断扩大自己的范围，严重地威胁着南宋王朝，广大人民及地主阶级中的部分有识之士强烈要求抵抗金国的侵略，但以宋高宗、秦桧为首的投降派，却只希望通过妥协求和来换取东南半壁的苟且偷安。这样，和战之争就代替了北宋以来长期的党派斗争。南宋后期，由于南宋统治者屈膝求和，换来了宋金对峙的较为安定的局面，由此爱国主义在文学上呼声渐趋微弱，代之而起的是姜夔、史述祖等词人和四灵诗派、江湖诗人。他们作品的思想价值和艺术成就各不相同。同样，书法和其他文艺一样，在国家半壁河山内忧外患的处境中，出现了恪守古典的传统倾向，并成为时代的主旋律；而北宋以来对书法的新潮的追求则逐渐淡出。在追求稳静、传统的古典中，也产生了一批书法理论著作，比如宋高宗的《翰墨志》、姜夔的《续书谱》和赵孟坚的《论书》。这些著述既是北宋书法思想的遗绪，似乎也是对北宋书法实践和理论的总结。也就是说，既然恶劣的社会环境、抱残守缺的国家现状决定了书法上不会诞生新的思想，人们便返回到传统经典中。于是姜夔、赵孟坚等恪守经典的传统派的理论也就顺应时代潮流，应运而生。不久，进入元代，异族统治的形势下，古典风气愈演愈烈，南宋古典思想受到了赵孟頫的热情关注和追随。

由于金国的入侵，南宋被迫偏居东南。于是，北方大部分地区沦陷，被金人残酷地统治着。北宋的都城由开封移至杭州。"上有天堂，下有苏

杭"，南宋人记载了当时杭州的美丽与繁华。"自高宗驻跸于杭，而杭山水明秀，民物康阜，视京师其过十倍矣。虽市肆与京师相侔，然中兴已百余年，列圣相承，太平日久，前后经营至矣，辐辏集矣，其与中兴时又过十数倍也。"[1]江浙自古为文人雅士甲天下之地，由于受地理环境、民风习俗及历史传统影响，加之经济的发展，以杭州为代表的政治、经济中心及周边地区逐渐形成了雅文化的趋势。

首先在物质文化方面出现了精巧雅致的趋势。北宋时北方多食粗粮，而南方普遍以精细的稻米为主。杭州的丝绸、茶叶等制作精美，比北方种类更多，做工更讲究。江南水乡的园林，利用自然秀丽的风景，设计更巧妙别致。民俗庆典活动也胜过北宋，如与姜夔交游甚密的张镃罗列了自己十二个月的赏心乐事便有一百三十九件之多。其中"三月季春"一条说："生朝家宴，曲水修禊，花院观月季，花院观桃柳，寒食祭先扫松，清明踏青郊行，苍寒堂西赏绯碧桃，满霜亭北观棣棠，碧宇观笋，斗春堂赏牡丹芍药，芳草亭观草，宜雨亭赏千叶海棠，花院蹴秋千，宜两亭北观黄蔷薇，花院赏紫牡丹，艳香馆观林檎花，现乐堂观大花，花院尝煮酒，瀛峦胜处赏山茶，经寮斗新茶，群仙绘幅楼下赏芍药。"[2]这的确是文人雅士享受大自然的闲情雅致，与物质的雅化丰富相适应，出现了精神生活雅玩的游戏心态。王国维曾说："天水一朝人智活动，文化之多方面，前之汉唐，后之元明，皆所不逮……汉唐元明时人之于古器物，绝不能有宋人之兴味，故宋人于金石书画之学乃凌逾百代。"宋人喜欢在酒坊茶社填词作诗，挥毫泼墨，品丝竹之音，赏金石碑帖。"北宋四大家"之一蔡襄即以懂茶道名于世，撰有《茶录》二卷。"西园会"便是饮酒品茗雅集中最负盛名的一次，参加雅集的艺术家有苏轼、米芾、李公麟、黄庭坚、秦观等人。南渡以后，名士们的文化运动已趋衰微，但作为个人对文艺的尚好，并未减弱，反而在老百姓及普通的读书人中普及开来。南宋的文房四宝颇为发达，六合的麻纸金粟笺、精美色笺，湖笔徽墨，端、歙、洮、红丝石四大名砚，为文人雅玩提供了充分的物质基础。南宋赵希鹄记载道："殊不知吾辈自有乐地。

[1]　耐得翁《都城经胜》，见赵晓岚：《姜夔与南宋文化》，学苑出版社2001年版，第121页。

[2]　（宋）周密著，杨瑞点校：《武林旧事·卷第十·张约斋赏心乐事》，浙江古籍出版社2015年版，第220页。

在缺二字中末章又與東坡潮詩合矣

志較之高識者自能定其優劣也

當言歸王氏金蟬碑謂之隸蘇氏

（宋）姜夔《跋王献之保母帖》（局部）

悦目初不在色，盈耳初不在声。尝见前辈诸老先生多畜（蓄）法书、名画、古琴、旧砚良以是也。明窗净几，罗列布置，篆香居中，佳客玉立相映，时取古人妙迹，以观鸟篆蜗书，奇峰远水；摩挲钟鼎，亲见商周。端砚涌岩泉，焦桐鸣玉佩，不知身居人世，所谓受用清福，孰有逾此者乎！是境也，阆苑瑶池，未必是过。"此文可见宋人尤其是南宋文人雅士的精神生活状态。

由于造纸术及活字印刷术的进步，刺激了书籍大量印刷刊行，官私藏书大增，从而激起文人著书立说的热望。此前，我国的书籍多为经典严正类型。宋代各种闲书、杂书大增，如传奇、诗话、词话、书论、画论、志怪等，从而促使了宋代文化的大发展。

姜夔正是在这种雅文化环境中生活成长的典型雅士。范成大称其翰墨人品似晋宋之雅士[1]。明代张羽称："夔时时往来江湖间。性孤僻，尝遇溪山清绝处，纵情深诣，人莫知其所入；或夜深星月满垂，朗吟独步，每寒涛吹凛凛迫人，夷犹自若也。"[2]这正是向外发现大自然、向内发现深情的魏晋雅士的特征。姜夔是南宋雅文化的代表人物。

（二）宋代理学的疑古精神

如果说书法是哲学潮流中的一朵浪花，那么研究以理学为主的宋学自然有助于我们更好地了解南宋的书学思想。宋代理学以程朱二家为主要代表。朱熹比姜夔年长二十多岁，且二人有过一段交往。朱熹受业于李侗，得程颢、程颐之传，兼采周敦颐、张载等人学说，集北宋理学之大成，所创学派称"闽学"或"程朱理学"。据《齐东野语》所载《白石小传》："待制朱公，既爱其文，又爱其深于礼乐"；"绍熙五年七月召秘阁修撰知潭州朱熹诣行在，八月以朱熹为焕章阁待制兼侍讲，十月以上疏忤韩侂胄罢"[3]。姜夔曾受知于朱子，在思想上可能会受朱子的影响。王水照先生曾说，"宋人内省而广大"的思维特点，不仅表现在对天人关系的探

〔1〕 （宋）周密撰，杨瑞点校：《齐东野语 卷十二 姜尧章自叙（附单丙文）》，浙江古籍出版社 2015 年版，第 196 页。

〔2〕 （宋）姜夔著；夏承焘笺校：《姜白石词编年笺校》，上海古籍出版社 1981 年版，第 322 页。

〔3〕 同上第 258 页。

索上，而且表现在对不唯经、不唯圣的独立思考精神的崇奉上……在学术思想上宋人的疑古批判精神造就了"经学考古时代"……对于一向奉为神明的经典文献，一切都须经过自己的理性思辨加以鉴别、估量，这是汉唐先儒所不敢想象，望尘莫及的[1]。自北宋以来，疑古风气渐盛。这种疑古精神对理学的发生、发展起了积极的推动作用。"于不疑处有疑，方是进矣。"[2]"学者要先会疑。"[3]朱熹具有高度疑古的自创精神，"某尝疑孔安国《书》是假书，比毛公《诗》如此高简，大段争事。汉儒训释文字，多是如此，有疑则阙。今此却尽释之，岂有千百年前人说的话，收拾于灰烬壁中与口传之余，更无一字舛讹！理会不得。兼《小序》皆可疑……今《大序》格致极轻，疑是晋宋文章。况孔《书》至东晋方出，前此诸儒皆不曾见，可疑之甚"。

怀疑的风气，表明了宋人普遍具有的自信、自主、自断的文化品质。姜白石的《续书谱》对唐楷的缺陷及魏晋以后各体混杂的现象提出了怀疑甚至否定。《大乐论》一书也有强烈疑古批判的精神。《绛帖平》也是建立在疑古的基础上并对《绛帖》进行了深刻的评述，"帖虽小技而上下千载，关涉史传为多"[4]。姜夔被赵孟坚称为书家的申、韩，具有敢于怀疑、敢于批判的精神。

（三）宋代尚意的书学及帖学的兴盛

晋尚韵，唐尚法，宋尚意，元明尚态。宋人尚意，是相对于唐尚法而言。唐人重视法度的追求，而宋人则侧重于对书法意蕴的喜爱。唐人尚法事实上是对魏晋人楷法的归纳总结。唐代书家十分重视法度的著述，所涉范围极广，如欧阳询《三十六法》、虞世南《笔髓论》、李世民《笔法诀》、张怀瓘《论用笔十法》《玉堂禁经》、蔡希综《法书论》、李华《二字诀》、韩方明《授笔要说》、林蕴《拨镫序》、卢携《临池诀》等，关于法度的

[1]　王水照：《王水照自选集》，上海教育出版社2000年版，第25、26页。
[2]　（宋）张载：《张载集》，中华书局1978年版，第275页。
[3]　（宋）程颢、（宋）程颐著，王孝鱼点校：《二程集外书卷第十一·时氏本拾遗》，中华书局1981年版，第413页。
[4]　《四库全书》第1175册集部114别集类三《绛帖平》，上海古籍出版社1987年版。

著作层出不穷。相比较而言，宋人则轻法重意。欧阳修主张"学书消日""不较工拙"[1]。作为一代文豪，欧阳修对宋代的文艺思想产生了深远的影响。最直接受影响的是其学生苏东坡。东坡主张学书为乐，"笔墨之迹，托于有形，有形则有弊；苟不至于无而自乐于一时，聊寓其心，忘忧晚岁，则犹贤于博弈也"[2]。苏东坡还主张"我书意造本无法""书初无意于佳乃佳"[3]，流露出对法则、条条框框的轻视，而重视自己的主观感受和能动性，强调自出新意才是艺术的最高境地。东坡云："余尝论书，以为锺、王之迹，萧散简远，妙在笔墨之外。至唐颜、柳始集古今笔法而尽发之，极书之变，天下翕然以为宗师，而锺王之法益微。"[4]东坡指出笔墨之外的萧散简远就是一种韵味、一种意境，而唐人追求法度森严，魏晋风韵则越来越少了。在这一点上，米芾更是从用笔和结字两个方面对追求法度的唐人进行了批评："欧、虞、褚、柳、颜皆一笔书也，安排费工，岂能垂世。李邕脱子敬体，乏纤浓。"[5]"一笔书"是相对锺王法而言，指用笔纯用中锋一种方法而毫无变化，米芾主张"八面出锋"，中侧并用。"智永临《集千文》，秀润圆劲，八面具备"[6]，显然是赞许智永用笔丰富有古法。即便如此，米芾也指出智永"少锺法"[7]。另一方面，米芾从结构上指出唐楷大小一样，缺少错落有致、大小异形的古法："唐人以徐浩比僧虔，甚失当。浩大小一伦，犹吏楷也。僧虔，萧子云传锺法，与子敬无异，大小各有分，不一伦。徐浩为颜真卿辟客，书韵自张颠血脉来，教颜大字促令小，小字展令大，非古也"[8]；"丁道护、欧虞笔始匀，古法亡矣。柳公权师欧，不及远甚，而为丑怪之祖，自柳始有俗书""书

〔1〕 《历代书法论文选》，上海书画出版社 2019 年版，第 309 页。

〔2〕 （宋）苏轼撰，（明）茅维编，孔凡礼点校：《苏轼文集卷六十九 书帖题跋 题笔阵图》，中华书局 1986 年版，第 2170 页。

〔3〕 （宋）苏轼《东坡题跋·评草书》，《历代书法论文选》，上海书画出版社 2019 年版，第 309 页。

〔4〕 （宋）苏轼撰，（明）茅维编，孔凡礼点校：《苏轼文集卷六十七 诗词题跋 书黄子思诗集后》，中华书局 1986 年版，第 2124 页。

〔5〕 《海岳名言》，《历代书法论文选》，上海书画出版社 2019 年版，第 360 页。

〔6〕 同上第 362 页。

〔7〕 同上第 362 页。

〔8〕 同上第 361 页。

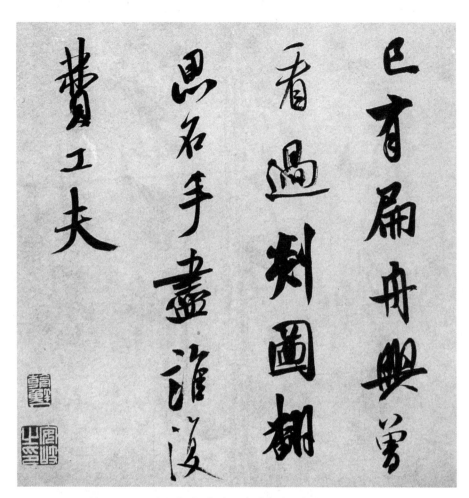

（宋）米芾《砂步诗》（局部）

丹陽米甚貴諸航載米百斛來換書莫如早一報他人先

（宋）米芾《丹阳帖》

至隶兴，大篆古法大坏矣。篆籀各随字形大小。故知百物之状，活动圆备，各各自足。隶乃始有展促之势，而三代法亡矣"[1]。由此可知，米芾十分强调大篆的法则。大篆各随字形大小，如自然界的万物一样形状各不相同，所谓"近取诸身，远取诸物"。米芾的书学强调古典的同时又重视自然的精神。

黄山谷作为"苏门四学士"之一，与东坡书学同中有异。山谷主张以学问修养寓于书中为"韵"，提倡"拙"，反对"巧""俗"。山谷《论书》云："学书，要须胸中有道义，又广以圣哲之学，书乃可贵。若其灵府无程，政使笔墨不减元常、逸少，只是俗人耳。余尝为少年言，士大夫处世可以百为，唯不可俗，俗便不可医也"[2]；"学字既成，且养于心中无俗气，然后可以作，示人为楷式"[3]。那么何谓"不俗"、何谓"俗人"呢？黄山谷道："或谓不俗之状？老夫曰：难言也。视其平居，无以异于俗人，临大节而不可夺，此不俗人也。平居终日，如舍瓦石，临事一筹不画，此俗人也。"[4]这是从道德及为人处世的方面而言，与书法艺术的本体关系不大。其实黄山谷所谓"俗"的含义相当宽泛："近世惟颜鲁公、杨少师特为绝伦，甚妙于笔，不好处亦妩媚。大抵更无一点一画俗气"[5]；"予学草书三十余年，初以周越为师，故二十年抖擞俗气不脱"[6]。山谷所谓"俗"大概是指百般点缀，刻意做作，而不是本性、真情的表现流露。山谷又拈出"韵"字，强调有学问、有书卷气便有韵："虽然笔墨各为其人工拙，要须其韵胜耳。病在此，笔墨虽工，终不近也。"[7]又云："王著临《兰

〔1〕 同上第 362 页。

〔2〕 曾枣庄主编：《宋代序跋全编·卷一一一 题跋 一五·黄庭坚〈书缯卷后〉》，齐鲁书社 2015 年版，第 3120 页。

〔3〕 曾枣庄主编：《宋代序跋全编·卷一一一 题跋 一五·黄庭坚〈跋与张载熙书卷尾〉》，齐鲁书社 2015 年版，第 3122 页。

〔4〕 曾枣庄主编：《宋代序跋全编·卷一一一 题跋 一五·黄庭坚〈书缯卷后〉》，齐鲁书社 2015 年版，第 3120 页。

〔5〕 曾枣庄、刘琳主编：《全宋文 第一百七册·卷二三一九 黄庭坚四二·论书一》，上海辞书出版社 2006 年版，第 85 页。

〔6〕 曾枣庄主编：《宋代序跋全编·卷一一三 题跋 一七·黄庭坚〈书草老杜诗后与黄斌老〉》，齐鲁书社 2015 年版，第 3179 页。

〔7〕 曾枣庄、刘琳主编：《全宋文 第一百七册·卷二三一九 黄庭坚四二·论书一》，上海辞书出版社 2006 年版，第 85 页。

（宋）苏轼《致季常尺牍》

亭序》《乐毅论》、补永禅师周散骑千字，皆妙绝，同时极善用笔。若使胸中有书数千卷，不随世碌碌，则书不病韵，自胜李西台、林和靖矣。盖美而病韵者王著，劲而病韵者周越，皆渠侬胸次之罪，非学者不尽功也。"[1] 山谷为江西诗派鼻祖，姜夔曾对黄庭坚苦心追随，顶礼膜拜，所谓"三熏三沐黄太史氏"[2]。《绛帖平》曾多次引用山谷的书学观点[3]，《续书谱》亦可见到受山谷的影响。

　　帖学的兴盛始于宋，对于后世的书法发展起到了巨大的促进作用。淳化三年（992年），宋太宗命翰林侍书学士王著将历代先帝名贤墨迹编成十卷，摹刻于枣木板上。这便是后世闻名的以魏晋书法为主的《淳化阁帖》。《阁帖》存在许多缺陷，王著为了不使原墨迹污损而采用了临仿的方法，使保真度有所折扣。太宗皇帝将拓本赐予近臣官登二府以上者各人一部。庆历年间，原版不幸被焚。《阁帖》流行之后，翻刻摹临者纷纷效法，翻刻的法帖有《潭帖》《绛帖》《临江帖》等。

　　《潭帖》十卷，是《淳化阁帖》的翻刻本。庆历年间，刘沆命慧照大师希白摹刻于潭州（即长沙），而名《潭帖》。苏轼曾跋此帖云："希白作字，自有江左风味，故长沙《法帖》，比淳化待诏所摹为胜。世俗不察，争访阁本，误矣！"[4]

　　《大观帖》，大观初，徽宗缘于《淳化阁帖》原多损裂，不可复拓，且王著编次钩摹等方面谬误百出，因出墨迹，更定汇次，命蔡京署题，刻石太清楼下，即《大观太清楼帖》，共十卷。现宋拓本仅存四、五、六、七、十等卷，每卷末刻"大观三年正月一日奉圣旨勒上石"楷书两行，以别于《淳

〔1〕　曾枣庄主编：《宋代序跋全编·卷一一二　题跋　一六·黄庭坚〈跋周子发帖〉》，齐鲁书社2015年版，第3126页。

〔2〕　（宋）姜夔著，夏承焘校辑：《白石诗词集》，人民文学出版社1959年版，第1页。

〔3〕　山谷云："右军笔法如孟子言性，庄周谈自然，纵说横说无不如意，非复可以常理待之。"又云："王氏书法以为如锥画沙，如印印泥。盖言锋藏笔中，意在笔前耳。承学之人更用《兰亭》永字以开字中眼目，能使学家多拘忌成一种俗气。要之右军二言，群言之长也。山谷云：此好事者戏为之耳。书未为甚恶而以乱。逸少则不可。如云吾之朽疾行就羸顿，皆怀素高闲辈鄙语。"

〔4〕　（宋）苏轼撰，（明）茅维编，孔凡礼点校：《苏轼文集卷六十九　书帖题跋跋希白书》，中华书局1986年版，第2203页。

（宋）苏轼《寒食诗帖》（局部）

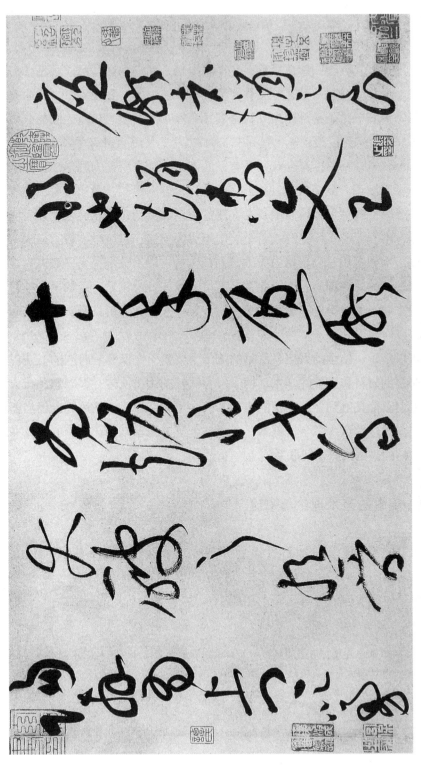

（宋）黄庭坚《廉颇蔺相如传》（局部）

化阁帖》。明王世贞云："拓法精甚，字画稍肥，而锋势飞动，神采射人。"[1]

《绛帖》约刻于仁宗至和、嘉祐间，潘师旦所刻。因其为山西绛州人，故名《绛帖》。乾隆四库馆臣云："绛本旧帖，尚书郎潘师旦以官帖私自摹刻者，世称《潘驸马帖》，又称《潘氏析居法帖》。石分为二，其后绛州公库乃得其一，于是补刻余帖，是名《东库本》。以'日月光天德，山河壮帝居，太平无以报，愿上登封书'为别。"[2]姜夔著有《绛帖平》，其序云："《绛帖》传至今者，复有三四本。潘师旦所刻为胜，绛公库本次之。厥后漫灭，屡经补治，甚至字画乖讹，尝以相较，乃知其有三四本也……予因《绛帖》条疏而增备之，使览者识其真伪，通其义理，然后究其点画，不为无益于翰墨矣。若王著以率更为何氏，东坡以铁石为梁人，米老以王珣为张旭、以晋帖为羊欣，刘氏（沆）以'临海'为'谘诲'、以'修龄'为'修郦'，诸如此类，不可悉数，皆辨正之。盖帖虽小技，而上下千载，关涉史传为多，惟惭浅陋，考订未详，故著其所解，缺其所不解，以俟博识之君子。"[3]

可以断定，帖学的兴盛、法帖的流传为姜夔研究汉魏晋时期的书法提供了必要的材料和重要的学术环境。没有法帖的大量流传，很难想象布衣终身的白石能接触到如此丰富的古代名迹。当时，题跋法帖风气也相当盛行。姜夔曾题跋过《兰亭》刻本、《绛帖》及《保母帖》。姜夔书法及书学与法帖的兴盛具有密切联系。

（四）姜夔的艺术理论与书论

姜夔的艺术理论包括诗论、乐论和书论，内容较为丰富，影响也较大。其艺术思想的基本特点主要表现为崇尚古制、崇尚自然。当然，书论与诗论、乐论等其他艺术理论之间既有一定的内在联系，又有各自的特色。

[1] （明）王世贞撰，汤志波辑校：《弇州山人题跋卷之十一 碑刻墨刻跋大观太清楼帖》，浙江人民美术出版社 2019 年版，第 295 页。

[2] （清）永瑢等撰：《四库全书总目 卷八十六 史部四十二 目录类二 金石绛帖平六卷》，中华书局 1965 年版，第 735 页。

[3] 曾枣庄主编：《宋代序跋全编卷四四 书（篇）序 四四〈绛帖平〉序》，齐鲁书社 2015 年版，第 1192 页。

在宋诗话中，《白石道人诗话》与《岁寒堂诗话》《沧浪诗话》被誉为三足鼎立的金绳宝筏[1]。《白石道人诗话》是姜夔心血的凝结，是一部纯粹的诗歌创作论著。它广泛涉及诗歌的风格派别、构思、表现、修养及意境等问题。后人将其概括为立法度、树妙境、尚自然、倡含蓄、崇意格、辨诗体、重精思、讲涵养十大内容[2]。可见，它与《续书谱》一样也是比较系统的理论著作。

作诗和书法一样，师古、流派、意境、体裁法度问题等诸多方面是较为重要的。通过对姜白石诗论的研究以便较全面地了解其艺术思想，从而有助于了解其书学理论。

关于诗歌的师古方面，姜夔具有真知灼见，充满了辩证。他睿智地说："作诗求与古人合，不若求与古人异。求与古人异，不若不求与古人合而不能合，不求与古人异而不能不异。彼惟有见乎诗也，故向也求与古人合，今也求与古人异；及其无见乎诗已，故不求与古人合而不能不合，不求与古人异而不能不异……其来如风，其止如雨，如印印泥，如水在器，其苏子所谓不能不为者乎？"[3]从"有见乎诗"到"及其无见乎诗"，即是学诗由初级阶段迈入高级阶段。"有见乎诗"指学诗作诗的初级阶段，对于诗歌的法则及感觉都较陌生，应该先向古人学习以求与古人合，借鉴古人的经验才能获得相应的法则。然后到"无见乎诗"，从"入古"到"出古"。当达到精熟程度，如庖丁目无全牛一样"无见于诗"时，应当官止而以神行，才能熟能生巧，巧能出神，最后一片天然神化之境，达到诗歌的最高境界。故能"不求与古人合而不能不合，不求与古人异而不能不异""其来如风，其止如雨，如印印泥，如水在器"。其中吸收了苏轼随物赋形、自然妙绝之论，姜夔加以阐发，用苏正黄，以纠正江西诗法的弊病。苏东坡曾言："诗文之妙要如行云流水……常行于所当行，常止于不可不止，文理自然，

〔1〕 （清）潘德舆著，朱德慈辑校：《养一斋诗话 卷八》，中华书局 2010 年版，第138 页。

〔2〕 牟世金主编：《中国古代文论家评传下》，中州古籍出版社 1988 年版，第 580 页。

〔3〕 曾枣庄主编：《宋代序跋全编卷四四 书（篇）序 四四〈白石道人诗集〉自叙 二》，齐鲁书社，2015 年版，第 1191 页。

姿态横生。"〔1〕

将"求与古人合"作为作诗的终极目标，墨守成规，是姜夔所竭力反对的。"一家之语，自有一家风味，如乐之二十四调，各有韵声，乃是归宿处。模仿者语虽似之，韵亦无矣。鸡林其可欺哉！"〔2〕这是对江西诗派末流众口一腔、毫无生命力的批评。《续书谱》云："尽仿古人则少神气；专务遒劲则俗病不除。"〔3〕这便是学习古人的辩证关系。姜白石在《续书谱》中同样也反对简单的模拟："或者专喜方正，极意欧、颜，或惟务匀圆，专师虞、永……岂足以尽书法之美哉？"〔4〕一味地求方正、匀圆都不如自然之美，即《诗论》所言"其来如风，其止如雨，如印印泥，如水在器"的自然妙境。

姜夔诗学推崇自然的妙境，《诗集·自叙一》云："诗本无体，三百篇皆天籁自鸣"；"诗有四种高妙：一曰理高妙，二曰意高妙，三曰想高妙，四曰自然高妙"。无疑，自然高妙是其中最高的一种。同理，姜夔认为魏晋书法高妙在于具有自然美，"良由各尽字之真态，不以私意参之耳"。姜夔认为作品一旦有了风神，便能达到自然的最高境界："自然长者如秀整之士，短者如精悍之徒，瘦者如山泽之臞，肥者如贵游之子，劲者如武夫，媚者如美女，敧斜如醉仙，端楷如贤士。"长短、肥瘦、劲媚、斜正，各有尽字的真态，自然天成的高妙境界。

姜夔诗论讲法也讲病，通过正反对比，力求一目了然，通俗易懂。"不知诗病，何由能诗？不观诗法，何由能知病？名家者各有一病，大醇小疵差可耳。"既讲法也讲病，名家亦有小毛病，分析客观，敢于质疑，不迷信权威，这是宋人疑古精神的体现。在《诗说》最后一段，姜白石强调法度但又要超越法度，要充分发挥作诗者的主观能动性和个人才情，方能写出好诗来。白石云："《诗说》之作，非为能诗者作也，为不能诗者作而使之能诗。能诗而后能尽吾之说，是亦为能诗者作也。虽然，以吾之说为尽，而不造乎自得，是足以为能诗哉？"《续书谱》同样如此，讲作书的法则

<hr>

〔1〕 （宋）苏轼撰，（明）茅维编，孔凡礼点校：《苏轼文集卷四十九 与谢民师推官书》，中华书局1986年版，第1418页。
〔2〕 赵晓岚：《姜夔与南宋文化》，学苑出版社2001年版，第16页。
〔3〕 左圭《左氏百川学海》咸淳本。
〔4〕 同上。

也讲毛病。如，"真贵方，草贵圆。方者参之以圆，圆者参之以方，斯为妙矣。然而方圆曲直，不可显露，直须涵泳，出于自然。如草书尤忌横直分明，横多则字有积薪束苇之状，而无萧散之气"。和其《诗话》重法度一样，《续书谱》也是一本有助于纠正书法技巧，提高艺术修养的启蒙书。既为初学书者而写，也是为能书者而写的理论著述。正如米芾所言"要在入人"，使人读了易于把握。郑杓《衍极》讥贬《续书谱》"语其细而遗其大"，一方面道出了《续书谱》的浅显易懂及重法度技巧的一面，另一方面郑杓并未领会到姜白石为初学书者而作的苦心孤诣。

姜夔《诗说》指出，写诗须明白体裁及各自的性质与特点，十分重视正名观。所谓正名观，是指诗体不同，诗的写法就应该不同，不可混杂。文学史上，向来重视文学体性的问题。陆机《文赋》对诗、赋、碑、诔、铭、箴、颂、论、奏、说等十种文体的差异做了精当的概述。刘勰《文心雕龙》对不同文体做了更加深刻精微的研究。诗歌到唐代已经各体兼备，元稹《乐府古题序》对诗的二十四种体裁做了定性的论述并描述了各体的特点。在前人的基础上，姜夔《诗说》简明扼要地说："守法度曰诗，载始末曰引，体如行书曰行，放情曰歌，兼之曰歌行，悲如蛩螀曰吟，通乎俚俗曰谣，委曲尽情曰曲。"[1]在书法方面，姜夔同样非常重视"正名"："大抵右军以前书法真自真，行自行，章自章，草自草"[2]；"然而真、草与行各有体制""真有真之态度，行有行之态度，草有草之态度"[3]。姜夔认为后人以真为草或以行为真，便是变乱古法，便是名不正、言不顺。

姜夔是南宋词坛尚雅思潮的代表词人。前文《白石自述》中已提到，范成大以为姜夔翰墨人品皆似晋宋雅士。南宋黄升《绝妙词选》以"雅"为宗旨，将姜夔与周邦彦做比较，云"词极精妙，不减《清真乐府》；其间高处，有美成所不能及"[4]。姜夔与北宋周邦彦并称"周姜"，又与南宋末张炎并称"姜张"。张炎《词源》奉姜夔为"清空""骚雅"的典范。

柴望《西凉鼓吹》"自序"中对姜夔的词风进行了评说，从中可以看到姜夔的词学旨趣，"大抵词以隽永委婉为上，组织涂泽次之，呼嗥叫啸

〔1〕　赵晓岚：《姜夔与南宋文化》，学苑出版社 2001 年版，第 29 页。

〔2〕　《四库全书》第 1175 册集部 114 别集类三《绛帖平》，上海古籍出版社 1987 年版。

〔3〕　左圭《左氏百川学海》咸淳本。

〔4〕　顾易生等著：《宋代词学思想与理论批评》，上海古籍出版社 1996 年版，第 659 页。

抑末也。唯白石词登高眺远，慨然感今悼往之趣，悠然托物寄兴之思，殆与古《西河》《桂枝香》同风致，视青楼歌红窗曲万万矣。"[1]柴望以隽永委婉为最高境界，即是褒扬姜词"骚雅""清空"的格调。"呼嗥叫啸"或指辛弃疾等词人的豪放之风。姜夔提倡雅正的内容与形式，而避忌卑俗轻薄与粗犷，强调"述志"与"幽思"。所谓"融情意于一家，会句意于两得"，讲求骚情雅意与精、优、雅的艺术手法相结合。姜夔词中并非没有国家民族的感情，不过表现得隐微含蓄，与辛弃疾等的直抒胸臆豪迈奔放者各有特色。姜夔多用含蓄、虚空、隐微的手法。《续书谱》提倡魏晋潇洒飘逸的雅正书风，并主张中侧并用、虚实相生，批评一味正锋、鼓努为力的现象，与其词学思想有一定的内在联系和相似性，也是其一以贯之的艺术思想。

姜夔特别重视词抒情达意的特性。为了抒发情感的需要，姜夔一改依调填词的惯例，根据情感需要先自由制词，再作曲调配合。正如姜白石所云："予颇喜自制曲，初率意为之长短句，然后协以律，故前后阕多不同。桓大司马云：'昔年种柳，依依汉南；今看摇落，凄怆江潭；树犹如此，人何以堪！'此语予深爱之。"[2]因此，姜词中最有特色的应为其自制曲。正如《续书谱》所言："艺之至，未始不与精神通。"姜白石不满足于文辞的优美，而更注重词中涵蕴幽邃的情性。即便姜白石的咏物词亦以抒情为主，寄寓着漂泊身世和家国之痛。如姜白石《齐天乐》小序："丙辰岁，与张功父会饮张达可之堂，闻屋壁间蟋蟀有声，功父约序同赋，以授歌者。功父先成，辞甚美。予徘徊茉莉花间，仰见秋月，顿起幽思，寻亦得此。"[3]同样，姜夔《续书谱》专列"情性"作一章，着重强调艺术的"达其情性，形其哀乐"的功能。姜夔没有将文艺当作政教和道德教化的工具，而是将文艺的社会功能淡化、弱化，追求一种高雅的情态。这与姜夔的创作观密切相关，也表明其纯文艺江湖文人的特点。

关于姜夔的官方记载仅见于《宋史·乐志》，亦表明他在音乐史上的地位。姜夔的乐论和诗论、书论一样，也带有崇古尚雅的特征，也是南宋

[1]　顾易生等著：《宋代词学思想与理论批评》，上海古籍出版社1996年版，第659页。
[2]　（宋）姜夔著；夏承焘笺校：《姜白石词编年笺校》，上海古籍出版社1981年版，第36页。
[3]　（宋）姜夔著；夏承焘笺校：《姜白石词编年笺校》，上海古籍出版社1981年版，第58页。

雅文化大潮中的一朵绚丽的浪花。宋代经历靖康之乱后，文化遭到了严重的摧残，民族心理亦蒙上了阴影。据《宋史》载："靖康二年，金人取汴。凡大乐、轩驾乐、舞图、舜文二琴、教坊乐器、乐书乐章、明堂布政、闰月体式、景阳钟并虡，九鼎皆亡矣。"[1] 铜阳居士《复雅歌词序略》明确说道："吾宋之兴，宗工巨儒文力妙天下者，犹祖其遗风，荡而不知所止，脱乎芒端而四方传唱，敏若风雨，人人歆艳，咀味于朋游尊俎之间，以是为相乐也。其蕴雅之趣者，百一二而已。以古推今，更千数百岁，其声律亦必亡无疑。属靖康之变，天下不闻和乐之音者，一十又六年。"[2] 孔子认为由乐可以观政。受儒家思想的影响，南宋士人普遍认为雅乐的失传、胡乐夷音的流行是导致靖康之变、国破人亡的原因之一，因此整个词坛及乐坛都充满了倡雅反胡的思潮。这种思潮中当然包含了一种反对少数民族统治的民族情结。姜夔的《大乐论》便是在如此背景下产生的。

《大乐论》云："国朝大乐诸曲多袭唐书，窃谓以十二宫为雅乐，周制可举；以八十四调为宴乐，胡部不可杂。"[3] 宋代国乐多沿袭唐乐，既然唐代音乐杂有少数民族音乐，姜夔认为应当恢复古制，以周制雅乐来改造杂有胡乐的国乐，以便恢复祖宗盛典，达到大乐与天地同和，实现宋朝的兴盛发达。这是一种追求以古为新的艺术思想。《大乐论》即欲举起倡雅反胡、托古改制的旗帜来挽救南宋的统治。"征为火，羽为水，南方火之位，北方水之宅，常使水声衰、火声盛，则可助南而抑北""征盛则宫唱而有和，商盛则征有子而生生不穷，休祥不召而自至，灾害不被而自消"。姜夔希望通过改造夹杂有胡夷音乐的宋朝大乐，以便消除灾害，战胜北方的金。托古改制的思想，既可使音乐雅正化，又有召集祥和的祈向。

姜夔不仅停留在议论上，还创作了《圣宋铙歌》十四首和《越九歌》十首，以歌颂祖宗盛德，来纠正宋因袭唐代音乐制度、古典精神沦丧的缺陷，达到光复乐纪、乐治的目的。在歌曲中，姜夔十分向往古音雅乐，这常见于其词的小序中。"丙午岁，留长沙，登祝融，因得其祀神之曲，曰黄帝炎、苏合香。又于乐工故书中得商调霓裳曲十八阕，皆虚谱无辞。按

〔1〕 （元）脱脱等撰，中华书局编辑部点校：《宋史 卷一百二十九 志第八十二 乐四》，中华书局1985年版，第3027页。

〔2〕 赵晓岚：《姜夔与南宋文化》，学苑出版社2001年版，第76页。

〔3〕 同上第86页。

沈氏乐律'霓裳道调'，此乃商调；乐天诗云'散序六阕'，此特两阕。未知孰是？然音节闲雅，不类今曲。予不暇尽作，作中序一阕传于世。予方羁旅，感此古音，不自知其辞之怨抑也"[1]；"商卿善歌声，稍以儒雅缘饰，予每自度曲，吟洞箫，商卿则歌而和之，极有山林缥缈之思"[2]。姜白石崇尚高古、雅正的书风，与其音乐思想具有一致性。

第二节 姜夔《续书谱》书学思想

南宋书学是北宋的余绪和总结，许多研究者都如此认为。有的学者将宋归纳为玩墨的游戏时代，是书法思想解放，背离唐人书法观的游戏时代[3]，并称"北宋开风气，南宋继其遗绪"[4]。有的学者认为"南宋似乎是北宋书法实践和理论思考的总结期"[5]，并且提出北宋书家的书学思想后继有人，他们的书法理论被继承，他们的书法经验被总结，被据以写成了一部几与《书谱》齐名的《续书谱》[6]。有的学者认为"至南宋，书风虽为北宋尚意书风的延续，但其意趣情调已由高昂激越日趋平静下来，由追求气度与意志的完美统一转入偏于意态追求的局面，形成宋代尚意书风落潮期的基本风格倾向"[7]。由此看来，不管书法还是书学，南宋乃北宋的延续和总结。

由于靖康之变，宋代遭受外族的入侵，政治、经济、文化都受到了严重的摧残和破坏。南宋被迫迁都杭州，偏居东南。在金瓯半缺的形势下，一些民族之士不断思索挽救南宋统治的策略。政治家们有的主张议和救国，有的主张抗金救国，文艺之士则思考改变文艺的现状或通过文艺表达一种爱国之情。姜夔的《大乐论》《续书谱》及其《诗说》就是在如此背景之下产生的。如果与亲自参加过抗金的辛弃疾等爱国词人比，姜夔当然只能算是纯文艺士人，但我们却不能说姜夔的文艺思想与现实毫无关系。如前

[1] （宋）姜夔著; 夏承焘笺校:《姜白石词编年笺校》，上海古籍出版社1981年版，第5页。

[2] 同上第54页。

[3] 姜澄清著:《中国书法思想史》，河南美术出版社1994年版，第153页。

[4] 同上第156页。

[5] 陈方既, 雷志雄著:《书法美学思想史》，河南美术出版社1994年版，第349页。

[6] 同上。

[7] 徐利明著:《中国书法风格史》，河南美术出版社1997年版，第344页。

文所说，姜夔的文艺思想在尚雅、尚古潮流中，既有文艺本身发展的规律，又有一定拯救民族的政治色彩。自然，《续书谱》提倡古制也带有浓厚的时代特色。在南宋抱残守缺的生存状况下，锐意追求创新的思潮必然退居其次，而出现了倾向回归古雅、正统的复古思潮。正如中田勇次郎所说："在金瓯半缺的忧国哀思氛围中，继续恪守古典的传统倾向，不能不成为时代的主流。而对于新思潮的追求，相对说来则退居次要地位。像姜夔、赵孟坚等出自传统派的理论，也就应运而生。"[1]是故，如果说南宋书学是北宋的总结和余绪，应该是针对部分书学而言，比如南宋书法题跋中的理论，无不论及苏、黄、米三家，并无不承袭此三家之精神。但姜夔《续书谱》贬唐的理论明显具有古典主义的倾向，和苏轼、黄庭坚锐意创新、蔑视成法的书法理论差别较大。因此，如果称姜白石的书学是对苏、黄的总结或为其余绪似嫌不太妥当。相对而言，《续书谱》与米芾的书学具有较多的一致性。姜夔的《续书谱》共十八章，比较重视法度，关于法度的共有十一章[2]。这是对北宋一味地尚意轻法潮流的反动。姜夔《续书谱》提倡古制的古典倾向[3]，反对后人以真为草、以行为真变乱古制。关于学草书，姜夔独树一帜地主张先取法章草，再习王羲之小草。这与黄庭坚、苏东坡习草必须先学真书的主张迥异，《续书谱》推崇魏晋的自然精神，主张艺术要如天籁自鸣。白石所欣赏的最高美学范畴为风神，他认为书法一旦具备了风神便能臻于自然的高妙境界。《续书谱》对后世影响较大，自南宋以来相关的研究与评论十分丰富。

（一）尚法的回归与关注

尚意是宋代书法最显著的特征。宋人尚意书风之"意"以逸为基调，不仅有禅宗内涵，还有画意。有的学者认为宋代书法一时难以在书法艺术

〔1〕　[日]中田勇次郎著；卢永璘译：《中国书法理论史》，天津古籍出版社1987年版，第79页、83页。

〔2〕　包括用笔、用墨、临摹、方圆、位置、疏密、迟速、笔势、血脉、书丹等十一章。

〔3〕　与《大乐论》中倡古尚雅、以古为新的思想具有一致性，似乎为白石一以贯之的文艺主张，是否都含有以恢复音乐和书法的古制来拯救南宋统治、消除灾害之意呢？如果能联系当时的政治文化背景，也就不难理解这一观点了。

的基本形式笔法方面有重大的新的进展，他们的成就当然就突出表现在意趣境界的创造方面，这是历史的必然选择。由于偏重于意趣境界的追求，对法度方面的讲究也就相应比较轻视[1]。这既道出了书法发展的必然的历史规律，又指明了宋人尤其北宋书家尚意轻法的时代特点。北宋代表书家苏东坡、黄庭坚及米芾的书法都以尚意、尚韵为主。靖康之变以后的南宋，书坛续北宋之余绪，但姜夔是在继承中有较大变革的书家。北宋书家多重意轻法，而姜夔书论十分重视法则。这无疑是对重意轻法思潮的一次调整。

　　如其诗论一样，姜白石《续书谱》重法讲病[2]，尤其重视古法，对学书者具有较高的参考价值。《续书谱》重点论述了"永字八法"、用笔法、结构法、用墨法、临摹法及书丹法等，比较具体而又完整地阐述了书法的必要技法。在论述法度的同时，姜夔从反面阐述了学书者易犯的毛病；特别是历来为书论家所忽视的书丹法，姜夔单列一章做了专门的阐述。

　　"永字八法"源于隶书，自古以来书论著作便有详细的记载。张怀瓘《玉堂禁经》云："大凡笔法，点画八体，备于'永'字。侧不得平其笔，勒不得卧其笔，弩不得直，直则无力……策须背笔，仰而策之。掠须笔锋左出而利。啄须卧笔疾罨。磔须赹笔，战行右出。"[3]姜白石在前人的基础上，利用拟人的手法将"永字八法"喻为一个完整有生命的人体。

> 　　真书用笔，自有八法，我尝采古人之字列之为图，今略言其指：点者，字之眉目，全借顾盼精神，有向有背，随字异形。横直画者，字之体骨，欲其坚正匀静，有起有止，所贵长短合宜，结束坚实。"丿""乀"者，字之手足，伸缩异度，变化多端，要如鱼翼鸟翅，有翩翩自得之状。挑剔者，字之步履，欲其沉实。[4]

〔1〕　徐利明著：《中国书法风格史》，河南美术出版社1997年版，第310页。
〔2〕　姜白石"重法讲病"也是出入江西诗派并受其影响的见证。所谓"不知诗病何由能诗，不观诗法何由知病"。他强调法度，指明《诗说》之作"非为能诗者作也，为不能诗者作而使之能诗"。
〔3〕　《历代书法论文选》，上海书画出版社2019年版，第218页。
〔4〕　于玉安编辑：《中国历代美术典籍汇编》，天津古籍出版社1997年版，《钦定四库全书·续书谱》。

正如其《诗说》以人为喻一样："大凡诗自有气象、体面、血脉、韵度。"气象欲其浑厚，其失也俗。体面欲其宏大，其失也狂。血脉欲其贯穿，其失也露。韵度欲其飘逸，其失也轻。诗如人，自有气象、体面、血脉、韵度。诗论与书论两者可以参阅互相补充，互相印证。姜夔将"永字八法"喻为人言之有据。苏东坡曾云："书必有神、筋、骨、肉、血，五者缺一不为成书也。"[1]前人描述"永字八法"多以动植物或自然现象做比喻[2]，姜夔将"永字八法"喻为活生生的有血有肉的人可谓独具匠心，与其后文的"风神"论遥相呼应，体系完整。

用笔法分为真书及草书用笔法，皆以推崇古法为旨归。姜夔认为古今楷书最神妙的莫过于锺元常和王逸少。这两家书法用笔潇洒飘逸，中侧兼用。如魏晋书法的钩画保留着隶书的影响，或带斜拂，或横引向外，古意犹存。而颜、柳则革新古法，纯用中锋书写，没有飘逸之气。并指出颜、柳结构既与古人不同，用笔又全用中锋，鼓努为力，溺于一偏，二家为古法的一次重大改革。尽管刚劲高明，对于书法发展也有帮助，但完全失去了魏晋飘逸的风神。姜夔推崇魏晋潇洒飘逸的审美追求，显然与南宋尚古复雅的潮流合拍，是时代强音，是一种古典主义的立场。因此，如果脱离当时的时代背景来指责姜白石保守、反创新则是偏执的。与姜夔相类似的观点，早在北宋便有了。米芾云："智永有八面，已少锺法。丁道护、欧虞笔始匀，左法亡矣。柳公权师欧，不及远甚，而为丑怪恶札之祖。自柳世始有俗书。"[3]不可否认，姜白石可能曾受到米芾的影响。姜夔却进一步挖掘出了其社会根源乃科举制度使然，从而更具有理论色彩。

用笔还包含了"方圆""迟速""笔势"三章。关于草书的用笔，姜白石反复强调："横画不欲太长，长则转换迟，直画不欲太多，多则神痴。"[4]又云："如草书尤忌横直分明，横直多则字有积薪束苇之状，而无萧散之

[1] 《历代书法论文选》，上海书画出版社 2019 年版，第 313 页。

[2] 卫铄（卫夫人）有《笔阵图》与"八法"相类似："横如千里阵云，隐隐然其实有形。点如高峰坠石，磕磕然实如崩也。戈钩如百钧弩发。竖如万岁枯藤。捺如崩浪雷奔，横折弯钩如劲弩筋节。"欧阳询《八诀》："点如高峰之坠石，心钩如长空之初月，横若千里之阵云，竖如万岁之枯藤，戈钩如劲松倒折落挂石崖，横折弯钩如万钧之弩发，撇如利剑截断犀象之角牙，捺须一波常三过笔。"

[3] 《历代书法论文选》，上海书画出版社 2019 年版，第 361 页。

[4] 于玉安编辑：《中国历代美术典籍汇编》，天津古籍出版社 1997 年版，《钦定四库全书·续书谱》，第 127 页。

气。"〔1〕这应该是姜夔经过大量参阅古人草书名迹总结归纳出的规律，而且用通俗的语言平实地道与读者。关于草书的用笔，他还注意到了点画之间的牵丝映带与点画本身的差异性。姜白石敏锐地指出点画处用笔皆重，映带牵丝处用笔皆轻，古人草书即使千变万化也未尝乱其法度；同时指出唐以前草书多单独成字，偶尔两字相连带，这是姜夔推崇的古法。如果一味地牵丝映带便是病。姜夔还提出用笔"故不得中行，与其工也宁拙，与其弱也宁劲，与其钝也宁速"，可看到陈师道论诗"宁拙毋巧，宁粗毋巧，宁僻毋俗"的影响，这又可见姜夔出入江西诗派而在书论中留下的影子。而姜夔之说，似乎在后来傅山的书论中得到了回应："宁拙毋巧，宁丑毋媚，宁支离毋轻滑，宁直率毋安排，足以回临池既倒之狂澜矣。"〔2〕

关于书写速度的迟速法则，孙过庭云："至有未悟淹留，偏追劲疾，不能迅速，翻效迟重。夫劲速者，超逸之机；迟留者，赏会之致；将返其速，行臻会美之方；专溺于迟，终爽绝伦之妙；能速不速，所谓淹留，因迟就迟，讵名赏会！"〔3〕由于受骈文对偶的影响，理解起来确实费劲，而且对于初学书者而言，究竟应先会速还是先会迟也并未交代清楚。姜白石则明确指出"先必能速，然后为迟"，因为"若素不能速而专事迟，则无神气"〔4〕。当然姜夔也强调不能一味地求速，否则书法往往会失势。

关于用锋之法，古人受儒家思想的影响向来重视君子藏器，多主张藏锋。姜夔却明确提出"不欲深藏圭角，藏则体不精神"〔5〕。在"草书"章中又指出"有锋以耀其精神"，并在"临摹"章强调"夫锋芒圭角，字之精神，大抵双钩多失，此又须朱其背时，稍致意焉"〔6〕。一则彰显出姜白石作为纯文艺家的敏锐的思想，而不因道德伦理观念来影响自己的判断。再则也表明姜夔已经注意到当时法帖兴盛，刻帖的过程中刻帖者常常

〔1〕 于玉安编辑：《中国历代美术典籍汇编》，天津古籍出版社 1997 年版，《钦定四库全书·续书谱》，第 131 页。

〔2〕 赵晓岚：《姜夔与南宋文化》，学苑出版社 2001 年版，第 65 页。

〔3〕 《历代书法论文选》，上海书画出版社 2019 年版，第 130 页。

〔4〕 于玉安编辑：《中国历代美术典籍汇编》，天津古籍出版社 1997 年版，《钦定四库全书·续书谱》第 132 页。

〔5〕 同上第 126 页。

〔6〕 于玉安编辑：《中国历代美术典籍汇编》，天津古籍出版社 1997 年版，《钦定四库全书·续书谱》第 129 页。

泯灭锋芒圭角的普遍现象。据叶梦得《石林燕语》描述，《绛帖》"微出锋"，意即字的锋芒圭角刻得较逼真清晰因而精神外耀。姜夔曾对《绛帖》做过深入细致的研究并作了《绛帖平》一书，其对锋芒圭角的认识正来自不同的刻帖的比较。因为法帖经过无数次的翻刻，最容易丧失的往往是芒角，一旦芒角损失，便使神采受损，甚至面目全非，而这常常是人们容易忽视的问题。因此姜夔的"芒角露锋"之说具有较强的现实针对性。正如现代有的学者所说，书法史就是一部芒角得失史。在今天照相及复印技术发达的环境下，书法墨迹和法帖及碑版资料极为丰富，学书者及研究者很容易便能获得古人难以一见的墨迹范帖。如果我们把这些资料稍做对比研究，就不难发现起笔处芒角得失的问题。况且思想开放、学术言论十分自由的现代社会，做出如此判断当在情理之中。但在封建社会，姜夔重视芒角理论确实独具慧眼和胆识。

临摹法，姜夔特地强调了摹法，并对临摹的优缺点进行详细的对比，一目了然。在书法史上，姜夔较早地将摹、临二法做了系统化的思考。前人论述临摹多，一般较少专门提及摹法。姜白石强调初学者不得不摹，"以节度其手，易于成就""摹书易得古人位置，而多失古人笔意。临书易失古人位置，而多得古人笔意。临书易进，摹书易忘，经意与不经意也"[1]。后人论临摹多受这样分析方法的影响。周星莲云："初学不外临摹。临书得其笔意，摹书得其间架。"[2]朱和羹云："临书异于摹书。盖临书易失古人位置，而多得古人笔意；摹书易得古人位置，而多失古人笔意。临书易进，摹书易忘，则经意不经意之别也。"[3]民国丁文隽把姜白石的理论进一步发展深化，指出：

> 初学手无准绳，宜先摹书，取范本摹之。摹时应注意点画之形态，以悟其运笔之法，依样葫芦，务求其似。孙过庭曰：察之贵精，拟之贵似。斯乃摹书要诀。察之不精，拟之必不能似。如不察其运笔之法，而徒描绘求似，则愈求似而愈不似矣。如颜真卿书起止圆浑，知其起必藏

[1]　《历代书法论文选》，上海书画出版社 2019 年版，第 390 页。

[2]　同上第 722 页。

[3]　同上第 734 页。

锋，止必回锋，且藏回之际必重顿其笔，始能得其形似……如此摹书，不特能得古人之位置，且能得其笔意矣。次应注意点画之穿插位置，手摹其形而心究其理，心手并用，久之，各字结构深印于脑海之中，即无范本，亦能拟效，毫厘不爽。《续书谱》所谓摹书易忘者，乃指不经心者而言，如能经心，又何患其易忘乎？书法形神并重，摹时注意一点一书之笔意位置，所得者为形体。临时注意全字之性情气势，所得者为精神。然精神必寓于形体而后见，有无精神之形体，而无形体之精神。不得形体，安得精神？故学者必先摹仿，且摹之次数愈多，则心愈精而手愈熟，心精手熟之后乃可易摹为临。〔1〕

丁文隽的"临摹"论可以看作姜夔理论的补充与深化。

姜白石所论结构之法包括"向背""位置""疏密"三章，其中大部分原理多为对古法的继承，也有一些独特的见解。如"位置"章云："不可太密太巧，太密太巧者，是唐人之病也。"密和巧就位置而言，但又不仅仅言位置问题。这可从朱熹关于巧密的一段诗论获得一些启发。朱熹《答巩仲至第四书》指出，古今诗三变并分为三等，"自唐初以前，其为诗者，固有高下，而法犹未变；至律诗出而后诗之与法始皆大变，以至今日，益巧益密，而无复古人之风矣"〔2〕，"国初之章，皆严重老成……盖其文虽拙，而其辞谨重，有欲工而不能之意，所以风俗浑厚……到东坡文字便已驰骋，弍巧了。及宣政间，则穷极华丽，都散了和气"〔3〕。朱熹指出，唐初以后律诗出现法度，便越来越巧、越来越密，不再有古人的风规了。巧与密既指诗歌的内容，又指结构安排得不浑厚、不自然。书法与诗歌同理。姜夔反对书法的巧、密，推崇魏晋的潇洒及结构上的疏朗和飘逸，这与其"与其工宁拙"的观点一致，亦可从中看到黄庭坚书学的影响。黄庭坚论云："凡书要拙多于巧，近世少年作字如新妇子妆梳，百种点缀，终无烈妇态也。"〔4〕可推知所谓巧就如新娘梳妆百般打扮，借指对结构用笔的刻意安排、不自然。姜白石以巧、密为病，主张"书以疏为风神"。

〔1〕 丁文隽：《书法精论》，中国书店1983年版，第183页、184页。

〔2〕 （宋）朱熹：《晦庵先生朱文公文集卷六四》四部丛刊初编本。

〔3〕 （宋）黎靖德编，王星贤点校：《朱子语类·卷第一百三十九　论文上》，中华书局，1986年版，第3307页。

〔4〕 《历代书法论文选》，上海书画出版社2019年版，第355页。

（北魏）《司马景和墓志》（局部）

（唐）颜真卿《麻姑仙坛记》（局部）

书丹法，据章太炎云："自晋以上，未有纸背钩摹之技，所以仲将题榜必缘梯絙；伯喈刻石，先自书丹。清代得《王基断碑》，书成未刻，其征愈明。《晋书》称戴逵以鸡卵汁溲白瓦屑作《郑玄碑》，是乃以白代丹，书之于石，若有纸背钩摹之术，则无以是为也。"[1]可知晋以前，书丹现象十分盛行。章太炎又云："惜自《笔阵图》以来，未有为书丹运笔之说者。孙虔礼、张长史广谈笔法，亦竟于此阙然。"[2]然而事实并非如章太炎所言。姜白石《续书谱》特设列一章"书丹"，论述书丹的方法问题。按章太炎的论断可推知白石"书丹"的理论在书法理论史上具重要价值。姜夔先指明了墨与丹的不同的书写效果及其原因，"笔得墨则瘦，得朱则肥"，然后强调书丹用笔之法以瘦劲、苍老为妙，须防止圆熟、美润。

重视法度是姜白石《续书谱》的显著特征之一。南宋末期的赵孟坚"目姜尧章为书家申、韩"。申、韩指战国时期秦朝的法家申不害和韩非。韩非及申不害提倡以法治国，其文博辩明晰。由此可知，姜夔的书论非常强调法度且甚为苛刻、细致，论述明晰。

（二）崇尚古制的书法理论

姜夔《续书谱》注重取法高古，崇尚魏晋楷书，以锺繇、王羲之为尚，而认为自献之以下用笔多失，古法沦丧。姜夔尊崇古法，而批评王羲之以后尤其唐宋书家以行为真、以真为草的混淆书体的现象，主张恢复古制。关于学草书，姜夔主张先取法章草然后再学习王羲之，与许多书家的理论相异。姜夔上书给朝廷，希望通过改变南宋朝廷的音乐制度恢复周代的乐制，振兴汉民族的实力。姜白石认为南宋国乐驳杂混乱，格调不高古。他主张复古尚雅，并希望"虽古乐未易遽复，而追还祖宗盛典，实在兹举"[3]。

[1]　《历代书法论文选续编》，上海书画出版社2016年版，第771页。

[2]　同上第772页。

[3]　赵晓岚《姜夔与南宋文化》中，姜白石详述古雅乐的制度："周有九夏，钟师以钟鼓奏之，此所谓奏以金也；大祭祀登歌既毕，下管象武管者，箫、篪、笛之属，象武皆诗而吹其声，此所谓常用管者也；周六笙诗，自《南陔》皆有声而无其诗，笙师掌之以供祀缩，此所谓吹以笙者也。周升歌清庙，彻而歌雍诗，一大祀为两歌诗，汉初此制未改，迎神曰嘉制，皇帝入曰永至，皆有声无诗。至晋始失古制，既登歌有诗，夕牲有诗，缩神有诗，迎神、送神又有诗……当今之作宜效周制，除登歌、彻歌外，繁歌当删，以合于古。"

（唐）徐浩《不空和尚碑》（局部）

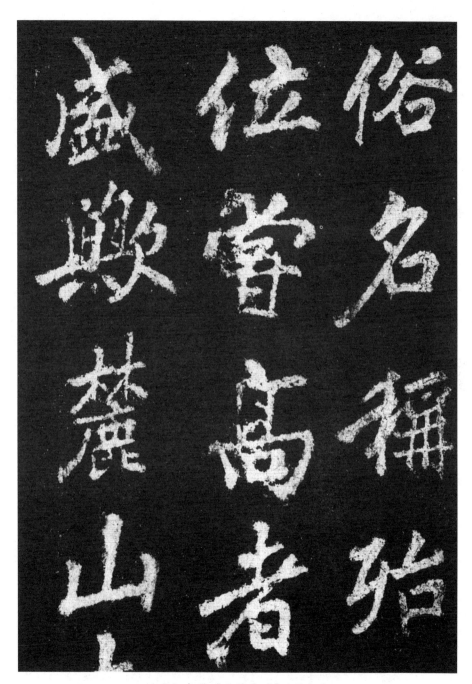

（唐）李邕《岳麓寺碑》（局部）

"白石以沉忧善歌之士意在复古。"[1]可见，其书学与音乐理论两者有一定的联系，均以古制为尚。

1.贬唐之论

一般而言，北宋书家多以颜楷等唐楷作取法主要对象，而姜夔却主张直追王羲之以上的魏晋书法，尤其深刻地指出唐楷平正的缺陷，而认为颜书《干禄字书》是科举习气的最典型代表，与北宋习颜书的潮流可谓大相径庭。

北宋书家重视学颜真卿，首先因为颜真卿是唐代的书法革新派，一改魏晋飘逸书风，形成了雄强博大的颜体。当然颜真卿的人格道德的力量也是不可忽视的重要原因。北宋初期蔡襄、文坛盟主欧阳修都十分推崇颜真卿，蔡襄大字真书主要师法颜真卿，得其用笔结字，但失其雄厚壮伟之气魄。欧阳修《集古录跋尾》云，"余常与蔡君谟论书，以谓书之盛，莫盛于唐，书之废，莫废于今"[2]，具有明显的推崇唐书的倾向。欧阳修认为颜真卿"笔画巨细皆有法，愈看愈佳，然后知非鲁公不能书也"[3]。苏东坡在书法见解上明显受其师欧阳修的影响。苏东坡之子叔党跋东坡书云，"少年喜二王书，晚乃喜颜平原，故时有二家风气"，明确表明东坡习颜的经历。东坡对颜真卿异常推崇："颜鲁公书雄秀独出，一变古法，如杜子美诗，格力天纵，奄有汉、魏、晋、宋以来风流，后之作者，殆难复措手。"[4]其《孙莘老求墨妙亭》诗也称道："颜公变法出新意的精神，细筋入骨如秋鹰。徐家父子亦秀绝，字外出力中藏棱。"[5]苏东坡推崇颜鲁公主要原因是其变革古法而出新意，而艺术的生命在于创新。因此他自信地说："吾虽不善书，晓书莫如我。苟能通其意，常谓不学可。""通其意"关

〔1〕 唐圭璋编：《词话丛编》，中华书局1986年版，第4329页，郑文焯《大鹤山人词话·附录》。

〔2〕 赵晓岚：《姜夔与南宋文化》，学苑出版社2001年版，第53页。

〔3〕 （宋）欧阳修：《欧阳修全集集古录跋尾·卷七》，中国书店1986年版，第1173页。

〔4〕 （宋）苏轼撰，（明）茅维编，孔凡礼点校：《苏轼文集卷六十九 书帖题跋 书唐氏六家书后》，中华书局，1986年版，第2206页。

〔5〕 （宋）苏轼撰，（清）王文诰辑注，孔凡礼点校：《苏轼诗集卷八 古今体诗六十八首孙莘老求墨妙亭诗》，中华书局1982年版，第372页。

键在于通晓求新求变的发展规律。东坡也是带着同样的眼光赞许柳公权:"本出于颜,而能自出新意,一字百金,非虚语也。"这种变革出新的立场与姜白石的古典立场完全不一样,因此两人的结论也就各异。姜夔也看到了颜柳的变革,但指出其变革的结果是魏晋风范的丧失。那么东坡与白石孰是孰非呢?没有固定标准,时代使然。客观环境不同,角度不同,观点就不同。而且艺术发展复杂多变,一般而言,变革是创新,有时艺术却以古为新。

作为"苏门四学士"之一,黄庭坚不但曾临习过东坡的书法,而且其书学观念与东坡有许多共同点。黄庭坚力主创新:"随人作计终后人,自成一家始逼真。"[1]黄庭坚在题跋中多次称颂颜鲁公变法出新意而又独得右军神韵。山谷《跋颜鲁公东西二林题名》云:"余尝评鲁公书独得右军超轶绝尘处,书家未必谓然。惟翰林苏公见许。"[2]可知东坡与山谷的观点是有默契的。山谷题颜鲁公帖云:"观鲁公此帖,奇伟秀拔,奄有汉、魏、晋、隋、唐以来风流气骨。回视欧、虞、褚、薛、徐、沈辈皆为法度所窘,岂如鲁公萧然出于绳墨之外,而卒与之合哉?盖自二王后,能臻书法之极者,惟张长史与鲁公二人。"[3]又云:"颜鲁公书虽自成一家,然曲折求之,皆合右军父子笔法。"[4]山谷题颜鲁公《麻姑仙坛记》云:"余尝评题鲁公书,体制百变,无不可人。真、行、草书、隶皆得右军父子笔势。"[5]山谷与姜夔论颜鲁公书法观点迥异。山谷认为颜鲁公体制百变,而皆合右军父子笔法,并且奄有魏晋风流气骨。姜夔却认为颜书结体用笔皆异于古法,以致魏晋风规丧失殆尽。山谷锐意创新,因此鼓吹推陈出新的颜鲁公,而讥贬欧、虞、褚、薛的保守。白石乃光复古制的古典主义,以古察今。因此在山谷眼里,王羲之与王献之平等相待;于姜白石而言,王献之则被批评为用笔多失。就连历来被尊奉为书圣的王羲之在姜

〔1〕 《历代书法论文选》,上海书画出版社2019年版,第356页。

〔2〕 曾枣庄主编:《宋代序跋全编·卷一一三 题跋 一七·黄庭坚〈跋颜鲁公东西二林题名〉》,齐鲁书社2015年版,第3166页。

〔3〕 曾枣庄主编:《宋代序跋全编·卷一一三 题跋 一七·黄庭坚〈题颜鲁公帖〉》,齐鲁书社2015年版,第3165页。

〔4〕 曾枣庄主编:《宋代序跋全编·卷一一三 题跋 一七·黄庭坚〈跋洪驹父诸家书〉》,齐鲁书社2015年版,第3172页。

〔5〕 曾枣庄主编:《宋代序跋全编·卷一一三 题跋 一七·黄庭坚〈题颜鲁公麻姑坛记〉》,齐鲁书社2015年版,第3166页。

尚書宣示孫權所求詔令所報所以博示

逮于卿佐必冀良方出於阿是芟之

言可擇郎廟況繇始以疏賤得為前恩橫

所贶睨公私見異愛同骨肉殊遇厚寵以至

今日再世榮名同國休感敢不自量竊致愚

慮仍日達晨坐以待旦退思鄜淺聖意所

（魏）鍾繇《宣示帖》（局部）

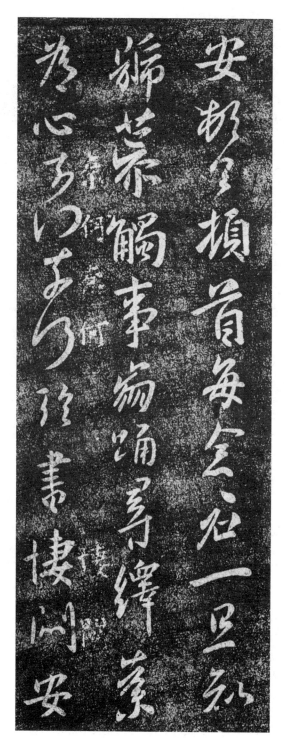

（晋）谢安行书（局部）

白石眼中也非最高境地。据张世南云："吾乡姜尧章，学书于单。姜帖今亦少有。世南尝藏姜一帖，正与单论刘次庄辈十数家释帖非是。又云：'吾帖中，只张芝《秋凉帖》、锺繇《宣示帖》、皇象《文武帖》、王廙小字二表皆在右军之上。'其说尤新，有《绛帖平》二十卷，恨未之见也。"[1]姜夔又说："大抵右军书成而汉、魏、西晋之法尽废，右军固新奇可喜，而古法之废实自右军始，亦可恨也。今官帖中有张芝章草帖、皇象《文武帖》、锺繇《宣示帖》、王世将廙上表二首，其笔高绝，俱存古意，而《宣示帖》乃右军所临，不失锺法也。右军之前既多名书，右军同时又有世将、李卫、长倩、王洽、谢安、珉、珣诸人，皆妙于此，故《兰亭》不见称于晋而至隋唐始显尔！"[2]在唐宋人眼里，尽善尽美的书圣王羲之也被姜夔指责为"古法之废实自右军始，亦可恨也"。姜白石崇尚古制立论之高，可谓别出心裁，独树一帜。有人批评白石《续书谱》"大旨宗元常、右军，谓大令以下用笔多失，则唐宋以下自不待言，持论不免太高，宜后来诸书加以抨击"[3]。事实上，白石不但理论上以元常及右军为宗，而且在创作上同样致力效法锺王。元代陆友评价姜白石是宋代学锺繇的五书家之一。既然姜夔能做到理论与实践上都宗法锺王，言行一致，也就不可算作立论太高的空谈了。

　　姜夔尚古制的理论并非空穴来风，而是有所传承的。在北宋，米芾与苏、黄比较则属于古典派。就此而言，姜夔的思想和米芾最接近。米芾批评云："颜真卿学褚既成，自以挑剔名家，无平淡天真之趣……大抵颜、柳挑剔，为后世丑怪恶札之祖，从此古法荡无遗矣。"[4]姜白石对颜、柳的批评如出一辙："晋人挑剔，或带斜拂，或横引向外，至颜、柳始正锋为之，正锋则无飘逸之气。"[5]"欧、虞、褚、柳、颜，皆一笔书也。安排费工，岂能垂世？""浩大小一伦，犹吏楷。"[6]

〔1〕　（宋）张世南撰，张茂鹏点校：《游宦纪闻·卷七》，中华书局1981年版，第58页。
〔2〕　曾枣庄主编：《宋代序跋全编卷一六六　题跋　七〇题定武旧刻〈兰亭叙〉帖》，齐鲁书社2015年版，第4736页。
〔3〕　余绍宋编撰：《书画书录解题》，北京图书馆出版社2003年版，第251页。
〔4〕　（宋）米芾撰，辜艳红点校：《米芾集·补遗·跋颜书》，浙江人民美术出版社2019年版，第216页。
〔5〕　左圭《左氏百川学海》，民国十六年武进陶氏影刻宋咸淳本。
〔6〕　《历代书法论文选》，上海书画出版社2019年版，第361页《海岳名言》。

姜夔则云："真书以平正为善，此世俗之论，唐人之失也。"[1]开门见山，表明了自己的立场。米芾与姜夔的审美标准相似点有二：一要取法高古，二要自然。而东坡、山谷评判标准则是创新、变古法。不过真正代表宋代尚意潮流者自当以苏东坡及黄山谷为重镇。从欧阳修到苏东坡、黄山谷，再到米芾、赵构、姜白石，经历了崇尚唐法到上追魏晋的变迁。由创新到保守，由新潮到古典，也是时代使然，绝非人力所致。南宋崇尚魏晋的古典传统思潮为元代以赵孟頫为主的书家复古思潮又奠定了基础，其中的发展脉络是一目了然，自然延续。因此，姜白石的《续书谱》顺应历史潮流而产生的具有明确的审美祈向的理论著作，并受到元代赵孟頫的特别推崇，是情理之中[2]。

2. 正体之论

"体"指书体，包括篆、隶、草、真、行。所谓"正体"，就是要求各种书体必须按各自的体制和规范去书写，不可混杂。就汉魏古法而言，真书有真书的体势，行书有行书的体势，草书有草书的体势。如姜夔所云："大抵右军以前，书法真自真，行自行，章自章，草自草。"[3]因体定势是姜白石正体理论的依据，这也是艺术的普遍规律。

《文心雕龙》的"定势"一章论述了不同体裁会因势而形成不同的风格。章表奏议、赋颂歌诗、符檄书移、史论序注，这些不同的文章体裁就决定了风格各异：有的典雅，有的清丽，有的明断，有的核要。这就如河岸直、河床平坦则水流又缓又直，河岸曲折、河床陡则水流又急又回旋。河水自然地顺势而流，文章也该如此。但写作的人不一定懂得因体定势的道理。比如章表奏议，体裁需要风格典雅，如果作者却去追求新奇，体裁便与风格不相符，从而违背了体势。刘勰《文心雕龙》云："是以括囊杂体，功在铨别，宫商朱紫，随势合配。章表奏议，则准的乎典雅；赋颂歌诗，则羽仪乎清丽；符檄书移，则楷式于明断；史论序注，则师范于核要；箴铭

〔1〕《四库全书》第1175册集部114别集类三《绛帖平》，上海古籍出版社1987年版。

〔2〕赵松雪曾抄录《续书谱》前三章。冯班《钝吟书要》曰："白石论书，略有梗概耳，其所得绝粗，赵松雪重之为不可解。"

〔3〕《四库全书》第1175册集部114别集类三《绛帖平》，上海古籍出版社1987年版。

（三国）皇象《急就章》（局部）

碑诔，则体制于宏深；连珠七辞，则从事于巧艳：此循体而成势，随变而立功者也。虽复契会相参，节文互杂，譬五色之锦，各以本采为地矣。"〔1〕最后两句强调尽管有时可兼通，但须保持本色。姜白石在《诗说》里也表明正体定势的重要性。《诗说》第十三则云："守法度曰诗，载始末曰引，体如行书曰行，放情曰歌，兼之曰歌行，悲如蛩螀曰吟，通乎俚俗曰谣，委曲尽情曰曲。"儒家历来重视"正名"，所谓"名不正，言不顺也"。姜白石虽仅为诗中八体下定义，却十分精当，目的是为指明创作须弄明白体裁及性质特点。

《续书谱》非常强调因体定势的理论。在"总论"中姜白石便明确指出，"真、草与行各有体制，欧率更、颜平原辈以真为草，李邕、西台辈以行为真。亦以古人有专工真书者，有专工草书者，有专工行书者。信乎！其不能兼美也"。有学者指出："姜夔提出了关于书法各体的正体观，并对唐人各体相淆且不自知而深致不满。"〔2〕的确如此，但后面的分析却未道出事情的真相。"欧字平正中见险劲，颜体端庄中饶森严，姜夔因尚魏晋之萧散飘逸，故认为是以真为草的错位。李邕沉雄倜傥，善以行楷写碑，李建中得欧法则构新体，姜夔认为是以行为真。"〔3〕关于这一点，邓散木已解释得比较清楚了："欧阳询、颜真卿他们是用真书的笔法写草书，李邕、李建中他们是用行书的笔法写真书。"〔4〕姜夔对于这种各体随意混杂的现象做了批评，并指出他们违背了古法。锺、王等魏晋楷书体势潇洒纵横，自然飘逸，各个字各尽自然的真态，而不刻意地写得大小一样，或一味地方正，或一味地圆匀。草书体裁决定了草书飞动多变的风格。一切变化，如人坐卧行立、揖逊忿争、乘船骑马、歌舞战斗一样自然，丰富多彩。尽管一字之体变化各异，但各有规则和道理，如此起笔则须如此呼应，不可马虎。不识向背、不知起止、不悟转换、任笔赋形、行草相杂等毛病均应避免。姜夔认为自王献之以来，已经出现了这些毛病，何况现在。行书尤

〔1〕（梁）刘勰著，黄叔琳注，李详补注，杨明照校注拾遗：《增订文心雕龙校注·卷六·定势第三十》，中华书局2012年版，第403页。

〔2〕（宋）姜夔著；夏承焘笺校：《姜白石词编年笺校》，上海古籍出版社1981年版，第65页。

〔3〕同上。

〔4〕邓散木：《续书谱图解》，浙江人民美术出版社2018年版，第12页。

其魏晋行书，自有一种体制，风格式样与草书不同。行书出自真书，变楷法以便于书写方便。姜夔强调行书有自己固定的体制，即使魏晋诸多的名家，也大体相近。行书以《兰亭序》及右军各帖为第一，谢安石、献之次之。在"行书"一章末尾，姜夔做了结论：楷书须有楷书的姿态，行书须有行书的姿态，草书须有草书的姿态，但通过博学可以变通。即如《文心雕龙》所说，虽然各种体裁互相关联、互相夹杂，但好比五色的锦绣，还得各自用本色作底子，本色不同则各体的风格也不同。综而述之，在姜夔的眼里，正体理论也是崇尚古制的体现。

3. 草书之论

《续书谱》一书中出现频率最高的一个字当属"古"字，可见姜夔对古典向往的情结。姜夔崇古不是简单地复古，而是因为它具有如天籁般的自然美。对草书的学习，姜夔主张取法高古的章草，见解独到。姜夔主张草书先当师法张芝、皇象、索靖等章草，取法高古，才能下笔有源；否则在结构上就会任笔赋形、失误颠错，用笔也会失去古意、轻率随意。这种师法的取向比宋代许多书家都高古。苏东坡论书云："书法备于正书，溢而为行草，未能正书，而能行草，犹未尝庄语，而辄放言，无是道也。"[1]言外之意，要学草书先必须学正书，以正楷作为草书的基础。黄山谷则更明确地表示："欲学草书，须精真书，知下笔向背，则识草字法，不难工矣。"[2]哪种主张更合理呢？就草书渊源而言，草出自章草，而非从楷书演变而来，学草书先学章草自然合乎常理。况且张芝、王羲之等都是精通章草，以章草为根基的草书大家。再则草书结构更接近章草，取法章草，则结构平正，下笔有源。因此，学草取法章草比取法楷书更合理。姜夔的这一主张在元代得到了热烈的响应，赵孟𫖯、康里巙巙、邓文原、杨维桢等都擅长章草，蔚然成风！这种影响一直持续到明初的宋克等书家。

在"草书"这一章，姜夔批评王献之以下笔多失误、当连反断、不识向背、

[1] 《历代书法论文选》，上海书画出版社 2019 年版，第 314 页。

[2] 同上第 355 页。

不知起止、不悟转换、随意用笔、任笔赋形、失误颠错、反为新奇的毛病。可知姜夔认为王献之是变乱古法的"罪魁祸首"，也是古法大变的分水岭，同时也表明姜夔对草书古法的推崇。为此邓散木先生在《续书谱图解》"后记"中特意补充了一段文字为献之鸣不平。邓散木先生云："姜白石对王大令书法的评价，一则说或谓欲其萧散，则自不尘俗，此又有王子敬之风。再则说大令以来用笔多尖，一字之间，长短相补，斜正相拄，肥瘦相混……三则说自大令以来写草书的当连者反断，当断者反续，不识向背，不知起止……似乎处处表示不满。我的看法是他所谓萧散，所谓长短相补、斜正相拄，所谓的当连反断、当断反续云云，正是大令书法的特点，也正是大令能冲破常规、变革家法、创造新体的突出表现。至于用笔多尖，那是侧锋取势的必然结果。本书里不止一次地说魏晋书法多用侧锋，所以飘逸，何独对大令的使用侧锋，就批评他用笔多尖了呢？"这又是立场不同而引起的争论。邓散木站在变革的角度，姜夔则站在经典古法的角度。因此邓散木指责姜夔是有道理的，因为姜夔所指出的王献之的缺点的确正是其书法的特点，也正是大令能冲破常规、变革家法、创造新体的突出表现。同时邓散木之说也是没道理的。其实对王献之的评价问题，自古以来便见仁见智，众说纷纭。邓散木先生的言外之意似乎是白石处处对献之不满，是一种刁难和偏见，这是没道理的。对于这个问题，首先要看白石评价书家的标准是否前后一致，是否有双重标准。第一，白石于书法崇尚古制，是一种古典精神。因此姜夔甚至对王羲之也有微词[1]。由于姜白石古典主义美学思想，对革新古法持批评态度是其一贯的思想。因故，白石利用同样标准来批评王献之，并没有带任何偏见，也没用双重标准。其次，由于版本问题，邓散木所云"用笔多尖"实应为"用笔多失"，详见版本考。"失"指用笔的缺陷，而非侧锋问题。就此而言，邓散木所谓"至于用笔多尖，那是侧锋取势的必然结果。本书里不止一次地说魏晋书法多用侧锋，所以飘逸，何独对大令的使用侧锋，就批评他用笔多尖了呢？"一说自然值得商榷。

　　姜夔对草书的用笔也以高古的自然法则为标准，在"草书"的"用法"

[1]　如前文所述：大抵右军书成而汉、魏、西晋之法尽废，右军固新奇可喜，而古法之废实自右军始，亦可恨也。并认为张芝《秋凉帖》、钟繇《宣示帖》、皇象《文武帖》、王廙小字二表皆在右军之上。

一章也比较显而易见。姜白石指出草书用笔应该如折钗股、如屋漏痕、如锥画沙、如壁坼，并称这四种用笔法都是后人的论述。事实上，这四种说法都是唐人对笔法的总结。《张长史笔法十二意》颜真卿向张旭请教："敢问执笔之理，可得闻乎？长史曰：予传笔法，得之老舅彦远。曰：吾昔学书，虽功深，奈何迹不至殊妙。后闻于褚河南曰：'用笔当须如印泥，画沙。'思之不悟。后于江岛，遇见沙地，平净令人意悦欲书，乃偶以利锋画之，劲险之状，明利媚好。乃悟用笔，如锥画沙，使其藏锋，画乃沉着，当其用笔，常使其透过纸背，此功成之极矣。真草用笔，悉如画沙，则其道至矣。"[1]又，怀素和尚曾经从他表亲邬彤学字，一次颜鲁公问怀素，邬彤的字好处在哪里。怀素说："他的字像折钗股。"鲁公说："折钗哪及屋漏痕？"怀素听了，佩服得不得了，甚至抱住鲁公的腿高喊："被你这老贼说着了。"[2]

褚遂良主张用笔当须如印印泥、锥画沙。颜真卿与怀素提出了用笔如折钗股或屋漏痕。姜夔对唐人的真、行、草书都有异议，因此他认为不必完全遵照这四种唐人所总结的方法。白石云："皆不必若是。笔正则锋藏，笔偃则锋出，一起一倒，一晦一明，而神奇出焉。常欲笔锋在画中，则左右皆无病矣。"[3]这直接受汉代蔡邕的影响，蔡邕《九势》云："令笔心常在点画中行。"[4]姜夔所论与之如出一辙，崇尚高古之主张可见一斑。

清人冯班对姜夔此种说法讥贬云："锥画沙、印印泥、屋漏痕，是古人秘法。姜白石云不必如此，知此君愦愦。"[5]此说过于武断。其一，姜夔的立场是辩证的，亦此亦彼而不是"非此即彼"。其二，古法在姜夔眼里是汉、魏、西晋之法，甚至连东晋的王羲之变古法亦被批判、指责，何况是离宋代非常接近的唐代。有学者肯定地说："他（白石）不单纯从点画形质的规定性着眼，而从用笔的基本要领讲效应。因为以形质规定运笔，就可能导致按形势要求而勉强做作，从运笔基本原理上讲要求，则可

〔1〕 《历代书法论文选》，上海书画出版社 2019 年版，第 280 页。

〔2〕 邓散木：《邓散木图解续书谱》，上海人民美术出版社 2019 年版，第 52 页。

〔3〕 于玉安编辑：《中国历代美术典籍汇编》，天津古籍出版社 1997 年版，《钦定四库全书·续书谱》第 128 页。

〔4〕 《历代书法论文选》，上海书画出版社 2019 年版，第 6 页。

〔5〕 同上第 550 页。

隋人书《出师颂》（局部）

以从运笔把握要领，得之自然。"[1]有的学者赞扬姜夔却扫灭之而生新意，可见其深谙辩证之理[2]。意思是说"皆不必若是"并非否定唐人的笔法，而是亦此亦彼、一正一反的原则。有的学者批评南宋人不但书法坏，书学也不精，似是而非，最易误人[3]。有的学者则似乎只看到了白石否定唐法的一面，而忽视了白石亦此亦彼之原理。"他（笔者注：指姜夔）对唐代提出的折钗股等用笔方法也持否定态度，理由也是'不古'……但认定后出总不及先有，未免是种抱残守缺的落后观点。确实，书法发展至南宋，已表现出进取精神的失落，它在一定程度上对应了朝代的气运。虽然姜夔的理论曾为赵孟頫的全面复古做了铺垫，但《续书谱》所代表的毕竟是很难首肯的进步思想"[4]的确道出了姜夔书学保守落后的缺陷。但任何事物都有两面性，有优点也就有缺点。我们似乎也不能一味地以为"创新"才是进步的标准。如前文所说，通常创新是进步的，有时复古却是进步的，不可刻舟求剑。赵孟頫的全面复古却得到历史的首肯，我们不能不说赵孟頫的艺术思想是符合潮流及历史规律的进步思想，是对宋人尚意的一次逆向的回归传统，更何况姜白石的复古是以回归自然精神、表达情性为宗旨的，也是对艺术本质的一种守望！

（三）尚雅及纯文艺书学批评

1. 尚雅的中和思想

所谓雅，中正则雅，中和则雅。孙过庭评价王羲之书法志气和平、不激不励，而风规自远，是一种中和的雅。又云："时然后言，言必中理矣，是以右军之书，末年多妙。"言必中理，出自《论语·为政》："夫子不言，言必有中。"孙过庭《书谱》体现了儒家的中庸思想，有学者曾言"书法美学的理论性格是反中庸"。中国书论的发展已经经历了两个圆圈：反中庸（崔瑗）——中庸（孙过庭）——反中庸（黄山谷）——中庸（朱子、

[1] 陈方既，雷志雄著：《书法美学思想史》，河南美术出版社1994年版，第357页。
[2] 赵晓岚：《姜夔与南宋文化》，学苑出版社2001年版，第69页。
[3] 周汝昌：《永字八法》，广西师范大学出版社2002年版，第81页。
[4] 曹宝麟：《中国书法史·宋辽金卷》，江苏教育出版社1999年版，第320页。

项穆）——反中庸（王铎、包世臣、刘熙载）〔1〕。《续书谱》继承了《书谱》中庸为主的哲学观，同时也有所突破。

我们说《续书谱》以中和为雅、以中正为雅，也可先结合姜夔的音乐及诗歌理论从侧面来分析。姜夔的《大乐论》的主导思想便是中和。"和"是春秋儒家礼乐的重要思想。孔子认为《诗·关雎》"乐而不淫，哀而不伤"，意思便是指中和。《乐论》说："故乐者，审一以定和也。""和"是中国古代音乐审美的最高境界。《大乐论》在指出当前朝廷大乐各种失"和"的现象之后，提出了大乐复归于"和"的具体措施。《大乐论》特别重视宫音"以十二宫为雅乐，周制可举"，"古乐只用十二宫…… 古人于十二宫又特重黄钟一宫而已……郊庙用乐咸当以宫为曲，其间皇帝升降、盥洗之类用黄钟者，群臣以太簇易之，此周王用《王复》，公用《骜夏》之义也"〔2〕。这体现了"中和即雅"的美学观。在姜白石的《诗论》中也体现了儒家的中和思想。《诗论》云："喜辞锐，怒辞戾，哀辞伤，乐辞荒，爱辞结，恶辞绝，欲辞屑。乐而不淫，哀而不伤，其惟关雎乎。"〔3〕正如有的学者所言，《白石道人诗说》《大乐论》及《续书谱》都涉及对喜怒哀乐之情如何表现的探讨，且贯穿着中和节制之意〔4〕。

姜白石《续书谱》所包含的中和思想是以雅为归宿的，突出了他尚雅的美学祈向。中和不是平正，更不是平庸，而是中正。中正的"正"有拨乱反正之意，也有回归正道古法之意。在《续书谱》"真书"一章，推崇锺、王自然潇洒的楷书，批评私意而专务圆匀或方正或扁平者，以求恢复中正的自然之道。用笔主张"不欲太肥，肥则形浊；又不欲太瘦，瘦则形枯；不欲多露锋芒，露则意不持重；不欲深藏圭角，藏则体不精神"〔5〕。这个标准其实总结了以锺、王为代表的魏晋楷书中和平淡自然的书法风格，也是姜白石崇尚古雅自然的审美思想的外化。也有学者对此批评道："姜夔也确实不曾认识到人的审美心理何以产生、根据何在，他凭自己的审美

〔1〕 孙洵：《黄庭坚书论选注》，华夏翰林出版社 2005 年版，第 5 页。

〔2〕 赵晓岚：《姜夔与南宋文化》，学苑出版社 2001 年版，第 86 页。

〔3〕 同上第 20 页。

〔4〕 同上第 63 页。

〔5〕 于玉安编辑：《中国历代美术典籍汇编》，天津古籍出版社 1997 年版，《钦定四库全书·续书谱》第 126 页。

经验提出：用笔不欲太肥，肥则形浊；又不欲太瘦，瘦则形枯；不欲多露锋芒，露则意不持重……不欲左高右低，不欲前多后少。如果确有必要，确能说出为什么，规定再多的'不欲'也应该。如果这些规定仅仅是前人书法经验的总结，而不能帮助学书者认识为什么？就不能启发人们从规律上把握以利于创造，反而变成了作书的清规戒律。再说所谓'肥瘦''长短''高低''多少'的参照系又是什么，没有参照系而讲不肥不瘦、不长不短等等，是没有实际意义的。"〔1〕这段评述有失客观。其一，姜白石作为一代词宗，书法、音乐兼善的艺术家，何以不曾认识到人的审美心理产生的原因呢？借用今人余嘉锡著《四库提要辨证》的话："尧章（指姜夔）之在宋末，亦是通人，观其著作诗词，非不知古今者。"〔2〕其二，姜白石提出用笔应中正的参照系是锺繇、王羲之的楷书用笔，是各尽真态的自然美。因此白石才批评王献之用笔的长短相补、肥瘦相混的刻意做作的作风。联系"真书"及其"用笔"上下语言环境，则参照标准一目了然，那么规定如此用笔的原因也就不言而喻了。因此断然评价"浊、枯、瘦、意不持重、体不精神等为什么会使人觉得不合审美要求？""实际并没有说出所以然"〔3〕也似嫌不客观。

　　姜白石在"草书"一章云："大抵用笔有缓有急，有有锋有无锋……乍徐还疾，忽往复收。缓以效古，急以出奇，有锋以耀其精神，无锋以含其气味。"〔4〕用笔不可过缓，否则平淡无奇；也不可过急，否则俗而无古。下笔不可过多露锋，否则意态不稳重；也不可过多藏锋，否则精神不振奋。儒家所谓过犹不及，也体现了一种中和之美。"方者参之以圆，圆者参之以方。"用笔专求方正或一味圆匀，则有唐楷做作之病。方中有圆，圆中有方，就如古人所称道的天圆地方的规律。"笔正则锋藏，笔偃则锋出，一起一倒，一晦一明，而神奇出焉。常欲笔锋在画中则左右皆无病矣。"〔5〕

〔1〕　陈方既，雷志雄著：《书法美学思想史》，河南美术出版社1994年版，第360页。

〔2〕　（宋）姜夔著；夏承焘笺校：《姜白石词编年笺校》，上海古籍出版社1981年版，第243页。

〔3〕　陈方既，雷志雄著：《书法美学思想史》，河南美术出版社1994年版，第360页。

〔4〕　于玉安编辑：《中国历代美术典籍汇编》，天津古籍出版社1997年版，《钦定四库全书·续书谱》第127页。

〔5〕　左圭《左氏百川学海》民国十六年武进陶氏影刻宋咸淳本。

（唐）颜真卿《自书告身帖》（局部）

亦宗師敬脞圭錫圭禮容

斯盛有晉崩離維傾柱折

禮亡學廢風頹雅缺戎夏

交馳星分地裂蘋藻莫薦

（唐）虞世南《孔子庙堂碑》（局部）

书法全用正锋如颜、柳，则会造成古典精神的缺失。正、侧锋间用，就会产生神奇的效果。总之，书写时常常保持笔锋在点画中运行是基本的法则。姜夔强调一个"中"字，中和的思想尤为彰显。

2. 纯艺术的书学批评

姜夔的审美取向及其江湖士人的身份使得他的书学批评具有几分纯艺术的色彩。姜夔的书学批评为非实用、非世俗的艺术思想。在封建社会，一方面书法具有实用价值，另一方面论书常常以人品定书品。对于这两点，姜夔都有异议。姜夔指出，唐楷的缺陷在于过于平正，而其根本原因在于科举制度，可谓一针见血。在人品与书品的关系上，姜夔也不是"人品决定书品论"者。

> 真书以平正为善，此世俗之论，唐人之失也。古今真书之神妙，无出钟元常，其次王逸少。今观二家之书，皆潇洒纵横，何拘平正？良由唐人以书判取士，而士大夫字书类有科举习气。颜鲁公作《干禄字书》，是其证也。矧欧、虞、颜、柳，前后相望，故唐人下笔应规入矩，无复魏、晋飘逸之气。[1]

唐人以书判取士，无论是贡举还是铨选，书法都列为重要科目，并作为拔用士人的基本条件之一。贡举即分科取士，常设有秀才、明经、进士、明法、明书、明算诸科。明书，简称书科，考试内容主要是文字学和杂体书法，大凡参加考试不论出自京都两监的生徒，抑或由州府举选的乡贡，一般先口试，然后笔试《说文》六帖、《字林》四帖。懂得训诂兼杂件书法者为及第。铨选即是吏部考核六品以下文官的一种制度，原则上有四条标准，即所谓"四才"：一曰身；二曰言；三曰书；四曰判。书，取其楷法遒美，一年一选。先试书、判，即书法和判案的文辞，然后铨，也就是察看身、言。书、判其实是选人判案的两方面，书写水平即字体是否正、

〔1〕 于玉安编辑：《中国历代美术典籍汇编》，天津古籍出版社 1997 年版，《钦定四库全书·续书谱》第 125 页。

详，笔迹是否流美，直接影响到判案，即如何处理狱讼的文辞质量，因此书法又是试判的关键。另外，唐代随时设有制举之科，如书判拔萃，善用六书文字及手笔峻拔，超越流辈诸科，即便是为了拔擢善书官吏的一种临时措施。至于流外官，即使一般的令史、书令史也以书法为首务。作为分抄文书的令史、书令史是必须通晓文字和掌握一定书写技能的，既谨又速，要求十分严格。其抄写文书，执行施送并限有限程。以尚书省为例，《唐六典》卷一记："凡尚书省施行制敕，案成则给程以抄之（下注：通计符、移、关、牒二百纸以下限二日。达此以往，每二百纸以上，加二日。所加多者，不得过五日）。若军务急速，不出其日。"若违反程限，则要处罚。稽缓一般州县文书，"一日笞五十，三日加一等，罪止杖八十"。若是敕书，处分更重，"诸稽缓制书者，一日笞五十，一日加一等，十日徒一年"。至于一时抄错或有所改易，处理更有明文规定："写制书误者，事若未失，笞五十；已失杖七十"；"误犯宗庙讳者，杖八十"；"诸制书有误，不即奏闻，辄改定者杖八十；官文书误，不请官司而改定者，笞四十。知误，不奏请而行者，亦如之。辄饰文者，各加二等"[1]。姜夔一针见血地指出，由于唐代以书判取士，要求楷法端正、美观、实用，因而士大夫书法大都有科举习气。试想：如此严格的制度，实用的书法要求结构正详、抄写准确，士大夫书法何敢纵横潇洒呢？

　　宋代大书家都出北宋，南宋则寥寥无几。一般而言，除了时代背景外，南宋干禄习气太重为原因之一。就此而言，姜夔的论述尚具针砭现实之意义。有学者评价："这是一个敏锐的发现，这是一个深刻思想。"[2]姜夔较先指出真书以平正为善为世俗之论，也显示了他作为书法理论家的洞幽透微的眼光。的确如此，科举制度犹如双刃剑，一方面促使书法的兴盛，另一方面也束缚了书法的艺术性，从而导致了到封建社会晚期明清台阁体、馆阁体千字一面的机械书风。尽管姜白石在宋代已经指明了平正庸俗书风形成的根源，但由于科举制度一直被沿用到清朝末年，因此这种馆阁体的书风也就愈演愈无生气了。

　　在书法史上，一直存在着"人品决定书品"的论调，宋代欧阳修、苏

〔1〕　朱关田：《中国书法史·隋唐五代卷》，江苏教育出版社1999年版，第51、52页。
〔2〕　陈方既，雷志雄著：《书法美学思想史》，河南美术出版社1994年版，第356页。

东坡、黄庭坚及朱长文在论书时常出此论调。朱熹更是"人品决定书品论"者。姜白石论书时虽然也指出人品要高，但并非持人品决定书品论的立场。姜夔认为人品高只是其中一个方面，决定书法格调的高低还有其他七个重要的主客观因素。

前文已经交代，苏东坡为欧阳修学生，在崇唐书法思想上曾深受欧阳修的影响。同样，在"人品决定书品"的论调上苏东坡也曾受其影响，以欧阳修文坛宗主的影响力，这种观念还波及黄庭坚、朱长文等人。欧阳修在人品道德方面极其推崇颜真卿，其《集古录跋尾》有不少关于颜真卿人品及书品的论述。如《笔说·世人作肥字说》云："古之人皆能书，独其人之贤者，传遂远……使颜公书虽不佳，后世见者必宝也。杨凝式以直言谏其父，其节见于艰危。李建中清慎温雅，爱其书者兼取其为人也。"〔1〕的确，在书法史上，有时遵循书以人传的规律。欧阳修指出，由于人品高尚，即使书法不佳也会受到后人的爱惜。然而，历史却表明，书法艺术本身的高低才是首要的，赵子昂、王铎、张瑞图等在道德方面都有瑕疵，但后人并未因此全盘否定他们的书法成就。欧阳询又云："颜公忠义之节皎如日月，其为人尊严刚劲，像其笔画"；"斯人忠义出于天性，故其字画刚劲独立，不袭前迹，挺然奇伟，有似其为人"〔2〕。显然，人品尊严、刚劲与笔画刚劲、雄浑没有必然的联系，因此其结论多有主观臆断。

苏东坡明确提出以人论书："古之论书者，兼论其平生，苟非其人，虽工不贵也。"〔3〕又云："柳少师书本出于颜而能自生新意，一字百金，非虚语也。其言'心正则笔正'者，非独讽谏，理固然也。世之小人，书字虽工，而其神情终有睢盱侧媚之态。不知人情随想而见，如韩子所谓窃斧者乎？抑其尔也。然至使人见其而犹憎之，则其人可知矣。"〔4〕心正则笔正，照此类推，用侧锋书写者心便不正，显然有悖艺术内在规律。"用笔在心，心正则笔正"本为公权入仕之初笔谏之语，常被后人曲解为笔笔中锋；否则心不正，品德不正，流弊颇深，对于书法艺术负面影响不可小

〔1〕　赵晓岚：《姜夔与南宋文化》，学苑出版社2001年版，第47页。
〔2〕　欧阳修：《欧阳修全集集古录跋尾·卷七》，中国书店1986年版，第1177、1173页。
〔3〕　（宋）苏轼撰，（明）茅维编，孔凡礼点校：《苏轼文集·卷六十九　书帖题跋·书唐氏六家书后》，中华书局1986年版，第2206页。
〔4〕　同上注。

羲之遺吭同朱弦之清汜雖

一唱而三欸固既雅而不豔若

夫豐約之裁俯仰之形因宜

適變曲有微情或言拙而喻

巧或理朴而辭輕或襲故而

（唐）陆柬之《文赋》（局部）

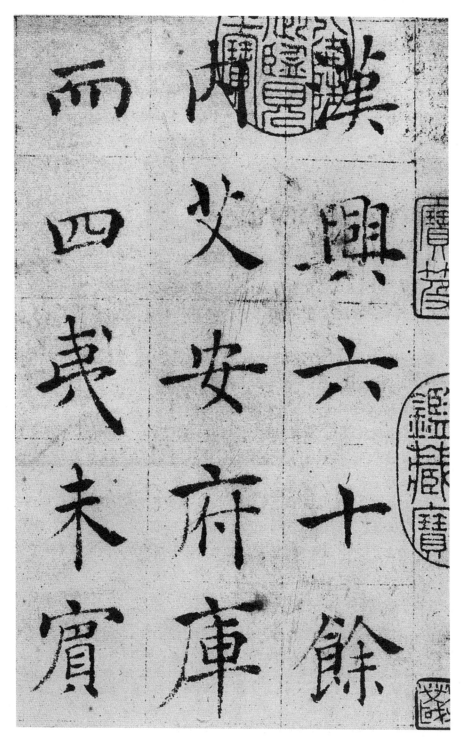

（唐）褚遂良《倪宽赞》（局部）

视，成为一种庸俗的人品决定书品的批评风尚，故后人少有能脱离其笼罩者。清代周星莲敢于质疑，他从工具材料的角度，详尽地阐述了笔正未必能写出中锋的主张，说理颇能服人，否定了品德决定艺术的迂腐观念："柳公权曰'心正则笔正'。笔正则锋易于正，中锋即是正锋，自不必说，余则偏有说焉。笔管以竹为之，本是直而不曲，其性刚，欲使之正，则竟正；笔头以毫为之，本是易起易倒，其性柔，欲使之正，却难保不偃。倘无法以驱策之，则笔管竖，而笔头已卧，可谓之中锋乎？又或极力把持，收其锋于笔尖之内，贴毫根于纸素之上，如以箸头画字一般。是笔则正矣、中矣，然锋无矣，尚得谓之锋乎？"〔1〕刘墉论书绝句云："露骨浮筋苦不休，缚来手腕作俘囚。要从笔谏求书诀，何异捐阶百尺楼。"该诗明确质疑仅凭笔谏"心正则笔正"去求了书诀的行为。

东坡论褚遂良云："褚河南书清远萧散，微杂隶体，古之论书者，兼论其平生，苟非其人，虽工不贵也。"据此，他辩褚遂良为忠臣却有谮杀刘洎之说，认为刘洎"有伊、霍之语"，"非谮也"，以之谮，"此殆天后朝许、李所诬，而史官不能辩也"。东坡通过分辨，以证明褚遂良作为忠臣的人品〔2〕。但褚遂良书如美人婵娟，不胜罗绮的风格，婀娜圆润的阴柔美和其忠良刚直的人品似乎很难找到一致的对应性。

黄山谷反对俗书，也把俗与封建道义及德行混为一谈："'或问不俗之状？'老夫曰：'难言也。视其平居，无以异于俗人。临大节而不可夺，此不俗人也。平居终日，如舍瓦石，临事一筹不画，此俗人也。'"〔3〕山谷反对俗书，却只从道德行为上谈问题，缺少艺术本质的分析。黄庭坚又云："韩康公忠信笃厚，垂绅正笏，凛然有不可犯之色。观其书有锋芒，亦似其为人。"〔4〕按推理，品德笃实敦厚，书法线条应该藏锋厚重，何以反而有锋芒呢？

朱长文著有《墨池编》《琴台记》《乐圃余稿》，在书论方面是典型

〔1〕　《历代书法论文选》，上海书画出版社 2019 年版，第 718 页。

〔2〕　赵晓岚：《姜夔与南宋文化》，学苑出版社 2001 年版，第 48 页。

〔3〕　曾枣庄主编：《宋代序跋全编·卷一一一　题跋　一五·书缯卷后》，齐鲁书社 2015 年版，第 3120 页。

〔4〕　曾枣庄主编：《宋代序跋全编·卷一一三　题跋　一七·跋韩康公与潞公书》，齐鲁书社 2015 年版，第 3183 页。

的"人品定书品论"者。朱长文在《续书断》序中确立了贯穿全书的以人论书的思想，他说："夫书者，英杰之余事，文章之急务也。虽其为道，贤不肖皆可学，然贤者能之常多，不肖者能之常少也。"[1]他认为任何人都可以学书法，但是品德一般的人擅长书法者往往稀少。《续书断》将颜真卿列为神品，并说："其发于笔翰则刚毅雄特，体严法备如忠臣义士正色立朝，临大节而不可夺也。"与欧阳修、苏东坡的"人品"论如出一辙。评张旭云："其志一于书，轩冕不能移，贫贱不能屈，浩然自得以终其身。"[2]相比之下，对于张旭，韩愈的评述更深刻，更贴近艺术的本质。韩愈云："（张旭）喜怒窘穷、忧悲、愉快、思慕、酣醉、无聊、不平、有动于心，必于草书焉发之。观于物，见山水崖谷，鸟兽虫鱼，草木之花实，日月列星，风雨水火，雷霆霹雳，歌舞战斗，天地事物之变，可喜可愕，一寓于书。故旭之书，变动犹鬼神，不可端倪，以此终其身而名后世。"[3]张旭将书法当作"形其哀乐，达其性情"的工具，因此能取得如此高的成就，而与个人的道德关系是非常次要的。

南宋理学家朱熹则更是将书法与德性相提并论。朱熹认为，字一定要写得平正，如品行端正的君子，否则就是把字写坏了。朱熹道："字被苏黄胡乱写坏了，近见蔡君谟一帖，字字有法度，如端人正士，方是字"[4]；"欧阳文忠公作字如其为人，外若优游，中实刚劲，惟深观者得之"[5]；"余少时喜学曹孟德，时刘共父方学颜真卿书，余以字书古今诮之，共父正色谓余曰：'我所学者唐之忠臣，公所学者汉之篡贼耳。'余嘿然无以应，是则取法不可不端也"。可见人品决定论风气之盛。朱熹评王安石书法之急迫时云："书札细事，而于人之德性，其相关有如此者。"[6]朱子将以书论人的理论推到了极致。

〔1〕（宋）朱长文纂辑，何立民点校：《墨池编卷第九 品藻四续书断序》，浙江人民美术出版社 2019 年版，第 278 页。

〔2〕（宋）朱长文纂辑，何立民点校：《墨池编卷第九 品藻四续书断上神品》，浙江人民美术出版社 2019 年版，第 278 页。

〔3〕《历代书法论文选》，上海书画出版社 2019 年版，第 292 页。

〔4〕（宋）朱熹著；（宋）黎靖德编，王星贤点校：《朱子语类卷第一百四十论文下》，中华书局 1986 年版，第 3336 页。

〔5〕《历代书法论文选续编》，上海书画出版社 2016 年版，第 146 页。

〔6〕《历代书法论文选续编》，上海书画出版社 2016 年版，第 145 页《晦庵论书》。

　　《续书谱》主要从艺术本体的角度出发，论述了真、行、草书的用笔、用墨、结构、风神等问题，而将人品道德问题一带而过，是一种比较单纯的艺术批评立场。对于被欧阳修、苏东坡、黄山谷、朱长文等极力推崇的楷模——颜真卿、柳公权的楷书，姜夔并未人云亦云，而是根据自己的审美标准进行了深刻的批评。姜白石批评唐代士大夫书法多有科举习气，而以颜真卿的《干禄字书》为最，并且批评说："晋人挑剔，或带斜拂，或横引向外，至颜、柳始正锋为之，正锋则无飘逸之气。"与前文诸家所评大相径庭，一方面标榜笔法刚劲类似其忠义刚正的人品，另一方面却批评其刚劲的正锋缺乏飘逸的气韵，可见姜夔的标准与人品及道德关系很小。在"用笔"章，姜夔褒扬欧阳询用笔特备众美，上追锺、王，无人可比，而并非欧阳询人品比颜柳高。当然，姜夔也客观地说道："颜、柳结体既异于古人，用笔复溺于一偏。予评二家为书法之一变，数百年间，人效之，字画刚劲高明，固不为书法之无助，而魏晋之风规则扫地矣。"〔1〕姜夔肯定了颜、柳创新的一面，认为点画刚劲高明对于丰富书法的美学范畴还是有益的。

　　姜夔认为艺术的最高境界是应与精神相通的，"艺之至，未始不与精神通"〔2〕；但他所言的精神侧重点不是道义和道德，而是情感和性格。姜夔引用孙过庭的《书谱》"达其情性，形其哀乐"的理论，强调情性对于书法风格形成的重要意义，而非道德论者。"然消息多方，性情不一，乍刚柔以合体，忽劳逸而分驱；或恬淡雍容，内涵筋骨；或折挫槎枿，外曜锋芒"；"虽学宗一家而变成多体，莫不随其性欲，便以为姿"〔3〕。姜夔引用《书谱》认为，性格质朴直率的人写出的字平直而缺少遒劲，性格刚强的人写出的字生硬而缺乏润泽，严肃拘谨的人写字不开展，轻率简易的人写字不规矩，性格温柔的人写字易于软弱无力，性子急躁的人写字失于粗犷，多疑的人写字沉溺于滞涩，稳重的人写字也迟钝，轻佻琐屑的人多习染一般抄录文书的风气。所谓书者，心画也！诚然，与书法最密切的当属人的精神，而在精神领域对书法影响较大的当属人的性情，而不是道德。

〔1〕　左圭《左氏百川学海》民国十六年武进陶氏影刻宋咸淳本。
〔2〕　于玉安编辑：《中国历代美术典籍汇编》，天津古籍出版社 1997 年版，《钦定四库全书·续书谱》第 130 页。
〔3〕　《历代书法论文选》，上海书画出版社 2019 年版，第 130 页。

虽然姜夔所主张的"精神"侧重于人的情感和性格，但是我们不能说姜夔所说的"精神"中就没有人品道德的成分，只是姜夔很少将道德观念掺和进来而已。《续书谱》的"情性"这一章完全引用了孙过庭《书谱》的观点。"风神"是《续书谱》最高的审美范畴。"风神"原指人的风度、气质、神采，是古人用来品藻人物的词语。后来，"风神"被移用过来指艺术的风采神韵，"风神"与"抽象精神"相近。姜夔专门设"风神"一章，并阐述了书法具备"风神"的八个条件："风神者，一须人品高，二须师法古，三须纸墨佳，四须险劲，五须高明，六须润泽，七须向背得宜，八须时出新意。"[1]可见决定风神完全以艺术本身的要素为主，包括创作主体的人品、师法、观念及书法的结构、风格、工具材料等。人品高是第一个条件，表明姜白石也曾受到前人"人品决定书品"论的影响。因此我们说姜白石所涉及的人品问题也是无法回避的社会问题。反过来，欧阳修、苏东坡、黄庭坚等人品论中也有许多情感及性格与书法关系的合理论述。风神指作品的神采，为何不直接用神采而用风神呢？"风"由气的运动而产生，是没有固定形式的自然现象，这与姜夔的美学祈向密切相关。他推崇是一种像风一样自然，像风一样无拘无束、潇洒纵横，像风一样飘逸的美。从姜白石的论述中可明白他的苦心孤诣：

> 风神者，一须人品高……七须向背得宜，八须时出新意。自然长者如秀整之士，短者如精悍之徒，瘦者如山泽之臞，肥者如贵游之子，劲者如武夫，媚者如美女，敧斜如醉仙，端楷如贤士。[2]

姜夔强调，只有符合这些条件的作品，才有风神，才称得上自然[3]。作品具备了风神，则短、长、肥、瘦、劲媚、敧正都各尽其本来真态的，没有创作者刻意经营的痕迹，便具有自然潇洒之美，与前文论述魏晋楷书理论相呼应，观点明确。这段论述也表明姜夔推崇众美皆备，但更重要的

〔1〕 于玉安编辑：《中国历代美术典籍汇编》，天津古籍出版社1997年版，《钦定四库全书·续书谱》第131页。

〔2〕 同上。

〔3〕 ［日］中田勇次郎著；卢永璘译：《中国书法理论史》，天津古籍出版社1987年版，第81页。

是强调各尽姿态的自然之美。"风神"这一词有特定的美学内涵,姜夔在文中反复使用,如:"若风神萧散,下笔便当过人";"所贵乎浓纤间出,血脉相连,筋骨老健,风神洒落,姿态具备";"以此知定武虽石刻,又未必得真迹之风神矣";"字书全以风神超迈为主,刻之金石,其可苟哉";"书以疏为风神,密为老气"〔1〕。

通过欧阳修、苏、黄等人关于人品与书品关系的理论和姜白石风神及情性论的对比,我们可推断白石的纯艺术的美学批评特色。但我们却不能由于苏东坡或黄山谷书论中有类似人品决定书品的言论,而断定这种人品观的批评方式便是苏、黄书论的主要思想。恰恰相反,除朱熹、朱长文"人品决定"论为其书论的重要部分之外,苏、黄等人书论中的"人品决定"论却是比较次要的一部分。因此,我们似乎不能认为"姜白石在宋代实现了道德批评向美学批评的转变,使宋人尚意有了真的美学内涵,其转变之功甚伟。"〔2〕其一,苏、黄二家有关人品及书品的论述只是少部分,主要书论仍然以美学批评为主。其二,一般认为,宋人尚意的美学内涵主要是由苏、黄、米等北宋书家确立的。学者们普遍主张"以书法抒情遣兴,真性流露为快是尚意的实质所在"〔3〕。如苏东坡论书:"吾虽不善书,晓书莫如我。苟能通其意,常谓不学可。"〔4〕又说:"书初无意于佳乃佳……吾书虽不甚佳,然自出新意,不践古人,是一快也。"〔5〕如米芾所云:"要知皆一戏,不当问拙工。意足我自足,放笔一戏空。"〔6〕黄庭坚论书的精髓为韵,他主张"凡书画当观韵"〔7〕。因故在一定程度上说姜夔的书论是北宋书家的延续,是北宋书论的总结,还是有一定合理性的。

〔1〕 左圭《左氏百川学海》民国十六年武进陶氏影刻宋咸淳本。

〔2〕 赵晓岚:《姜夔与南宋文化》,学苑出版社 2001 年版,第 53 页。

〔3〕 徐利明著:《中国书法风格史》,河南美术出版社 1997 年版,第 314 页。

〔4〕 (宋)苏轼撰,(清)王文诰辑注,孔凡礼点校:《苏轼诗集卷五 古今体诗四十八首次韵子由论书》,中华书局 1982 年版,第 210 页。

〔5〕 (宋)苏轼著,李之亮笺注:《苏轼文集编年笺注卷六九(题跋一百三十首)评草书》,巴蜀书社 2011 年版,第 509 页。

〔6〕 (宋)米芾撰,辜艳红点校:《米芾集卷二 古诗下答绍彭书来论晋帖误字》,浙江人民美术出版社 2019 年版,第 60 页。

〔7〕 曾枣庄主编:《宋代序跋全编·卷一一二 题跋 一六·〈题摹燕郭尚父图〉》,齐鲁书社 2015 年版,第 3148 页。

3. 自然精神及"真态"与"私意"之辨

姜白石倡古尚雅是一种古典的美学祈向，而其最终归宿是自然精神。自然精神推崇书法能抒情达性。如姜夔《诗论》所云，"天籁自鸣""余之诗，余之诗耳""陶写寂寞"才是文艺的本质。因此，姜夔的崇尚古典实际上就是一种崇尚自然的精神。

姜夔诗论的美学倾向与书论具有一定相似性。《诗集自叙》云：

诗本无体，《三百篇》皆天籁自鸣。下逮黄初，迄于今人异轨，故所出亦异。或者弗省，遂艳其各有体也。近过梁溪，见尤延之先生，问余师自谁氏。余对以异时泛阅众作，已而病其驳如也。三熏三沐黄太史氏，居数年，一语噤不敢吐。始大悟学即病，顾不若无所学之为得，虽黄诗亦偃然高阁矣……余又自唶曰，余之诗，余之诗耳。穷居而野处，用是陶写寂寞则可，必欲其步武作者，以钓能诗声，不惟不可，亦不敢。[1]

姜夔《续书谱》"情性"一章云："艺之至，未始不与精神通。"又云："消息多方，性情不一。乍刚柔以合体，忽劳逸而分驱。或恬澹雍容，内涵筋骨；或折挫槎枿，外曜锋芒"；"虽学宗一家而变成多体，莫不随其性欲便以为姿"[2]。姜夔强调学书者尽管取法某一家，但没有不根据自己的性情而形成独特的样式及风格的。

前文已述，姜白石推崇锺、王楷书神妙之处在于自然。所谓"自然"，指各尽字之真态，而不用私意来刻意加以改造。而"专喜方正，极意欧、颜；惟务匀圆，专师虞、永"就是不自然。姜夔认为王献之用笔也多有失误，病在刻意做作，即如孙过庭所云："大令以下莫不鼓努为力，标置成体。"姜夔指出，献之书法长短相补、斜正相拄、肥瘦相混，以此来追求姿媚漂亮，百般点缀修饰，便是不自然。事实上这种自然精神还体现在姜白石所总结的真书"八法"中。姜夔采古人之字归纳出的真书用笔"八法"，以人体

〔1〕（宋）姜夔著；夏承焘校辑：《白石诗词集》，人民文学出版社1959年版，第1页。

〔2〕《历代书法论文选》，上海书画出版社2019年版，第130页。

为喻来论述用笔，十分自然贴切。"八法"近"取诸于人"，追求一种自然天趣。正如其《诗说》论诗的气象、体面、血脉、韵度一样，也是自然的生命之喻。单个字如不同面目形体的个人，应该高矮、肥瘦、斜正各不相同，又怎能像唐代楷书一样大小相同？姜夔指出，真正具备风神的书法，就会长短、大小、疏密天然不一样，十分丰富：像君子，像健儿，像隐士，像豪门公子，像武夫，像美女，像醉仙，像贤士。这种崇尚自然变化的精神与老庄思想相通。老子主张自然无为，提倡道法自然。庄子也强调万事万物要应之以自然，顺其自然，返璞归真。老庄的哲学思想对后世文学艺术产生了巨大的影响。北宋苏东坡崇尚自然个性，东坡自谓："吾文如万斛泉源，不择地皆可出，在平地滔滔汩汩，虽一日千里无难。及其与山石曲折，随物赋形，而不可知也。所可知者，常行于所当行，常止于不可不止，如是而已矣。"[1]又认为诗文应"大略如行云流水，初无定质，但常行于所当行，常止于所不可不止，文理自然，恣态横生"[2]。姜夔欲以东坡的自然思想改造江西诗派，姜夔云："其来如风，其止如雨，如印印泥，如水在器。其苏子所谓不能不为者乎？"

姜夔论诗以自然为最高境界。姜夔《诗论》云诗有四种"高妙"，一为理高妙，二为意高妙，三为想高妙，四为自然高妙。关于自然高妙，姜夔云："非奇非怪，剥落文采，知其妙而不知其所以妙，曰自然高妙。"赵晓岚认为："试从用语的多寡所状的深浅高低，以及姜夔本人所擅的'一篇全在尾句'等角度看，这（自然高妙）无疑是四种高妙中最高的一种，是创造之极诣。"[3]的确如此。在《续书谱》的"方圆"章，姜夔认为："方圆曲直，不可显露，直须涵泳，一出于自然。"可见，追求自然的精神是姜白石书论的主要思想，也是其一以贯之的艺术思想。

自然就是真态。白石云："魏晋书法之高，良由各尽字之真态，不以私意参之耳。"关于其所论"私意"与"真态"，后人众说纷纭。作为《续书谱》的关键性词语，有必要在此做一番清理界定。邓散木《续书谱图解》

〔1〕 （宋）苏轼撰，（明）茅维编，孔凡礼点校：《苏轼文集卷六十六 杂文题跋 自评文》，中华书局 1986 年版，第 2069 页。

〔2〕 （宋）苏轼撰，（明）茅维编，孔凡礼点校：《苏轼文集卷四十九 与谢民师 推官书》，中华书局 1986 年版，第 1418 页。

〔3〕 赵晓岚：《姜夔与南宋文化》，学苑出版社 2001 年版，第 24 页。

"后记"中说："本书也有若干值得商榷之处。例如真书节里推崇魏晋书法，说是能各尽字之真态，不以私意参之。真态，就是本节里所指长短、大小、歪斜、疏密、天然不齐的字形。试拿'口'字来说，它的字形，就是一个方框子，而书法家写'口'字，有的窄、有的宽，有的斜、有的正，有的高、有的低，因地制宜，各不相同，就是魏晋书家，也无不如此。如不凭'私意'，各尽'真态'，则凡'口'字都应写成方方正正的框子，请问这算得什么书法艺术呢？我们看锺繇的《宣示》《力命》两表，王羲之的《乐毅论》《东方画赞》等，非但每篇布局不同，就是字形，也千变万化，各具姿态。王羲之最著名的行书《兰亭序》里，共二十个'之'字，七个'不'字，或易其结构，或转换其笔法，让人看去没有一字相同。又如本书草书节里所举右军书'羲之'字、'当'字、'得'字、'深'字、'慰'字最多，多至数十字，无有同者，而未尝不同。这些都是极好的例字，不知姜白石凭什么根据才说魏晋书法各尽'真态'，不参'私意'的呢？"[1]邓散木所论部分观点不无道理，然而也有值得商榷的地方。其一，就姜夔本意而言，"真态"和"私意"都应从宏观的角度着眼，比如整体的风格、章法及结构规律等。正如米芾批评唐人书法大小一伦，便是没尽"真态"，而以"私意"参之的例子。唐人碑版楷书由于受界格，或由于小楷受科举及实用影响形成的字形大小比较接近的风格而言，事实上唐楷何尝又没有一点大小的变化，只是程度不及魏晋那么天然丰富而已。其二，"真态"是比较而言的。就"口"字而言，尽管有宽、窄、斜、正、高、低的变化，但其字形却始终应该比"圆""围"等笔画多的字小得多，这才是"口"字的真态；而并非凡"口"字都应写成方方正正的框子。事实上自古以来，"口"字也并非方方正正的框子。其三，邓散木所举锺王小楷千变万化、各具姿态的例子正是姜白石所说"真态"的有力证据，如此则邓有自相矛盾之嫌。至于《兰亭序》及王右军的草书不属于姜夔所论的楷书范围之内，自然更不可以此为例来反驳了。

也有的学者认为："其实，这话是似是而非的。没有'私意'即没有造字者、造书者的'私意'（主观意志），哪有文字、字体、书体的创造？但是造字作书，主体若不能从不同层次方面'近取诸身，远取诸物'，把

〔1〕 邓散木著：《续书谱图解》，浙江人民美术出版社 2018 年版，第 164 页。

握运笔结体规律，又何以运笔结体？这就是说，从文字创造到书法追求，都是主体按客观规律，以私意创造表现出来，没有无客观感受的私意，也没有私意中无客观规律的感受和运用。姜夔在这里将两者对立起来，就片面了。然而人们常说的得之自然，恰是书家根据人的实用和审美需要，创造了自己的又反映客观规律的形式。当初甲骨文或长或宽，或这一字比别一字大若干倍，都是私意的创造。但当需要以之表达思想语言，将单字连缀成行成为表达语言的齐整形式，就曾多次将'大字蹙令小，小字展令大'，长字变短，宽字变窄，均以私意参之，若不结合私意，就没有逐渐演变的文字形势，就没有不同的书体。为什么古人不断以私意领会自然之道而'参之'，今人'参之'不得？所谓真意，不就是凭自己对客观规律的真实感悟以书法形式抒发自己？而不是不知此理，只知按古人创造的形式学步。姜夔把真意与私意对立起来，而不知按古人'真意'创造的艺术勉力临仿，虽是不求私意，却失去了真意。真意之有无，不决定于字形的大小、奇正。作正书将字形做适当调整，求视觉效果的统一，与单纯求平正是两码事。字大小悬殊，同样也可写得平正如算子。"[1]

此段评述将"私意"理解为一种主观意志，一般意义上的主观创造，显然与姜夔所指"私意"不是一个层面的概念。姜白石作为宋代的一代词宗、音乐家、诗人及书法家，何尝不知道任何艺术，无论雅俗、高低，都含有主观的创造及主观意识呢？要理解"私意"与"真态"，不妨回到其具体语言环境进行定位。"真书"一章，姜白石批评唐楷平正的缺陷，并进一步指出其具体表现是将长短、疏密、大小、斜正天然不齐的魏晋楷书着意改造为整齐划一的唐楷。因此，姜白石所说的"私意"是指唐人"着意"造型，自结体的点线构成至点画用笔的起止转折皆无不刻意。颜体雄伟的形象塑造，和柳体峭拔的体形构筑，都是在锐意求奇、求异的"立法"意识中完成的[2]。"私意"绝非一般意义上的主观意识，而是具有更深的美学含义，指欧颜的专喜方正、虞永的惟专匀圆、徐浩的结构一味求扁等着意造型的行为。"真态"指"东"字之长、"西"字之短、"口"字之小、"体"字之大、"朋"字之斜、"党"字之正、"千"字之疏、"万"字

〔1〕 陈方既，雷志雄著：《书法美学思想史》，河南美术出版社1994年版，第358页。

〔2〕 徐利明著：《中国书法风格史》，河南美术出版社1997年版，第316页。

之密。由于各随其真态，魏晋书法具有纵横飘逸的简淡之美。因此相对以"私意"去着意造型、锐意求异的唐楷而言，魏晋书法不以强烈的动作和姿态吸引人，天真自然，安详娴雅。此外，姜夔追求自然，是一种纯艺术的美学观。姜夔讥贬唐楷的科举习气便是反实用的美学。因此上文所论"当需要以之表达思想语言，将单字连缀成行成为表达语言的齐整形式，就曾多次将'大字蹙令小，小字展令大'，长字变短，宽字变窄，均以私意参之"，以书法实用性来反驳姜白石实嫌不力。就如"八股"及日常所用的公文，都是为交流或其他实用目的而产生的一种文学形式，其艺术价值却是较低的。因故，不可将艺术性和实用性完全混为一谈。同理，以私意参之将"大字蹙令小，小字展令大"的实用字体所具的艺术性也是较低的，不足以作证据来驳斥姜夔的观点。也就是说，实用和艺术必须区别对待。是故，拙作以为，白石认为"魏晋书法之高，良由各尽字之真态不以私意参之耳"，与其诗论所云"诗本无体，《三百篇》皆天籁自鸣"一样，其实质是追求自然的精神，不可片面、机械地去理解。

　　至于《续书谱》是否为《书谱》的续写，学者们也各抒己见，看法不一。多数学者认为《续书谱》是《书谱》的续写。清严杰云："白石工书法，著《续书谱》以继孙过庭，颇造翰墨阃域。"[1]邓散木说："姜白石的《续书谱》则是用通俗的散文格调，将《书谱》的精意归纳起来做了具体介绍……所以它不是空洞的理论文章，而是《书谱》的注脚，又是《书谱》的发展。"[2]日本学者中田勇次郎认为："他（姜夔）仿效唐代孙过庭的《书谱》而撰写《续书谱》，其观点是固守魏晋以来的传统书法道路，是一部详尽阐述古典书法技巧真谛的代表性著作。"[3]总之，《续书谱》乃仿效《书谱》而成，这一点是毫无疑问的。《续书谱》继承了《书谱》的部分观点并做了进一步发挥。由于《书谱》用骈体文写成，而《续书谱》用散文写成，后者更通俗易懂。《书谱》是一部不完整的著作，内容比较概略，特别是没有建立起自己的体系。而《续书谱》则调整了内容，建立

〔1〕　（宋）姜夔著；夏承焘笺校：《姜白石词编年笺校》，上海古籍出版社1981年版，第322页。

〔2〕　邓散木著：《续书谱图解》，浙江人民美术出版社2018年版，第3页。

〔3〕　［日］中田勇次郎著；卢永璘译：《中国书法理论史》，天津古籍出版社1987年版，第80页。

了明确的理论体系。但也有人否认《续书谱》是《书谱》的续写的观点，余绍宋曰："此书非为续过庭已亡之篇，盖偶题耳。其中"情性"一篇全录过庭之说，为续补体例所无，包世臣讥其非过庭本旨，岂知谓其补亡亦非白石本旨乎。"[1]各家所评真可谓见仁见智。

综而述之，姜白石《续书谱》崇尚法度与古制，推崇魏晋的雅正、自然的精神，是一种传统的古典主义美学观。《续书谱》在一定程度上总结了宋代的书法思想，是时代潮流的产物。姜夔的小楷代表作《王献之保母帖跋》体格清雅，点画刚劲，颇有锺、王的遗风。姜夔的书法追求正是宋人写意书风衰落、复古书风正在升起的一个信号。而赵孟頫倡导复古，正是在书风发展显示出这一趋向时顺势而发[2]。因此，《续书谱》对元代的书学思想有一定的影响。进入元代以后，国家形势为之一变，又由于赵孟頫的巨大影响，元代的复古之风也越来越兴盛。

〔1〕 （宋）姜夔著；夏承焘笺校：《姜白石词编年笺校》，上海古籍出版社1981年版，第243页。

〔2〕 徐利明著：《中国书法风格史》，河南美术出版社1997年版，第358页。

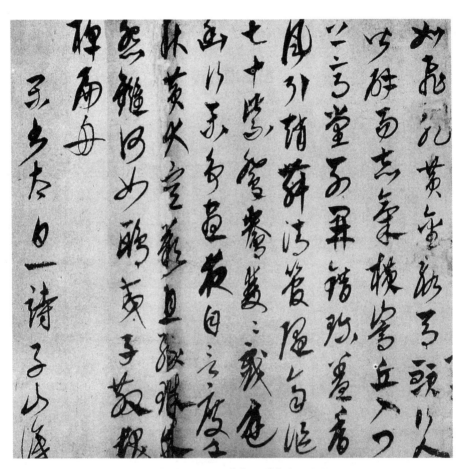

（元）康里巙巙《李白诗》（局部）

（附录）姜夔传记

白石道人传

明·张羽

白石道人夔，字尧章。九真姜氏，其先乃徙于饶州，遂为饶人。夔生于饶，长于沔，流寓于湖。湖有白石洞，在苍弁之间，夔之家依焉，因号白石道人。夔少孤贫，喜读书苦吟远游。长泛洞庭，浮湘，登衡山。循涧深入，忽老人坐大石上，夔心异之，与接，温甚，老人出袖中书一卷授夔，曰《诗说》。问其姓名，不道，但云生庆历间，盖已百数十岁人矣，然询土人无知者。夔自是益深于诗，解知音，通阴阳律吕、古今南北乐部，凡管弦杂调，皆能以词谱其音。尝著《琴瑟考古图》一卷，《大乐论》一卷，庆元三年遂上书乞正雅乐，诏奉常与议。先是，丞相谢深甫闻其书，使其子就谒，夔遇之无殊礼，衔之；会乐师出锦瑟，夔不能辨，其议不果用。越明年，复上《圣宋铙歌鼓吹》十二章，诏免解与试礼部，复不第。然夔体貌清莹，望之若神仙中人，善言论有物，工翰墨，尤精鉴法书古器；东南人士无不倾慕于夔，夔之名殆满于天下。夔始在沔时，复州萧德藻过沔。初，夔之父噩与萧同进士，宰沔，夔有姊嫁于沔之山阳，夔父卒于官，夔遂依姊氏以居；时以故人子谒萧，萧奇其诗，以为四十年作诗，始得一敌，以兄子妻夔。明年，萧归湖州，夔因相依过苕溪。时范成大方致政居吴中，载雪诣之，馆诸石湖月余，征新声，夔为制两曲，音节清婉，曰《暗香》《疏影》。范有妓小红，尤喜其声，比归苕，范举以属夔。过垂虹，大雪，红为歌其词，夔吹洞箫和之，人羡之如登仙云。夔家居不问生产，然图书古董之藏，恒纵横几榻；座上无虚客，虽内无担石，亦每饭必食数人。夔居沔最久，居苕不数载，时时往来江湖间。性孤癖，尝遇溪山清绝处，纵情深诣，人莫知其所入；或夜深星月满垂，朗吟独步，每寒涛朔吹凛凛迫人，

夷犹自若也。晚年倦于津梁，常僦居西湖，屡困不能给资，贷于故人，或卖文以自食；然食客如故，亦仍不废啸傲。参政张严欲辟为属官，夔不就，曰："昔张平甫早欲为夔营之，夔辞不愿；今老又病矣，不能官也。"卒殁于湖上，葬之马塍之西。夔有诗二卷、歌曲六卷、《续书谱》一卷、《绛帖平》二十卷行于世；其他杂文多散佚，人间未有传焉。论曰：世传白石有小传，未之见也；及余来吴兴，其八世孙福四，能荟萃其遗事，因诠次之。白石翛然遗老，游食江湖，人品之为逸客；然其所交皆当世伟儒，朱熹、楼钥、项安世、叶适、杨万里、尤袤、辛弃疾之徒，交相推誉。语云：不知其人视其友。白石岂江湖逸客已哉。

拟南宋姜夔传

清·严杰

姜夔字尧章，系出九真，唐谏议大夫同中书门下平章事公辅之裔。八世祖泮，任饶州教授，即家于鄱阳。父噩，绍兴庚午擢进士第，以新喻丞知汉阳县；夔从父宦游，流落古沔。恬淡寡欲，不乐时趋，气貌若不胜衣。工书法，著《续书谱》以继孙过庭，颇造翰墨阃域。诗律高秀，词亦精深华妙，尤娴于音律。初学诗于萧德藻，携至苕上，遂以兄子妻之。时张镃、杨万里皆折节与交，而楼钥、范成大，更相友善，成大曾以青衣小红赠之。绍兴中，秦桧当国，隐箬坑之丁山，参政张镃累荐不起，高宗赐宸翰，建御书阁以储。夔尝患乐典久坠，欲正颂台乐律。宁宗庆元丁巳，上书论雅乐，并进《大乐论》；诏付有司收掌，时有嫉其能者，以议不合而罢。己未，作铙歌鼓吹曲一十四章，上于尚书省，书奏，诏付太常。周密以为"言辞峻絜，意度高远，有超越骅骝"之意，非虚誉也。居与白石洞天为邻，因号白石道人。时往来西湖，馆水磨方氏。后以疾卒，葬西马塍。故苏泂挽之云，"幸是小红方嫁了，不然啼损马塍花"。著有《琴瑟考古图》一卷、《绛帖平》二十卷、《禊帖偏旁考》《集古印谱》《张循王遗事》《白石道人丛稿》十卷、《诗说》一卷、《歌曲》四卷。子二：琼太庙斋郎，瑛禾郡金判。

拟南宋姜夔传

清·徐养源

　　姜夔字尧章，鄱阳人。从父宦游，流落古沔。萧德藻在沔，与之相得，携至吴兴，以兄子妻之，遂家武康。取居近白石洞天，故自号白石道人。夔洞晓音律，尝患中兴以来乐典久坠，乃诣京师，上《大乐论》一卷、《琴瑟考古图》一卷。其略曰："绍兴大乐，多用大晟所造，有编钟、镈钟、景钟，有特磬、玉磬、编磬，未必相应。埙有大小，箫篪籥有长短，笙竽之簧有厚薄，未必能合度。琴瑟弦有缓急燥湿，轸有旋复，柱有进退，未必能合调。总众音而言之：金欲应石，石欲应丝，丝欲应竹，竹欲应匏，匏欲应土，而四金之音又欲应黄钟；不知其果应否。乐曲知以七律为一调，而未知度曲之义；知以一律配一字，而未知永言之旨。黄钟奏而声或林钟，林钟奏而声或太簇。七音之协四声，稳中有降，有自然之理，今以平入配重浊，以上去配轻清，奏之多不谐协。八音之中，琴瑟尤难；琴必每调而改弦，瑟必每调而退柱，上下相生，其理至妙，知之者鲜。又琴瑟声微，常见蔽于钟磬鼓箫之声，匏竹土声长，而金石常不能以相待，往往考击失宜，清息未尽。至于歌诗，则一句而钟四击，一字而竽一吹，未协古人槁木贯珠之意。况乐工苟焉奉职（《宋史·大乐议》作"占籍"），击钟磬者不知声，吹匏竹者不知穴，操琴瑟者不知弦；同奏则动手不均，迭奏则发声不属，非所以格神人召和气也。愿诏求和音之士，考正太常之器，取所用乐曲，条理五音，檃括四声，而使协和；然后品择乐工，其上者教以金石丝竹匏土诗歌之事，其次者教以戛击干羽四金之事，其下不可教者汰之。虽古乐未易遽复，而追还祖宗盛典，实在兹举。其议乐凡五事：一议俗乐高下不一，宜正权衡度量；一议古乐止用十二宫；一议登歌当与奏乐相合；一议祀享惟登歌撤豆当歌诗；一议作鼓吹曲以歌祖宗功德。其议琴瑟，分琴为三准：自一晖至四晖谓之上准，上准四寸半，以象黄钟之半律；自四晖至七晖谓之中准，中准九寸，以象黄钟之正律；自七晖至龙龈谓之下准，下准一尺八寸，以象黄钟之倍律。三准各具十二律，声按弦附木而取，然须转弦合本律所用之字，若不转弦，则误触散声落别律矣。每一弦各具三十六声，皆自然也。分五、七、九弦琴，各述转弦合调图。又以古

者大琴则有大瑟，中琴则有中瑟，有雅琴、颂琴则雅瑟、颂瑟，实为之合。乃定瑟之制：桐为背，梓为腹，长九尺九寸，首尾各九寸，隐间八尺一寸，广尺有八寸，岳崇寸有八分，中施九梁，皆象黄钟之数。梁下相连，使其声冲融，首尾之下为两穴，使其声条达，是传所谓大瑟达越也。四隅刻云，以缘其武，象其出于云和。漆其壁与首尾腹，取椅桐梓漆之全。设二十五弦，弦一柱，崇二寸七分，别以五色，五五相次，苍为上，朱次之，黄次之，素与黔又次之，使肄习者便于择弦。弦八十一，丝而朱之，是谓朱弦。其尺则用汉尺。凡瑟弦具五声，五声为均凡五，均其二变之声，则柱后抑角羽而取之。五均凡三十五声。十二律六十均四百二十声。瑟之能事毕矣。庆元三年奏上，得免解，诏以其书付有司收掌，并令太常与议大乐，不合归。夔善为词，每喜自度曲，初率意为长短句，后乃协之声律。俗乐缺徵调，而角调亦不用，政和中大晟乐府补为征招、角招数十曲；夔以为未善，别制二词；其说云："徵为去母调，如黄钟之徵，以黄钟为母，不用黄钟乃谐，故隋唐旧谱不用母声。琴家无媒调、商调之类皆徵也，亦皆具母弦而不用。然黄钟以林钟为徵，住声于林钟，若不用黄钟声，便自成林钟宫矣。虽不用母声，亦不多用变徵蕤宾、变宫应钟声，则自不与林钟宫相混。余十一均徵调，仿此；然无清声，只可施之琴瑟，难入燕乐，故燕乐阙徵调，不补可也。"夔又以琴有侧商之调，其亡已久，唐人诗云："侧商调里唱伊州，以此语寻之伊州大食调、黄钟律法之商，乃以慢角转弦，取变宫变徵散声，调甚流美。盖慢角乃黄钟之正，侧商乃黄钟之侧，然非三代之声，乃汉燕乐尔。因制品弦法并古怨曲。"其神解多类此。又工于诗，从德藻授诗法，琢句精工。杨万里亟赏之，谓其子曰：吾与汝弗如也。然卒不第，以布衣终。所著诗词，并传于世。论曰：世之论雅乐者，辄耻言俗乐；夫乐以音为主，雅乐俗乐虽邪正不同，而音之条理各有所当；未有于四声二十八调茫然莫解而能知旋宫之义者也。宋自建隆已来，和岘、胡瑗、阮逸、李照、范镇、司马光、杨杰、刘几之徒，考论钟律，纷如聚讼，大抵漫无心得，而徒腾口说而已。其最善言乐者，中朝惟有沈括，南渡惟有姜夔，之二人者，深明俗乐，而又能推俗乐之条理，上求合乎雅乐，故其立论悉中窍要，非凭私逞臆者可同日道也。括议已不传，仅存其略于笔谈。夔之议，原本经术，可谓卓矣。当时既不用，而后人亦徒以词客目之，史氏并轶其行事，用可喟也。故特为之传，以补其缺。毋使孤诣绝学，终于漂没云。（此文亦见《诂经精舍文集》）

参考书目

（梁）刘勰著，黄叔琳注，李详补注，杨明照校注拾遗：《增订文心雕龙校注·卷六·定势第三十》，中华书局 2012 年版。

（宋）欧阳修：《欧阳修全集》，中国书店 1986 年版。

（宋）张载：《张载集》，中华书局 1978 年版。

（宋）程颢、（宋）程颐著，王孝鱼点校：《二程集》，中华书局 1981 年版。

（宋）苏轼撰，（明）茅维编，孔凡礼点校：《苏轼文集》，中华书局 1986 年版。

（宋）苏轼撰，（清）王文诰辑注，孔凡礼点校：《苏轼诗集》，中华书局 1982 年版。

（宋）苏轼著，李之亮笺注：《苏轼文集编年笺注》，巴蜀书社 2011 年版。

（宋）朱长文纂辑，何立民点校：《墨池编》，浙江人民美术出版社 2019 年版。

（宋）米芾撰，辜艳红点校：《米芾集》，浙江人民美术出版社 2019 年版。

（宋）朱熹：《晦庵先生朱文公文集》四部丛刊初编本。

（宋）朱熹著；（宋）黎靖德编，王星贤点校：《朱子语类》，中华书局 1986 年版

（宋）姜夔著；夏承焘笺校：《姜白石词编年笺校》，上海古籍出版社 1981 年版。

（宋）姜夔著；夏承焘校辑：《白石诗词集》，人民文学出版社 1959 年版。

（宋）周密撰，杨瑞点校：《齐东野语卷》，浙江古籍出版社 2015 年版。

（宋）周密著，杨瑞点校：《武林旧事》，浙江古籍出版社 2015 年版。

（宋）张世南撰，张茂鹏点校：《游宦纪闻》，中华书局 1981 年版。

（宋）佚名撰，燕永成整理：《东南纪闻》，大象出版社 2019 年版。

（宋）耐得翁：《都城经胜》，文化艺术出版社 1998 年版。

（元）脱脱等撰，中华书局编辑部点校：《宋史卷》，中华书局 1985 年版。

（元）袁桷著，杨亮校注：《清容居士集》，中华书局 2012 年版。

（明）王世贞撰，汤志波辑校：《弇州山人题跋》，浙江人民美术出版社 2019 年版。

（清）永瑢等撰：《四库全书总目》，上海古籍出版社 1987 年版。

《四库全书》，上海古籍出版社 1987 年版。

（清）潘德舆著，朱德慈辑校：《养一斋诗话》，中华书局 2010 年版。

钱锺书：《管锥编》，中华书局 1979 年版。

郭绍虞：《中国文学批评史》，上海古籍出版社 1979 年版。

宗白华：《美学散步》，上海人民出版社 1981 年版。

丁文隽：《书法精论》，中国书店 1983 年版。

吴无闻：《姜白石词校注》，广东人民出版社 1983 年版。

马宗霍辑：《书林藻鉴；书林纪事》，文物出版社 1984 年版。

孙玄常：《姜白石诗集笺注》，山西人民出版社 1986 年版。

［日］中田勇次郎著；卢永璘译：《中国书法理论史》，天津古籍出版社 1987 年版。

牟世金：《中国古代文论家评传下》，中州古籍出版社 1988 年版。

王镇远：《中国书法理论史》，黄山书社 1990 年版。

程千帆，吴新雷：《两宋文学史》，上海古籍出版社 1991 年版。

陈方既，雷志雄：《书法美学思想史》，河南美术出版社 1994 年版。

姜澄清：《中国书法思想史》，河南美术出版社 1994 年版。

顾易生等著：《宋代词学思想与理论批评》，上海古籍出版社 1996 年版。

顾易生，蒋凡，刘明今：《宋金元文学批评史》，上海古籍出版社 1996 年版。

徐利明：《中国书法风格史》，河南美术出版社 1997 年版。

于玉安编辑：《中国历代美术典籍汇编》，天津古籍出版社 1997 年版。

曹宝麟：《中国书法史·宋辽金卷》，江苏教育出版社 1999 年版。

朱关田：《中国书法史·隋唐五代卷》，江苏教育出版社 1999 年版。

王水照：《王水照自选集》，上海教育出版社 2000 年版。

冯亦吾：《续书谱解说》，国际文化出版社 2002 年版。

周汝昌：《永字八法》，广西师范大学出版社 2002 年版。

赵晓岚：《姜夔与南宋文化》，学苑出版社 2001 年版。

余绍宋编撰：《书画书录解题》，北京图书馆出版社 2003 年版。

孙洵：《黄庭坚书论选注》，华夏翰林出版社 2005 年版。

曾枣庄、刘琳主编：《全宋文》，上海辞书出版社 2006 年版。

曾枣庄主编：《宋代序跋全编》，齐鲁书社 2015 年版。

邓散木：《续书谱图解》，浙江人民美术出版社 2018 年版。

《历代书法论文选续编》，上海书画出版社 2016 年版。

《历代书法论文选》，上海书画出版社 2019 年版。